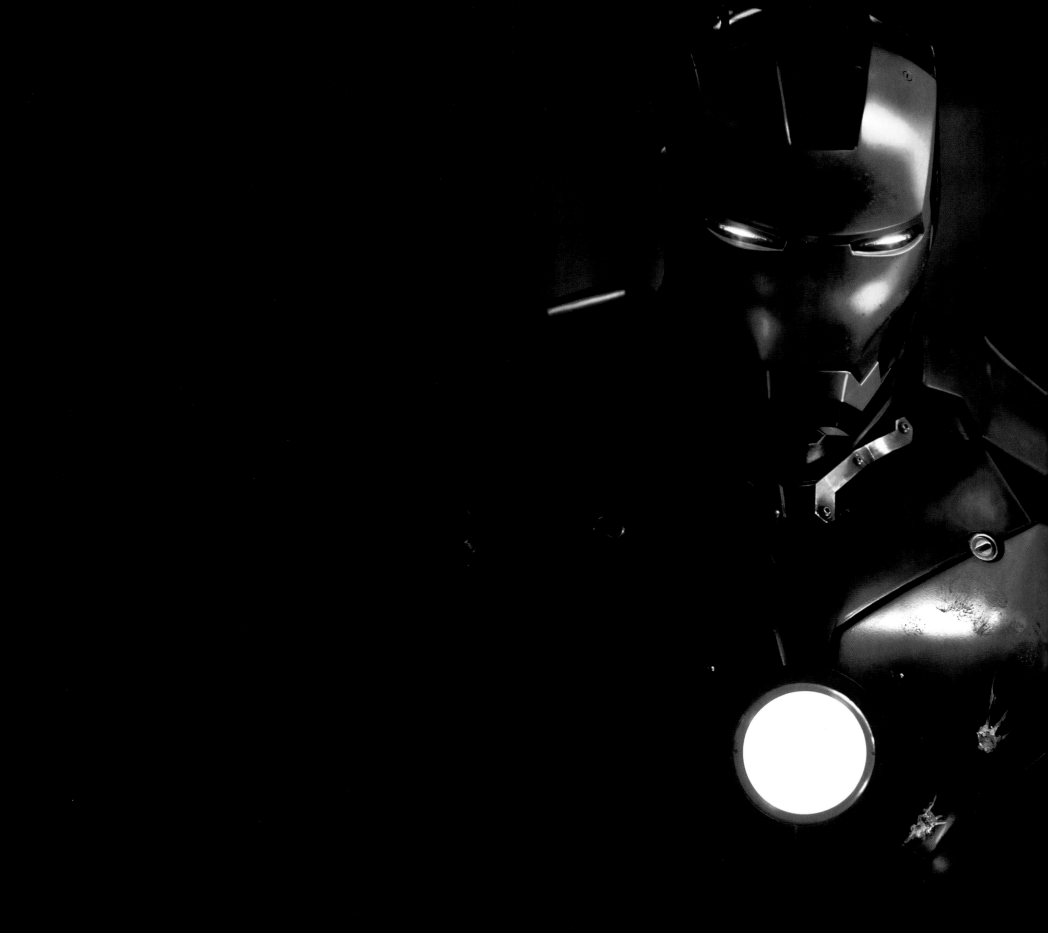

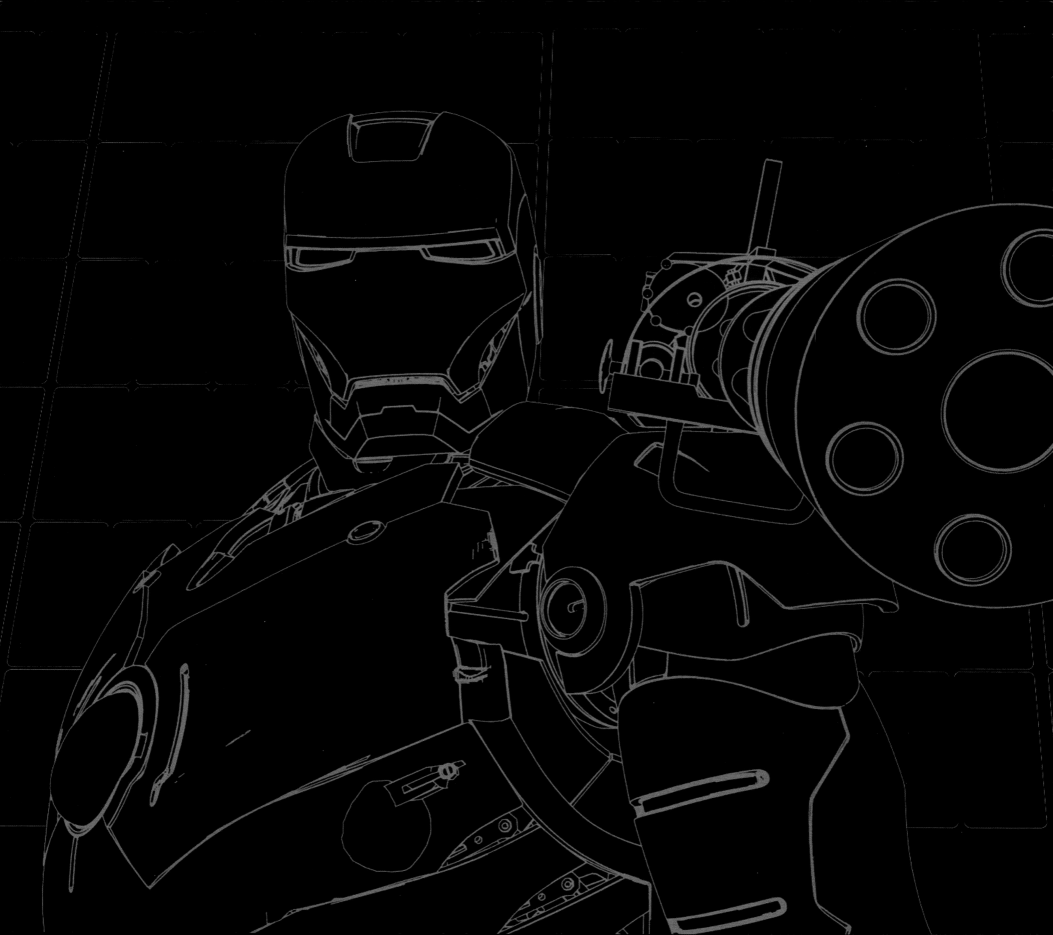

鋼鐵人

電影美術設定集

十週年紀念版

MARVEL STUDIOS

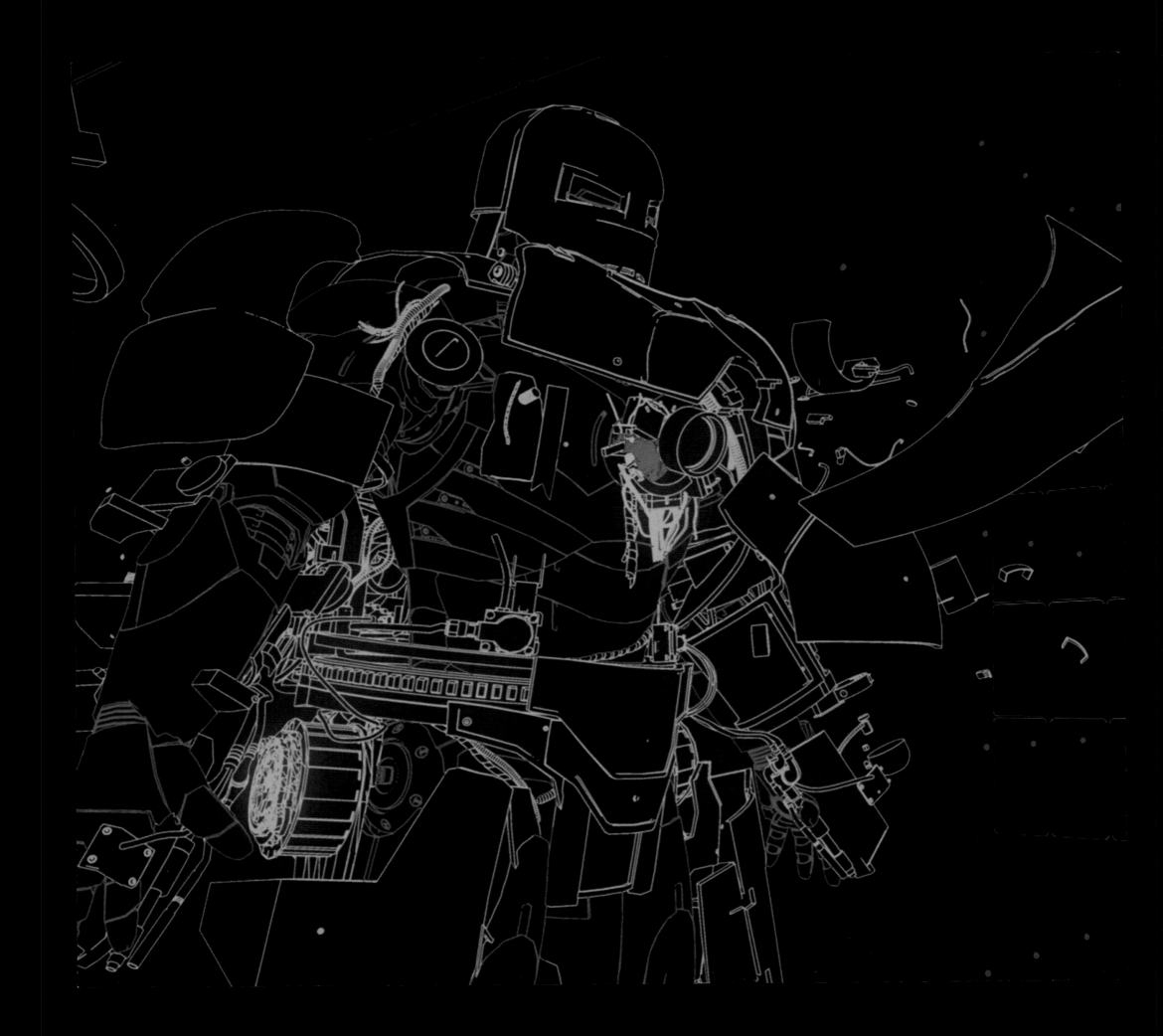

鋼鐵人

電影美術設定集

十週年紀念版

撰寫：約翰・瑞特・湯瑪斯

書籍設計：MAZ

序言（二〇一八年）：路易斯・斯波西托

序言（二〇〇八年）：強納森・法夫洛

書盒設計：萊恩・麥諾汀

標準字設計：PROLOGUE 工作室

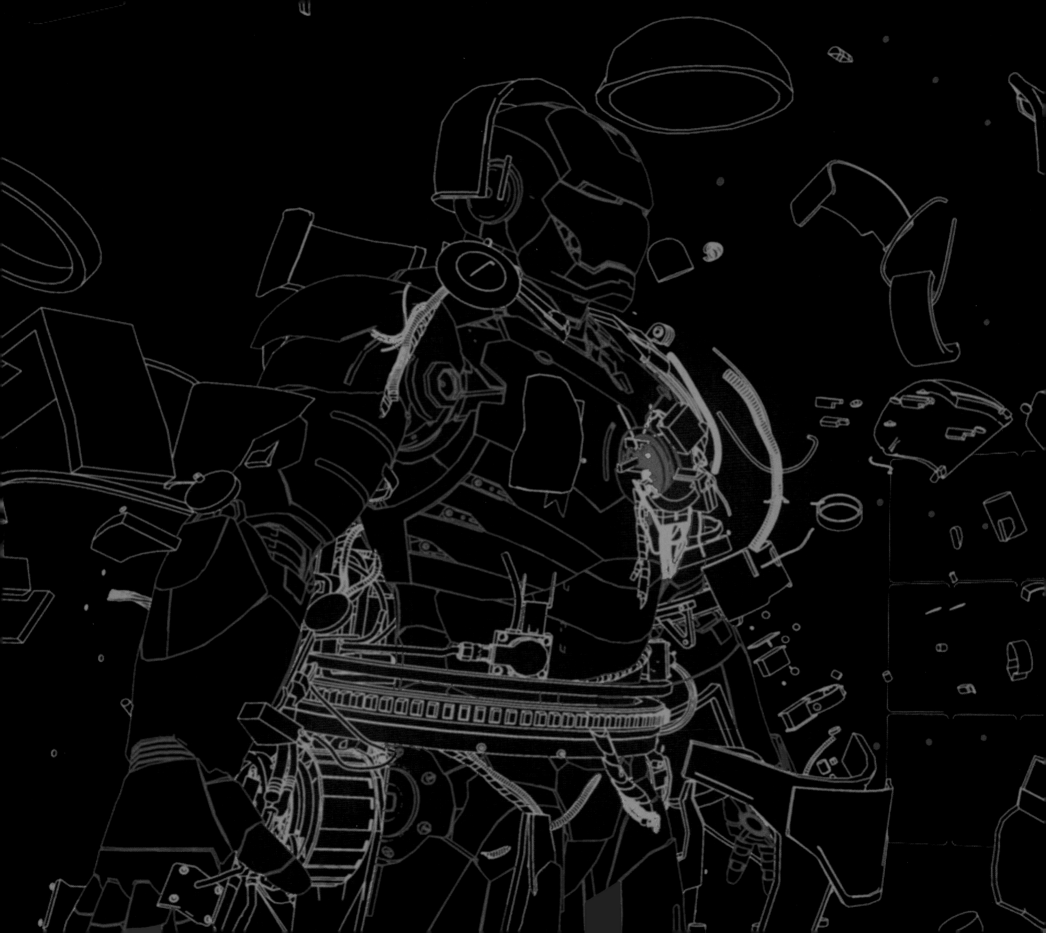

奇炫館
鋼鐵人電影美術設定集（十週年紀念版）
（原名：The Art of Iron Man [10TH Anniversary Edition]）

著　　者／約翰・瑞特・湯瑪斯（John Rhett Thomas）
譯　　者／甘鎮隴　　**美術編輯**／李政儀
發 行 人／黃鎮隆　　**企劃宣傳**／邱小祐、劉宜蓉
副總經理／陳君平　　**國際版權**／黃令歡
總 編 輯／洪琇菁　　**文字校對**／施亞蒨
責任編輯／許晶翎　　**內文排版**／謝青秀

出版／城邦文化事業股份有限公司　尖端出版
　　　台北市 104 中山區民生東路二段 141 號 10 樓
　　　電話：（02）2500-7600　傳真：（02）2500-2683
　　　E-mail：7novels@mail2.spp.com.tw
發行／英屬蓋曼群島商家庭傳媒股份有限公司城邦分公司　尖端出版
　　　台北市 104 中山區民生東路二段 141 號 10 樓
　　　電話：（02）2500-7600　傳真：（02）2500-1979
　　　劃撥專線：（03）312-4212
　　　戶名：英屬蓋曼群島商家庭傳媒（股）公司城邦分公司
　　　劃撥帳號：50003021
　　　※ 劃撥金額未滿 500 元，請加付掛號郵資 50 元

台灣地區總經銷／中彰投以北（含宜花東）　　　　　槙彥有限公司
　　　　　電話：（02）8919-3369　傳真：（02）8914-5524
　　　　　雲嘉以南　　威信圖書有限公司
　　　　　（嘉義公司）電話：0800-028-028　傳真：（05）233-3863
　　　　　（高雄公司）電話：0800-028-028　傳真：（07）373-0087
香港地區總經銷／城邦（香港）出版集團 Cite（H.K.）PublishingGroupLimited
　　　　　電話：852-2508-6231　傳真：852-2578-9337
　　　　　E-mail：hkcite@biznetvigator.com
馬新地區總經銷／城邦（馬新）出版集團 Cite（M）Sdn Bhd
　　　　　電話：603-9057-8822　傳真：603-9057-6622
　　　　　E-mail：cite@cite.com.my

法律顧問／王子文律師　元禾法律事務所
　　　　　台北市羅斯福路三段三十七號十五樓

2019 年 4 月 1 版 1 刷 Printed in Taiwan
　　　 5 月 1 版 2 刷

 © 2019 MARVEL

－漫威工作人員－
FOR MARVEL PUBLISHING
JEFF YOUNGQUIST, Editor
CAITLIN O'CONNELL, Assistant Editor
SVEN LARSEN, Director, Licensed Publishing
DAVID GABRIEL, SVP of Sales & Marketing, Publishing
C.B. CEBULSKI, Editor in Chief
JOE QUESADA, Chief Creative Officer
DAN BUCKLEY, President, Marvel Entertainment

FOR MARVEL STUDIOS
KEVIN FEIGE, President
LOUIS D'ESPOSITO, Co-President
VICTORIA ALONSO, Executive Vice President, Physical & Post Production
RYAN POTTER, Vice President, Business Affairs
ERIKA DENTON, Clearances Director
WILL CORONA PILGRIM, Manager, Franchise & Publishing Partnership
RANDY MCGOWAN, Vice President, Technical Operations
DAVID GRANT, Vice President, Physical Production
MITCHELL BELL, Vice President, Physical Production
ALEXIS AUDITORE, Manager, Physical Production
ALEX SCHARF, Production Asset Manager

國家圖書館出版品預行編目資料

鋼鐵人電影美術設定集（十週年紀念版）/ 約翰・
　瑞特・湯瑪斯（John Rhett Thomas）作；甘鎮隴
　譯. -- 1 版 . -- [臺北市]：尖端出版. 2019. 4
　譯自：The Art of Iron Man (10TH Anniversary Edition)

ISBN 978-957-10-8528-9（精裝）

1. 電影片 2. 電影美術設計

987.83　　　　　　　　　　　　　　108002586

目　錄

序言（二〇一八年）

只有心懷感激才能擁有真正的快樂，而我為自己有幸參與漫威電影宇宙而充滿感激，這一切都從《鋼鐵人》開始。今年（二〇一八年）五月是《鋼鐵人》首映的十週年紀念，當年那一切彷彿昨天才發生，我還記得我們這一小群人在強納森·法夫洛的帶領下踏上旅程，日後成了由二十二部電影組成的大冒險。有人問起「你們當時能想像今日能這麼成功嗎？」時，我的答案當然是「怎麼可能想像得到？」，畢竟儘管電影公司本就有意拍攝後續作品，但我們全神貫注在這部電影上。鋼鐵人必須成功，電影公司才會延續這個系列，因此當時唯一的目標就是拍出一部深受全世界喜愛的作品。我相信我們做到了。

我之所以能參與《鋼鐵人》的拍攝工作，完全出於好運。我當時為另一部電影展開了約三個月的前期作業，但它突然被終止，碰過類似情況的人都知道那多麼令人心灰意冷。但幸運的是，我在同一天聯絡了強納森·法夫洛，他告訴我他正在執導《鋼鐵人》，問我想不想參加。我曾和強納森合作過《野蠻遊戲》，很熟悉他神奇的敘事能力，所以我的答案當然是強而有力的「我願意」。在電話上談過不久後，我和強納森以及凱文·費奇見了面，討論了《鋼鐵人》這項計畫，並立刻著手進行。我當時並不知道知道這部作品將徹底改變電影業和我自己的職業生涯。

每一項影片拍攝計畫都是眾多心血的結晶，不知為何，《鋼鐵人》更是如此。這部電影是我們的第一個孩子──一個新興工作室的首發作品──我們希望這部電影能格外特別。我們當時是隸屬漫威（工作室）的一個小型團隊：凱文、我本人、傑瑞米·拉切姆以及維多利亞·阿隆索，孜孜不倦地和強納森與彼得·比靈斯利合作，實行強納森構思的新方法。直至今日，我們依然把那些程序視為漫威工作室的標準作業流程，並傳授給所有跟我們合作的電影工作者。負責美術、服裝、視覺特效及分鏡的人員每週都聚在會議室裡，討論設計、動作流程與概念圖。這種作法能讓人維持紀律和專注力，萌發最棒的想法並強化整部電影的架構和故事，不僅培養強烈的團隊合作精神，也是漫威獲得成功的關鍵因素。

構思《鋼鐵人》以及成立這個工作室之初，最迫切的問題就是「誰來飾演東尼·史塔克？」。換作今日，有誰能想像這個角色不是由小勞勃·道尼來扮演？我想誰都無法想像。勞勃和東尼·史塔克已畫上了等號，證明其天賦與能力。但在當時，這項決定是工作室所面臨最重要的抉擇，整個攝製過程中一直在我們的腦海裡徘徊不去。《鋼鐵人》是工作室的第一部作品，我們想讓全世界知道漫威認真看待由哪些演員來飾演大家深愛的漫畫角色最為適合。事實證明，我們做出了最正確的抉擇。在所有為漫威人物賦予臉孔的優異演員中，小勞勃·道尼就是奠基之石。

這本美術設定集的每一頁都充滿前所未見的精美藝術，它們不僅為電影勾勒輪廓，也為工作室奠定了走向。這些貢獻者的才華與辛勞令我深感謙卑。他們是真正的「匠人」，我非常慶幸這十數年來能與他們合作。

本書獻給我們所有的粉絲、電影愛好者、漫威鐵粉、電影製作者──尤其是以後想從事這一行的有志青年。每部影片固然都有我們的血汗和淚水，但第一部作品《鋼鐵人》在我心目中將永遠占有特殊地位。因為它，我擁有最美好的回憶、結識了終生好友，並和他們合作了十數年、製作所愛的影片。我真的是這個世界上運氣最好的傢伙，才能成為由凱文·費奇這個傑出人士所帶領的神奇工作室的成員。希望十年後還會有人來找我寫下慶祝《鋼鐵人》二十週年的序言。我相信就算到那時候，我對這部作品的情感和回憶仍會跟這一切開始時同樣鮮明。

──路易斯·斯波西托

序言（二〇〇八年）

《鋼鐵人》改變了我的一生。和這種體驗最貼切的比喻，就是在飆車的「同時」打造出一輛美式肌肉車。這種比喻並不誇張，因為拍攝這類電影時，在殺青和剪輯之前其實大都還沒敲定劇本。這類影片需要大量的直覺決策，以及許多才華洋溢的夥伴們共同合作。與其說它們依據的是劇本，倒不如說是大雜燴般的分鏡圖、寫在雞尾酒餐巾紙上的筆記、潦草寫在「今日待辦事項」背面的對話，以及吊掛在拍攝現場、用於激發靈感的關鍵影格，整部電影再慢慢從書寫或繪製的敘事元素中慢慢雕鑿而成。

我們的傑出作家群在早期就做出許多貢獻，而多虧了公會健全的制度，他們名列片頭名單。但除此之外，也有許多人為這部影片的構思做出同樣豐富的貢獻，而這本書就是向那些無名英雄致敬。但本書的目標讀者並不是那些人，而是未來的電影工作者，包括正在逐夢之人，以及尚未意識到自己將會試著吃這行飯的人們。我以前就是後者，當年捧著《Starlog》科幻月刊的小鬼、好奇《銀翼殺手》裡的迴旋車究竟如何飛行、聯邦星艦企業號的模型是不是就跟我用膠水組裝在一起的威望玩具長得一樣。我太喜歡電影，因此窺視幕後時並沒有破壞我對電影的熱誠，反而讓我更熱愛並欣賞電影。

在後期製作的過程中，情況曾一度晦暗不明。我們當時還沒取得令人滿意的剪輯版本，各種特效也不盡理想。那種過程真的很糟；儘管經過多年努力，付出了大量心血和縝密構思，整部影片卻可能就此搞砸。就在那時，凱文·費奇（製作人兼漫威大佬）給了我一本書，書名是《星際大戰的製作過程》，裡頭詳細記錄了該作品在造成轟動前、似乎每況愈下時的訪談與幕後花絮。事實證明那部電影沒失敗；塵埃落定後，大多數的人都認為《星際大戰》相當成功。那本書給予我「製作成功的電影」最需要的東西（說起來，也是一個成功人生最需要的東西）：信心。

其實這個現象很普遍，確實可以預測：我們擬定計畫，有些會成功，但大部分都將宣告失敗。到頭來，一部電影要麼成功，要麼失敗，而你放下它的時候其實永遠不會知道它成功或失敗的轉折點究竟在哪。「成功」和「失敗」的出現都會讓你同樣感到驚訝。也因此，最好的辦法就是專注於製作手上的影片。如果你對拍電影感興趣，請繼續看下去。

還有，謝謝你，史丹·溫斯頓，無論你現在在哪。

—— 強納森·法夫洛

懸疑故事

誰——或者該說「什麼」才是最新鮮、最令人屏息期盼、最轟動社會的超級英雄……？

在電影成為票房冠軍之前，鋼鐵人給大眾的印象不如美國隊長那般鮮明，後者在第二次世界大戰期間首次登場就獲得超高人氣。鋼鐵人也不像在《漫威紀元》雜誌裡登場的蜘蛛人那樣深具代表性——蜘蛛人透過漫畫、動畫、電影和各式各樣的玩具撼動了全球流行文化。鋼鐵人的曝光率一直比不上金鋼狼和X戰警，也不像綠巨人浩克那樣總是引人注目。話雖如此，東尼·史塔克全副武裝後的「第二形象」依然是漫威王國最受歡迎、人氣持久不衰的角色之一。鋼鐵人是由史丹·李及其夥伴在漫畫的「白銀時代」——意即美蘇之間的冷戰高峰期——所創，至今人氣非但未減，甚至超越以往。歷經四十五年來未曾間斷的出版，身為漫畫迷最喜愛的角色之一，如今終於贏得他絕對值得擁有的大眾目光。

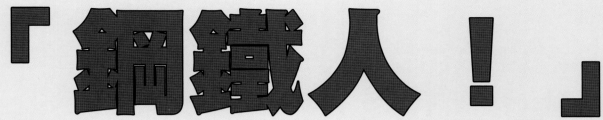

「鋼鐵人！」

他是活物！
他會走動！
他戰無不勝！

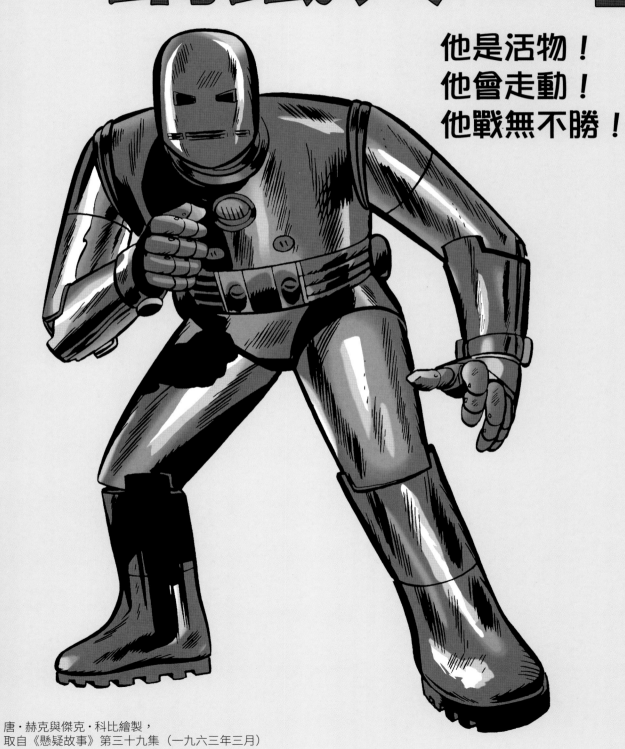

唐・赫克與傑克・科比繪製，
取自《懸疑故事》第三十九集（一九六三年三月）

傑納·科倫與法蘭克·吉科亞繪製，取自《鋼鐵人》創刊號（一九六八年五月）

鋼鐵人首度現身於一九六三年三月號《懸疑故事》第三十九集，封面以一個金屬覆身的怪物宣告：「活物！會走動！而且戰無不勝！」。該漫畫的固定讀者群當時恐怕會以為鋼鐵人只是新登場的怪物，畢竟該系列叢書經常出現步履蹣跚的沼澤野獸和來自外太空的邪惡外星人。鋼鐵人的首篇故事雖然在這部逐漸乏人問津的怪物雜誌裡僅短短十三頁，卻依然造成轟動。

在首篇故事中，我們認識了東尼·史塔克這位軍火研發商的表面身分及第二形象。身為氣焰囂張、風流瀟灑的百萬富翁（考慮到通貨膨脹，他在今天算是億萬富豪），史塔克成了所有漫威男性角色中最世故的類型，然而，他處事練達的表面下暗藏史丹·李所創人物中常見的特點：再人性不過的脆弱面。蜘蛛人的弱點是心中強烈的罪惡感，驚奇四超人則是沒完沒了的家族吵嘴。

與此同時，夜魔俠能在紐約的地獄廚房區飛簷走壁──雖然是個百分百的瞎子。東尼·史塔克的弱點則是心臟；若非採取匠心獨具的安全措施，他早因心臟問題而死。

至於他的心臟為何受損，則是漫威最引人入勝的起源故事之一：史塔克在越南向美軍將領推銷一批新武器時，被敵人埋設的地雷所傷，一塊彈片卡在他的心臟附近，隨著每次心跳而離心臟越來越近。暴君般的敵營指揮官強迫史塔克製作出能用於對抗美軍的武器，但史塔克以巧妙手法暗中打造一套裝甲，不僅能阻擋彈片進入心臟，還能讓他──以及同為俘虜的伊申──逃出生天。他化身為「活物、行走、戰無不勝」的鋼鐵人後，雖然

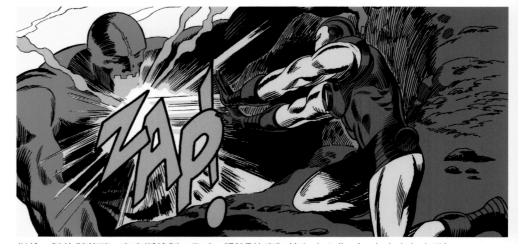

傑納·科倫與蓋瑞·麥克斯繪製，取自《懸疑故事》第七十八集（一九六六年六月）

沒能挽救伊申的性命，但成功擊敗邪惡的挾持犯，並順利回到美國，成了美國在冷戰期間能在計畫、構思和謀略上勝過蘇聯戰爭機器的象徵。

史丹·李和早期的合作夥伴——包括唐·赫克、拉里·李伯以及傑納·科倫——賦予了鋼鐵人極為強烈鮮明的特色：風流倜儻的花花公子，無論在工作室裡研發新型裝甲或迷倒大把性感女士這兩方面都是如魚得水、毫不耽誤。鋼鐵人也面臨各式各樣的反派對手，就像每個英雄都需要一個能證明自身能力的強勁對手。蜘蛛人有綠惡魔，浩克有惡煞，X戰警有萬磁王。而各英雄引來的對手能讓讀者對英雄的諸多層面產生更多共鳴。

鋼鐵人在早期面對的壞蛋包括緋紅機甲、易容演員，以及黑寡婦，這些對手都象徵黑暗的蘇聯勢力（最明顯的莫過於一個外貌極似尼基塔·赫魯雪夫的官僚角色，他偶爾串場，有時手裡甚至揮舞一只鞋子！）。另一個反派角色是精通箭術的鷹眼，但他後來和愛人黑寡婦逐漸棄暗投明、成為鋼鐵人的復仇者夥伴。不過最強大的反派人物應該是滿大人，來自遠東地區的大魔頭。《懸疑故事》系列充滿對共產主義的戒慎恐懼，而滿大人向來是鋼鐵人的眼中釘，利用手上的十枚「力量之戒」以及優異的武術造詣從位於東方家園對裝甲復仇者發動攻勢。

卡洛·帕古拉亞繪製，取自《全新鋼鐵手冊》（二〇〇八年七月）

一九六〇年代邁入尾聲時，《鋼鐵人》交給了新一代的創作者——尤其是喬治·圖斯卡，他在接下來的十年間幫忙重新塑造該角色的外型。與此同時，鋼鐵人充分活躍於《復仇者聯盟》——在這部大受歡迎的共鬥漫畫中，暱稱「鐵頭殼」的鋼鐵人和其他漫威一線超級英雄合作，包括美國隊長、雷神索爾、巨大蟻人及黃蜂女。鋼鐵人在和《史上最強英雄戰隊》合作的數十年間經常扮演領袖角色，在最不可思議的大冒險中擔任所謂「矛尖」的主戰力。

在一九七〇年代尾聲，一群傑出創作者開始探討東尼·史塔克在隨心所欲的表象底下暗藏哪些心理陰影。作家大衛·米切萊尼和畫家鮑伯·林頓在至今依然經典

阿迪·格拉諾夫繪製，取自《鋼鐵人》漫畫第四集（二〇〇五年十月）

的《瓶中惡魔》情節中描述酗酒問題的殘酷；在這個故事裡，東尼發現自己人生中最大的魔頭其實是猛獸般的「酒精成癮」，而這個問題也引導他做出最英勇的掙扎，踏上戒酒的漫漫長路。

該作品最引人入勝的情節是奧比戴亞·斯坦的登場。斯坦這位操弄人心的大師就是最能反映鋼鐵人的貢獻與靈魂的一面鏡子。斯坦對史塔克這個生意夥伴所懷抱的恨意使得自己日後成為「鐵霸王」。東尼所掌握的科技本來就可能——也註定——會被斯坦這種蘊含復仇之心的反派利用。正如漫威人物裡以爬牆能力著稱的蜘蛛人曾面對的掙扎，掌握強大力量的人有兩條路可選，而東

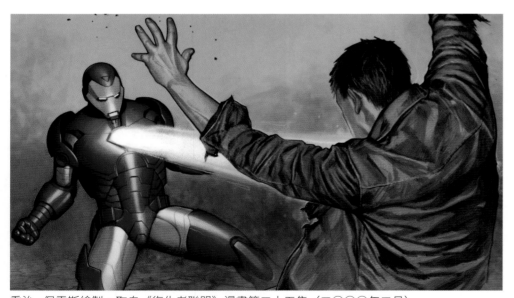

喬治·佩雷斯繪製，取自《復仇者聯盟》漫畫第二十五集（二〇〇〇年二月）

尼・史塔克則是靈機一動、在想到如何用自身能力來改善這個世界時做出了決定。斯坦則是在更看重「掌握力量」而非「保有人性」的時候決定了日後的路。這兩人在《鋼鐵人》漫畫中的決鬥堪稱傳奇之戰。

鋼鐵人和鐵霸王的交手為未來的《裝甲之戰》埋下伏筆，該系列首次探討了史塔克身為軍火製造商是否也成了屠殺共犯的這個哲學問題。發現自己掌握的科技在某些勢力手中淪為毀滅工具時，東尼便以鋼鐵人的姿態在世界各地瘋狂奔波，銷毀遭到濫用的裝甲——無論持有者是敵是友。

在長達四十五年的《懸疑故事》連載中，著名的故事和角色包括鋼鐵人和末日博士的多次交手、與飛行員詹姆斯・羅德之間的友誼變遷、戰爭機器的登場，以及和復仇者聯盟一同展開的無數經典冒險。較近期的傑作則是華倫・艾利斯與阿迪・格拉諾夫的《絕境》系列，該作品提供了強納森・法夫洛在《鋼鐵人》電影中採取的視覺面貌。這一切作品都證明了東尼・史塔克是漫威最有深度、最吸引人的角色之一，他英勇的第二形象不僅激發了許多優秀創作者，也吸引了大批粉絲，而不可思議的是，這些歷史都源自於一個毫無超能力的角色。他有的只是一套裝甲和一顆為這個世界構思了燦爛未來的大

腦。東尼・史塔克雖然是個披盔戴甲的凡人，卻總是展現最純粹的英雄氣概。

卡洛・帕古拉亞繪製，
出自《全新鋼鐵手冊》（二〇〇八年七月）

第一章：

鋼鐵人的諸多戰甲

電影《鋼鐵人》最重要的當然是特效吧？衝擊光束嘶嘶作響、如刺槍般激射而出；拖著尾焰以超音速劃過天際，讓追趕在後的戰機吃灰塵；一身超現代科技的強大力量……最重要的就是這些華麗眩目的片段，不是嗎？好吧，在《鋼鐵人》這種電影裡，這些畫面確實必須拍好。取得視覺特效的真實感和驚奇感都是過程的一部分，劇組在動工前清楚知道，有個看似平凡的環節其實更為重要：給人披上裝甲前，得先找到他裡頭的那顆心。

對《鋼鐵人》這種電影來說，最重要的環節是一個無法畫在設計桌上的東西：感情。強納森・法夫洛一簽字答應執導漫威首部自費拍攝的大片時，劇本人員立刻先從東尼・史塔克的人性著手。和其他製作人深度探討鋼鐵人的豐富歷史時，法夫洛整理出主角懷有哪些動機，以便美術小組進行設計。

我們現在都知道《鋼鐵人》獲得多麼巨大的成功——也知道它成為值得拍攝續集的大作——這本《鋼鐵人電影美術設定集》裡追溯電影的設計過程中各種要素。摸索出電影的情緒核心後，美術人員開始從零打造鋼鐵人的裝甲。在這個章節裡，你將目睹業界中最頂尖的概念美術師在為鋼鐵人設計諸多裝甲時繪製的作品，也將目睹裝甲如何演變——從概念設計、草圖到 3D 模型再到裝甲的最終組裝——並發現這其實更算是精心琢磨「人類」的過程。只要仔細研究諸多藝術家對設計裝甲的感想，你就能聽見法夫洛發表的任務宣言：「東尼・史塔克有顆心。咱們接下來在那顆心周圍做些東西吧！」

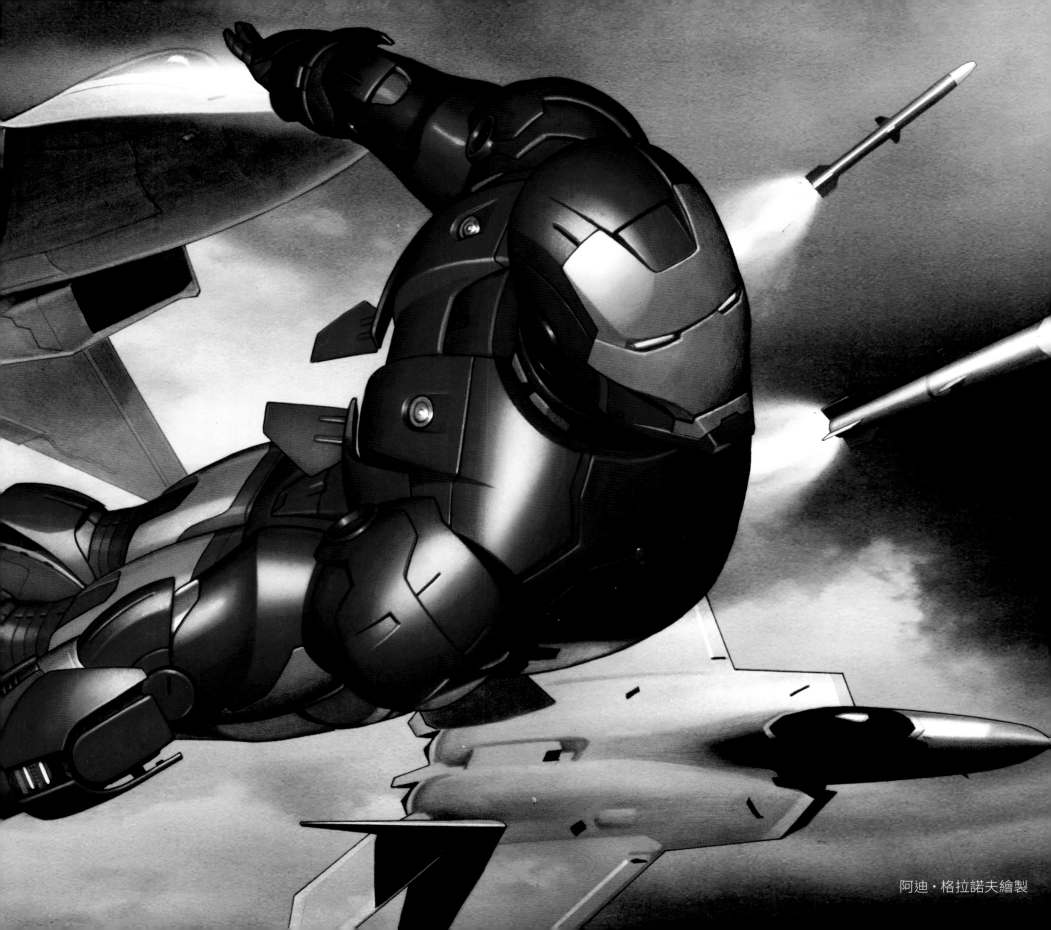

阿迪·格拉諾夫繪製

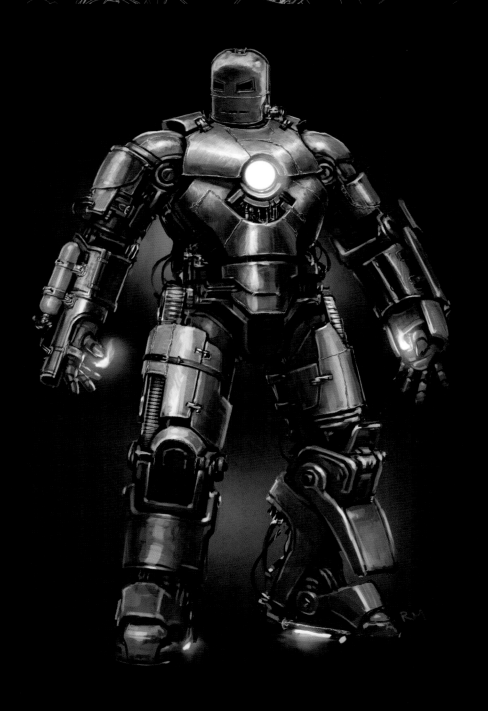

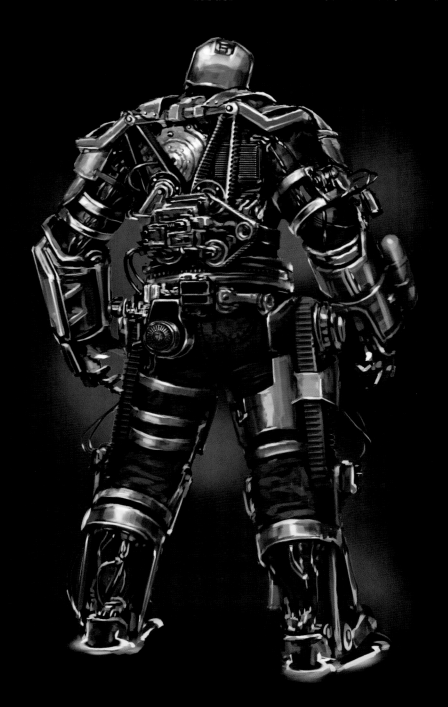

馬克二號與馬克三號的設計尚未完成時，概念美術師萊恩·麥諾汀加入了鋼鐵人劇組團隊，立刻開始繪製馬克一號的概念圖（上圖，第 25 頁的最右邊），也就是東尼·史塔克在洞窟裡打造的初代裝甲，這套戰袍必須比後續之作更能突顯史塔克的鬥志和機智。

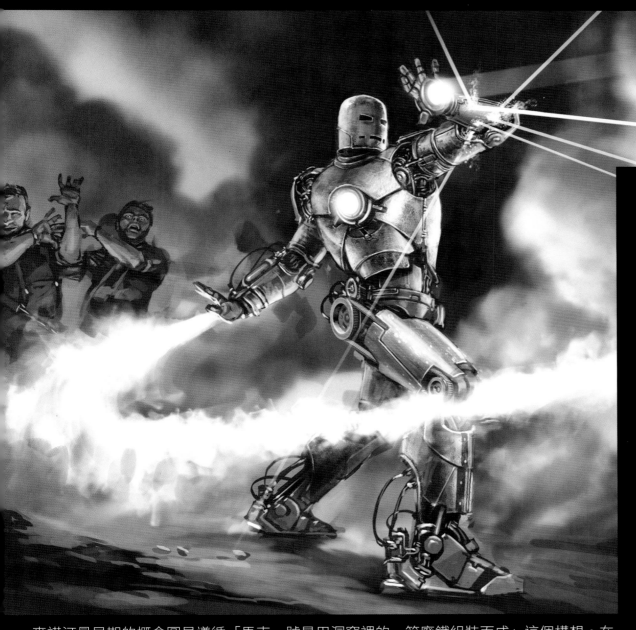

麥諾汀最早期的概念圖是遵循「馬克一號是用洞窟裡的一箱廢鐵組裝而成」這個構想。在阿迪‧格拉諾夫所繪的鋼鐵人漫畫影響下，導演強納森‧法夫洛要求美術人員繪製的關鍵影格草圖（能表達某個角色或場景的特定設計元素的草圖，見上圖）展現裝設於馬克一號的腕部噴火槍。

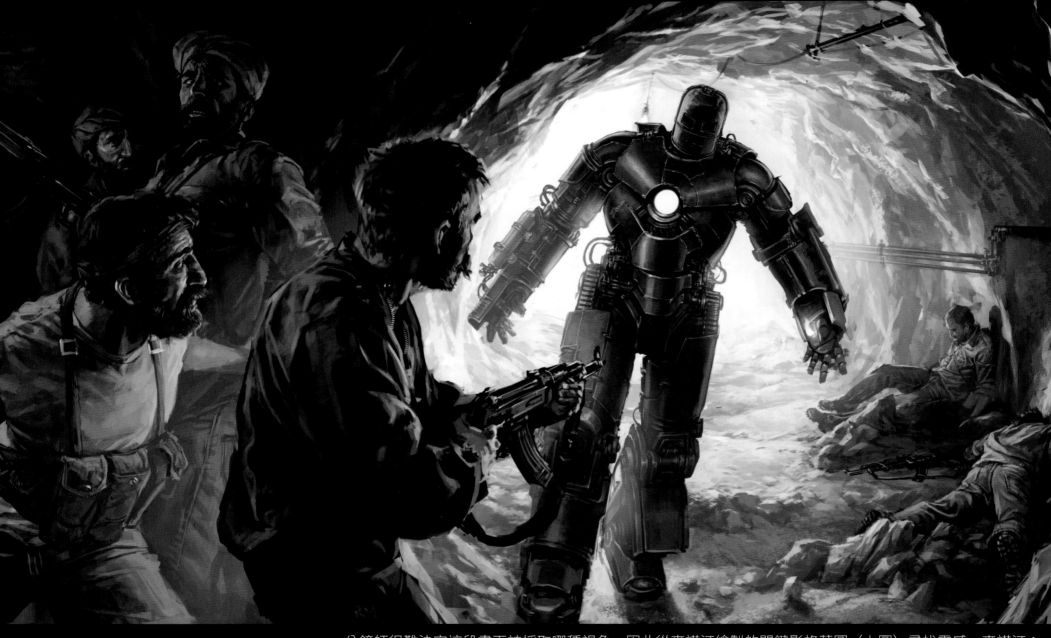

分鏡師很難決定這段畫面該採取哪種視角,因此從麥諾汀繪製的關鍵影格草圖(上圖)尋找靈感。麥諾汀:「這幅草圖讓他們明白其實可以從恐怖分子的視角來展示這段動作,表現出他們多麼懼怕馬克一號。」

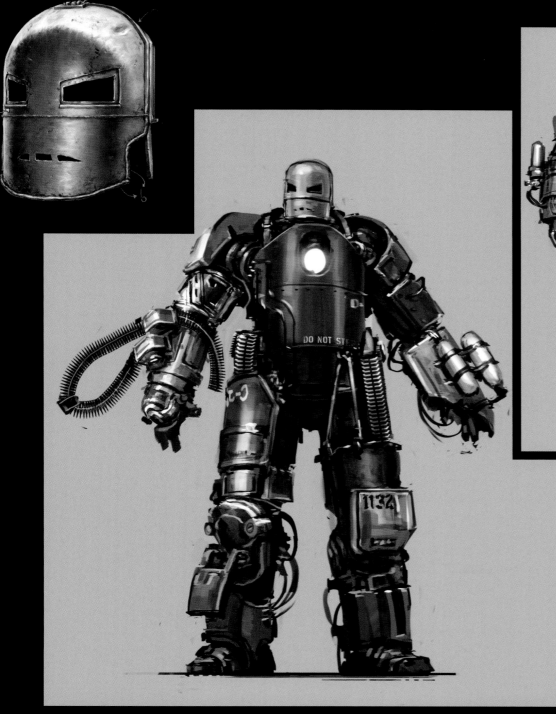

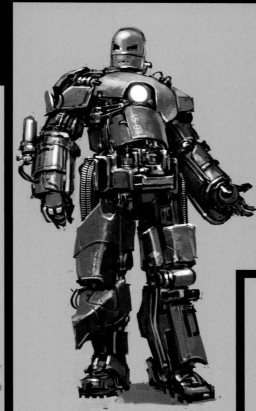

設計馬克一號期間，劇組尚未敲定是否要展示這套裝甲的組裝片段。麥諾汀為此繪製了幾幅草圖（下圖，左圖）來表達史塔克如何創意十足地運用手邊資源。

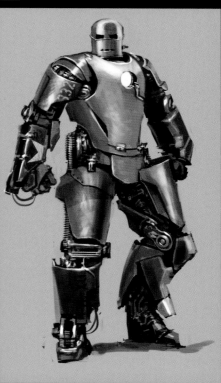

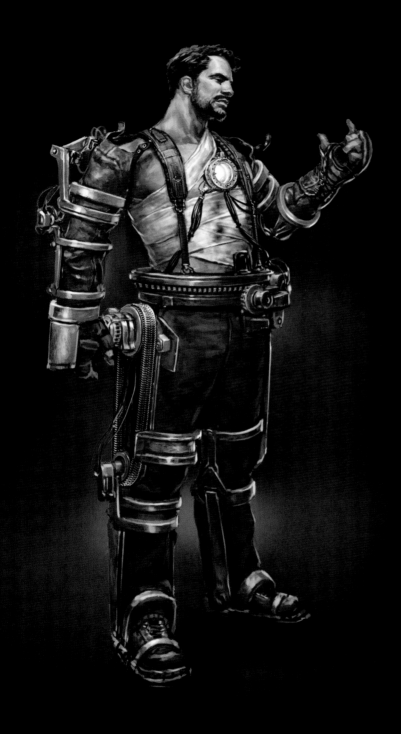

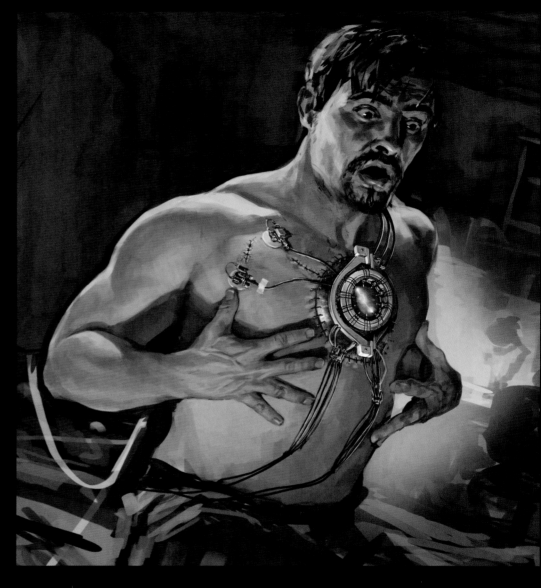

裝甲外觀並非麥諾汀唯一要煩惱的問題。設計出史塔克在裝甲底下的穿著（左圖）也同樣重要，以便合理襯托披在身上的板甲。麥諾汀也製作了彩色概念圖（第 29 頁，左圖）以協助服裝設計師與化妝師。

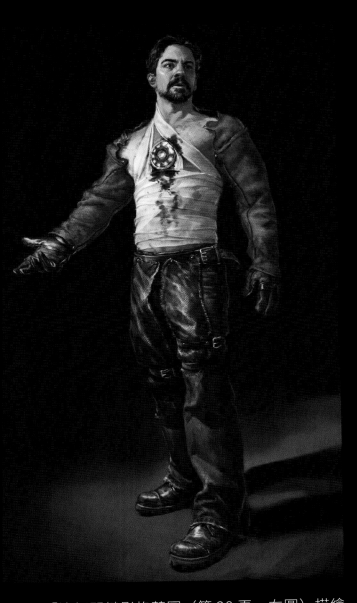

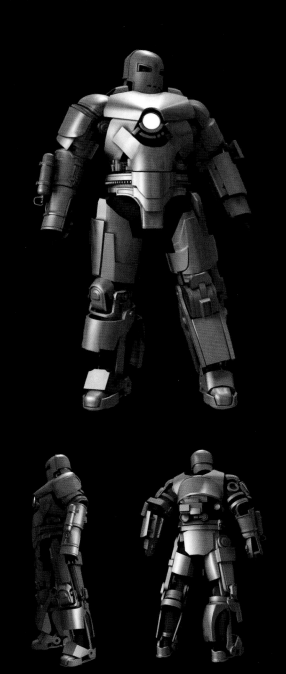

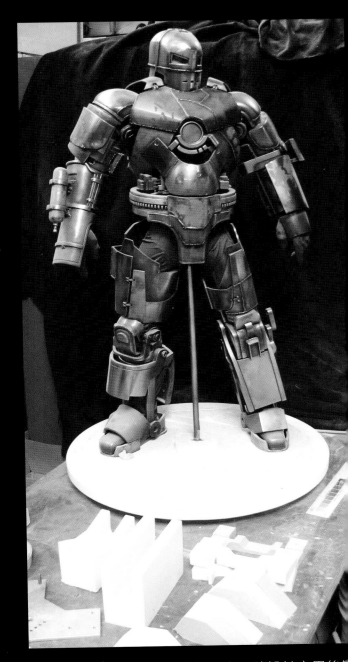

諾汀：「這幅關鍵影格草圖（第 28 頁，右圖）描繪
於史塔克胸洞的衝擊波裝置的早期概念。製作人希望
畫出衝擊波轉換器從他胸口冒出來的模樣。」麥諾汀
歷其境的角色描繪（這是他繪製的關鍵影格草圖的特
）讓導演和場景設計師們能透過藝術家的觀察力來窺

上圖：史丹溫斯頓工作室在馬克一號設計完畢後製
作的模型。

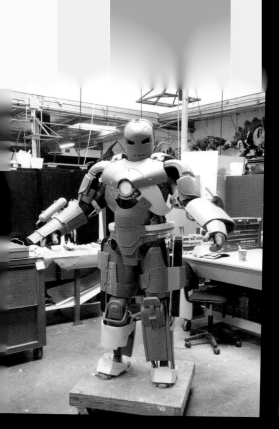

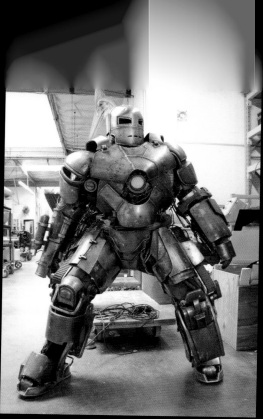

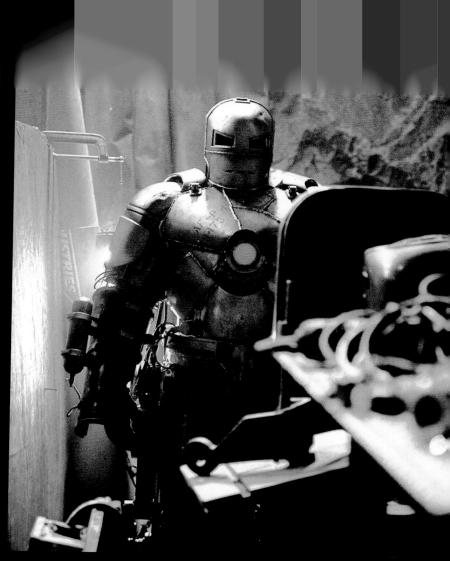

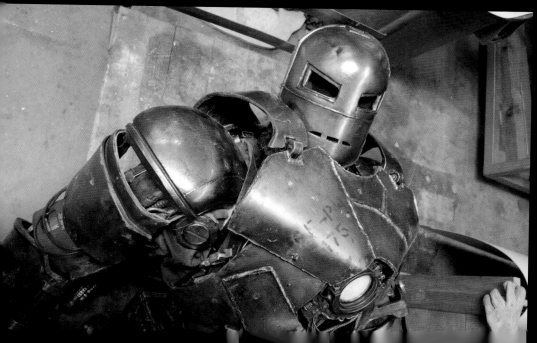

馬克一號進入最終生產階段時，史丹溫斯頓工作室的裝甲特效監督沙恩・馬漢意識到自己孕育的不只是一套盔甲，更是一位傳奇漫畫英雄。由劇組釋出的第一張劇照（上圖）確實贏得粉絲的強烈讚賞。馬漢：「這裡的設計概念是他淪為俘虜，只能靠機智和手邊的東西來製作一套盔甲以便逃亡，他周圍只有廢鐵、炸彈零件—— 真的就是一堆破銅爛鐵。」

左上圖：組裝完成、尚未上漆的馬克一號（史丹溫斯頓工作室）

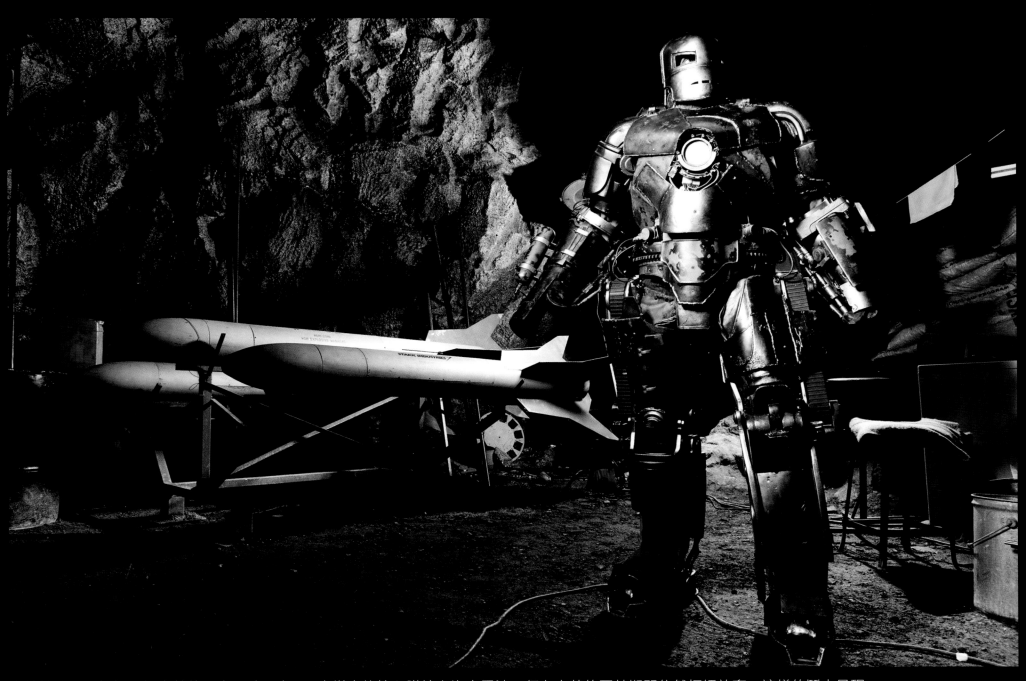

由特技演員在拍攝現場穿著的馬克一號。東尼‧史塔克儘管心臟接上汽車電池，但在辛苦的囚禁期間依然拒絕放棄，這樣的鬥志呈現出來的成果就是馬克一號。麥諾汀：「這裡的設計理念是化繁為簡。一切都是依據他的處境：必須在洞窟裡打造裝甲，材料來自恐怖分子囤積的史塔克軍火。裝甲各處都能看出他的武器零件。」

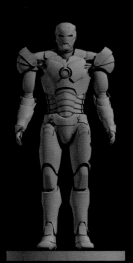

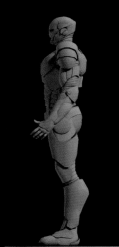

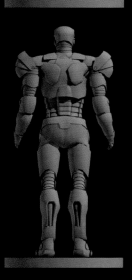

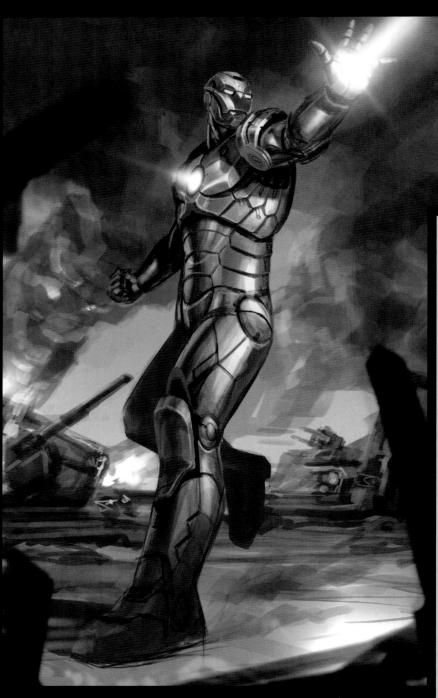

馬克二號是史塔克在舒適又完善的家中工作室裡第一次嘗試打造鋼鐵人戰衣。概念美術師菲爾·桑德斯運用在汽車工業累積的多年經驗，為閃亮冰冷的裝甲賦予實用性。

左圖：馬克二號關鍵影格草圖（菲爾·桑德斯）

下圖：馬克二號概念圖（萊恩·麥諾汀）

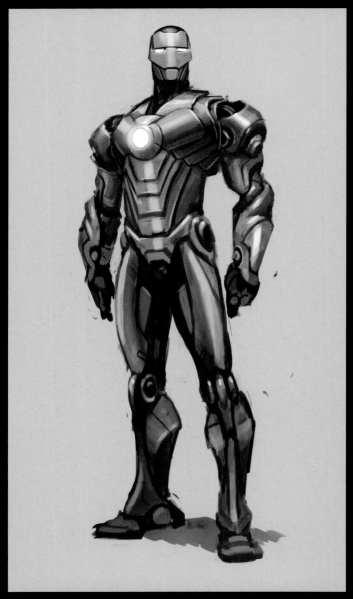

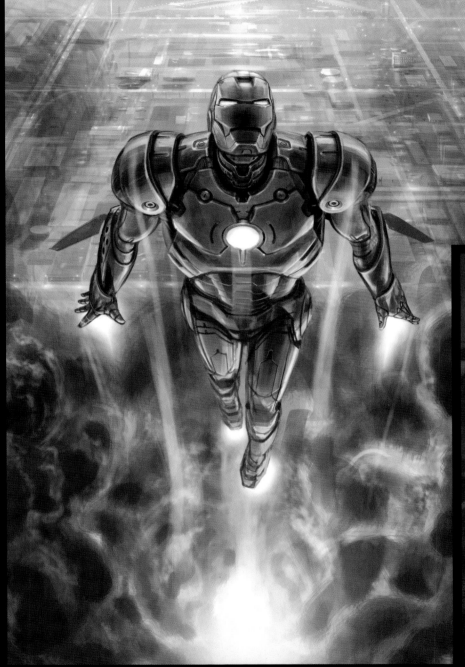

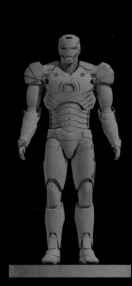

左圖：馬克二號「首飛」關鍵影格草圖（菲爾・桑德斯）

下圖：馬克二號的動作關鍵影格（菲爾・桑德斯）

第 32-33 頁的側邊欄：馬克二號的 3D 模型（PLF 工作室）

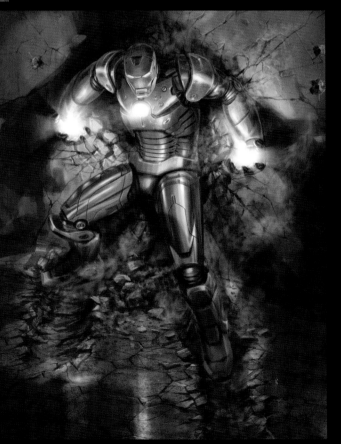

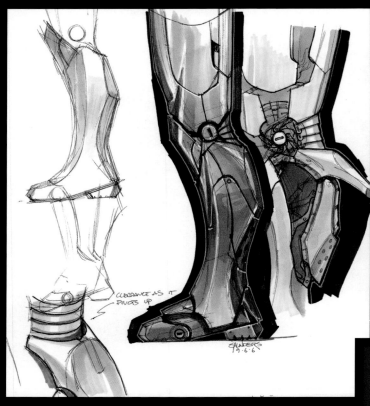

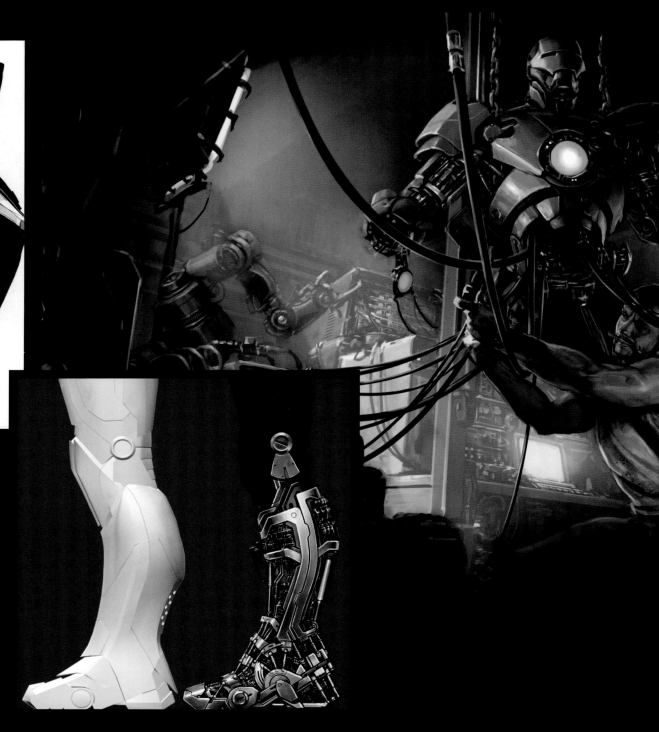

上圖和右圖：馬克二號的靴甲蓋客設計（菲爾‧桑德斯）

「蓋客」這個設計術語的意思是透過細部紋理來產生一種高科技感。桑德斯的蓋客設計大略勾勒出史塔克的靴甲在鋼板底下擁有什麼樣的高科技構造。

與此同時，麥諾汀依循馬克二號的組裝繪製了關鍵影格草圖（第 35 頁，最右端），為史塔克這分執念增添英雄氣概和幽默感。

麥諾汀：「測試靴甲的草圖協助定調了該場景的氣氛。在那一刻，打造裝甲其實不必然是個枯燥乏味的科學實驗，而是一樣可以胡鬧一場。」

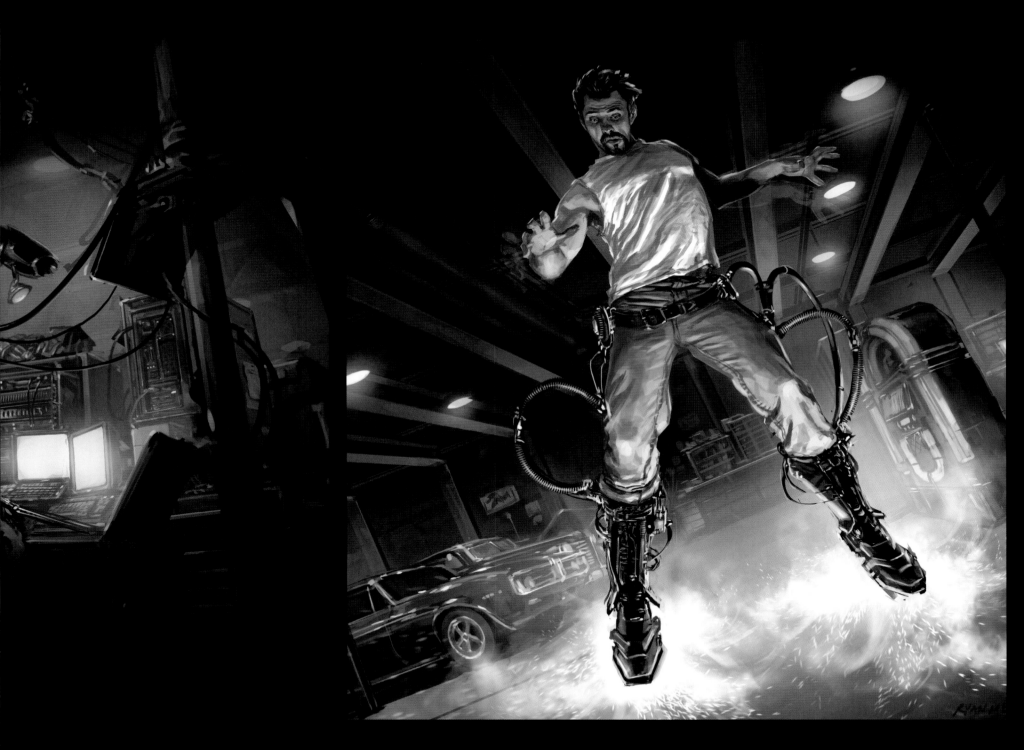

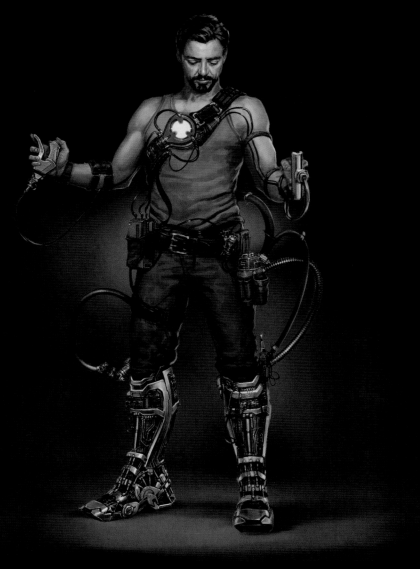

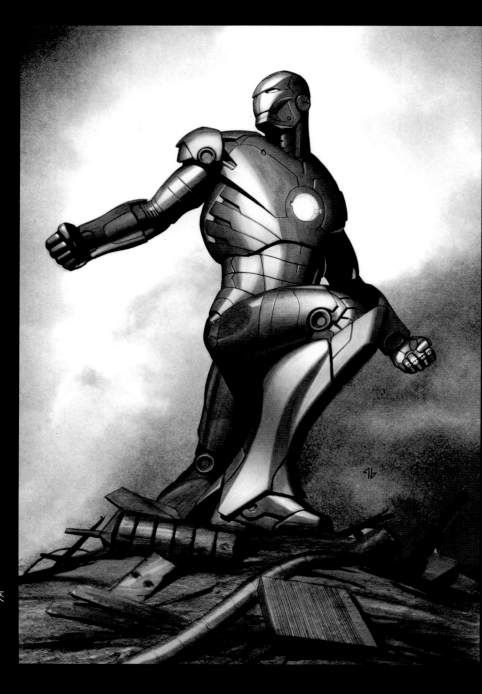

麥諾汀的概念圖（上圖）展現在研發史塔克的噴射推進器的另一個階段。

麥諾汀：「我在這時候主要是想展示從史塔克的衝擊波轉換器裡伸展出來的巨大纜線。這些纜線象徵龐大能量，卻能越做越小。」

右圖：馬克二號的英雄鏡頭（阿迪・格拉諾夫）

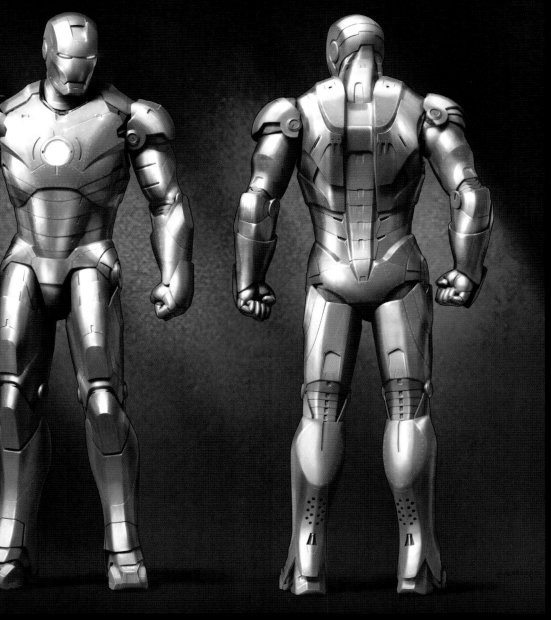

馬克二號的頭盔即將完成時，面甲也開始成形，連同面甲的內部，包括鼻墊及開在一些電子零件旁邊的眼孔。

下圖：馬克二號面甲的內外側（史丹溫斯頓工作室）

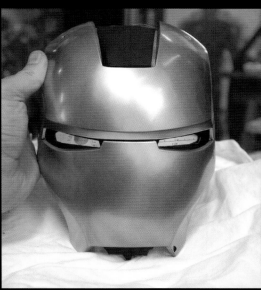

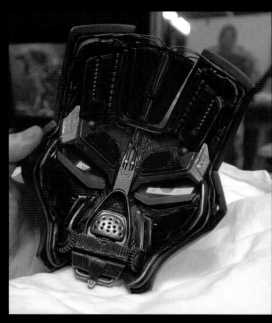

上圖：馬克二號的前後全身圖

桑德斯：「馬克二號是最後才進行設計，基本上就是馬克三號重新上色。我們想給它一種讓人聯想到霍華・休斯、獨行俠風格的原型機……手工加工的航太級鋁合金，色調深淺不一，完全手工打造而非工業量產。」

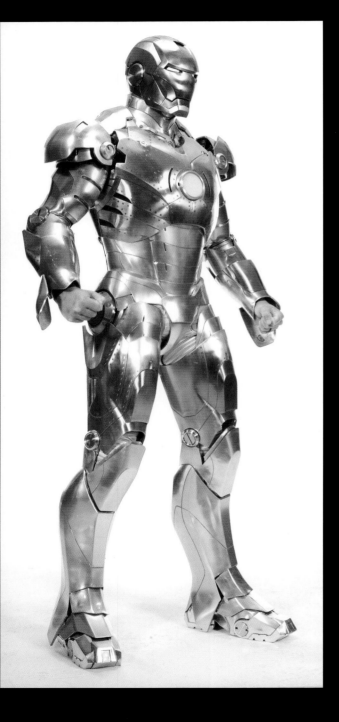

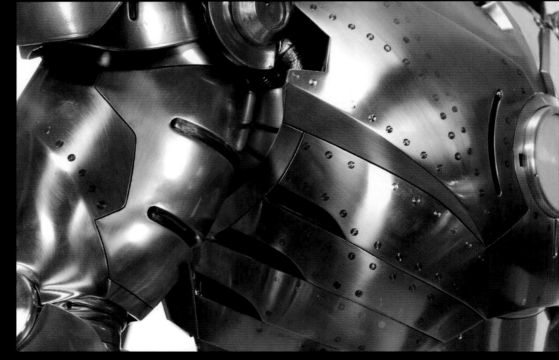

桑德斯及其團隊初次看到鋼鐵人裝甲（左圖）在電影中的動作截圖時便十分滿意。

桑德斯：「看著這套裝甲第一次測試時走在攝影棚裡，我們就知道這能用。無須任何數位美化，它本身深具說服力。就算沒進行完整的動作研究，我們也知道這套裝甲成功了。」

馬克二號的最終型態（第 38 頁，左圖）展現高度細節，包括鉚釘、整體比例及關節處如何銜接──這都要考慮到演員穿著盔甲時是否行動方便。其中尤其值得注意的是大腿處、護襠上方與膝蓋底下，這些部位無法以金屬覆蓋，畢竟演員必須能在著裝時走動，因此這些部位的空隙是在後期製作時用電腦繪圖填補。

第三十八頁：馬克二號的定裝照（邁克爾·繆勒）

最先構思的其實是馬克三號，馬克二號和
馬克一號則是以逆向工程來設計。為了製
作馬克三號，菲爾·桑德斯用鉛筆畫出幾
張裝甲概念圖（第 40-41 頁），展示出設
計比例已經成熟的裝甲細部尺寸和形狀。
早期設計中原本龐大的小腿部位、奇特的
膝蓋關節、粗壯的頸部和怪異的腰部（右
上圖）後來換成較為合理的設計（下圖和
右圖），這展現出裝甲真正該有的模樣，
造型也較為服貼。

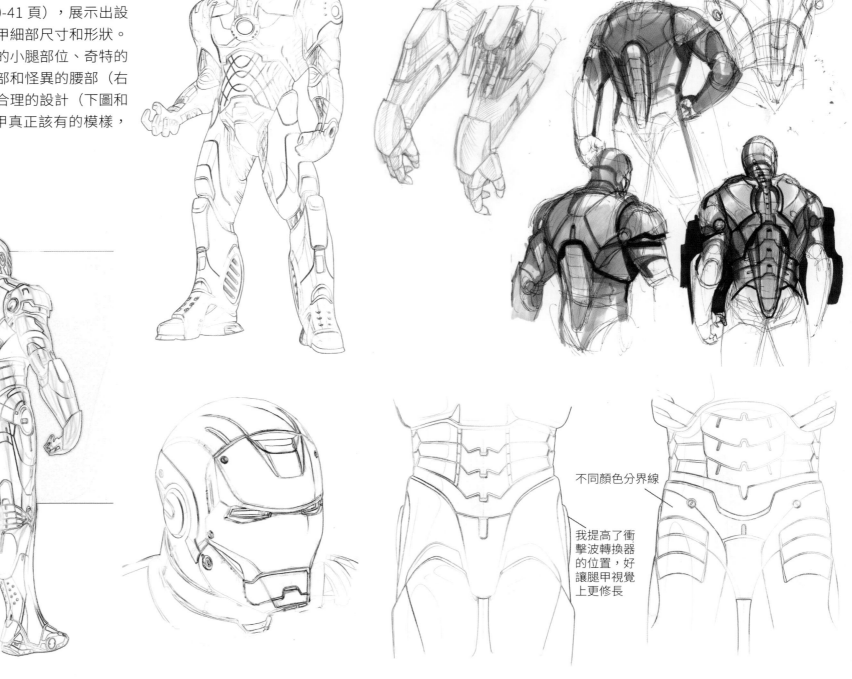

不同顏色分界線

我提高了衝
擊波轉換器
的位置，好
讓腿甲視覺
上更修長

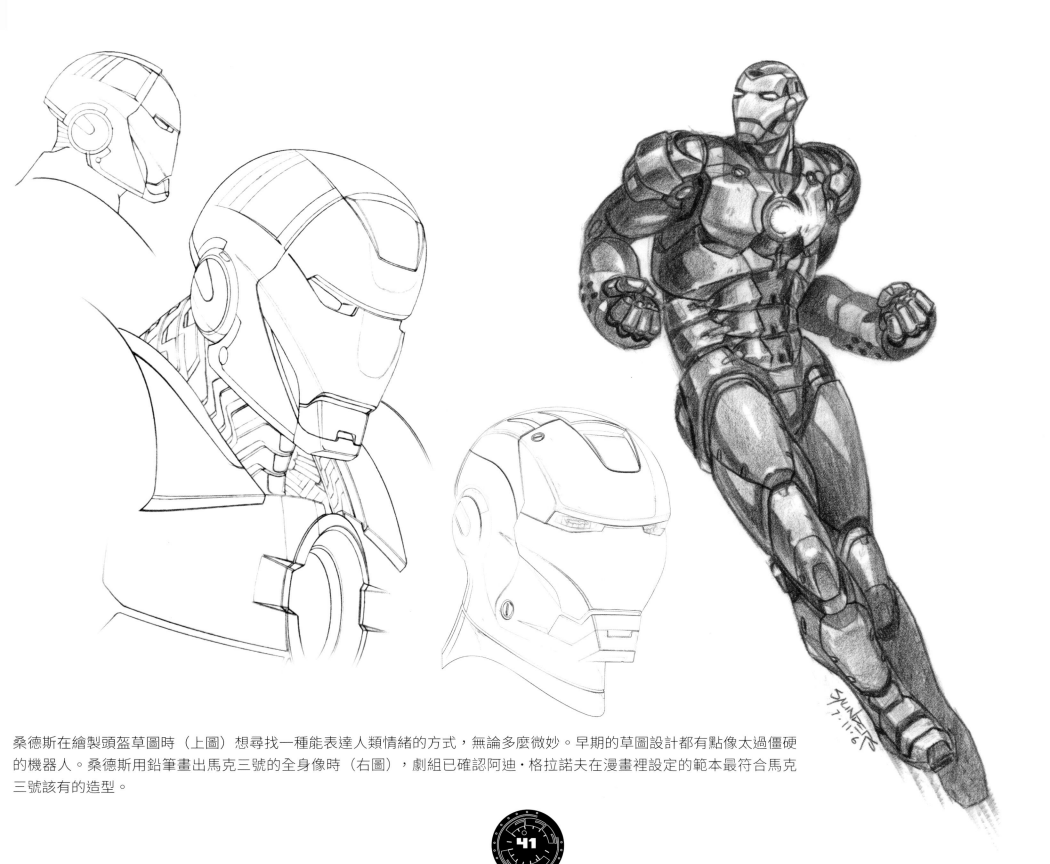

桑德斯在繪製頭盔草圖時（上圖）想尋找一種能表達人類情緒的方式，無論多麼微妙。早期的草圖設計都有點像太過僵硬的機器人。桑德斯用鉛筆畫出馬克三號的全身像時（右圖），劇組已確認阿迪・格拉諾夫在漫畫裡設定的範本最符合馬克三號該有的造型。

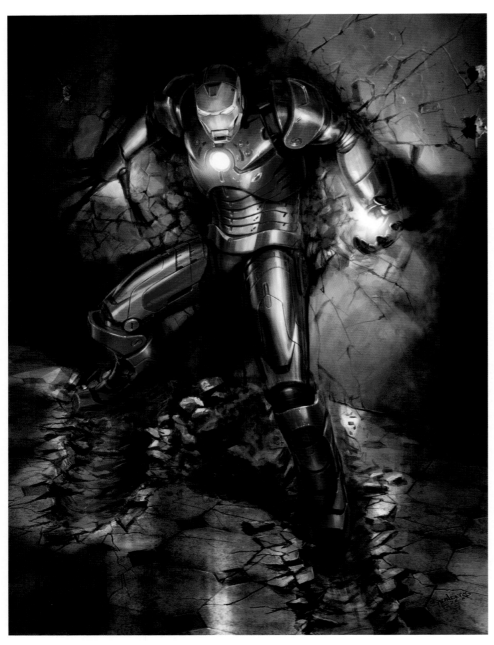

上方：彩色的關鍵影格英雄鏡頭（菲爾·桑德斯）

由魯道夫·達瑪吉歐繪製的這兩幅彩色設計概念圖（第 42-43 頁，中間兩幅）展示他為馬克三號的胸口衝擊波轉換器設計的兩種造型（左邊那幅裡的衝擊波轉換器半藏於胸甲之下，右邊那幅較為外放）。

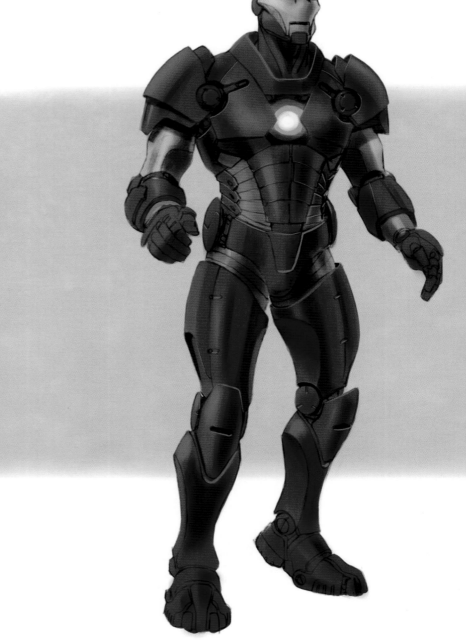

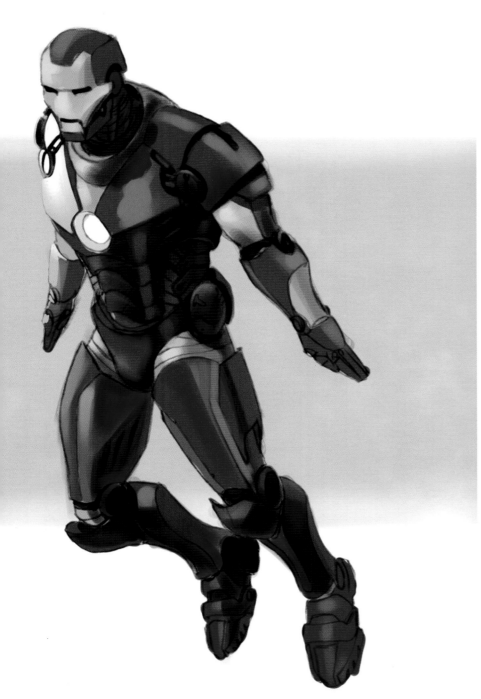

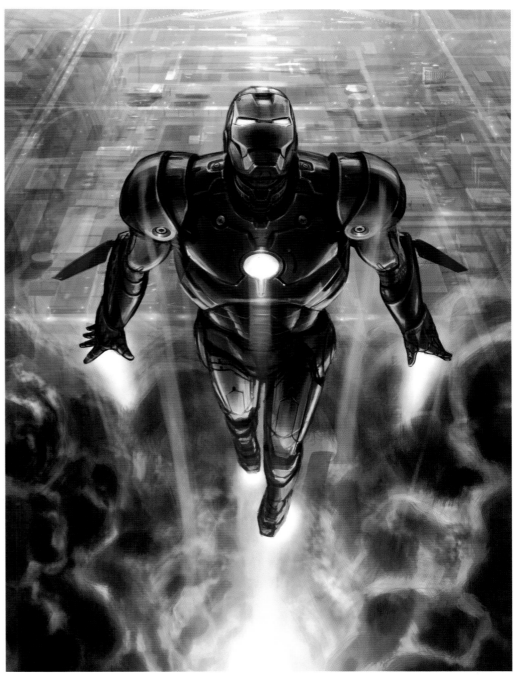

在菲爾・桑德斯繪製的彩色關鍵影格（上圖）中，鋼鐵人在飛行時留下的尾焰
展現出衝擊波轉換器提供的上升推力。

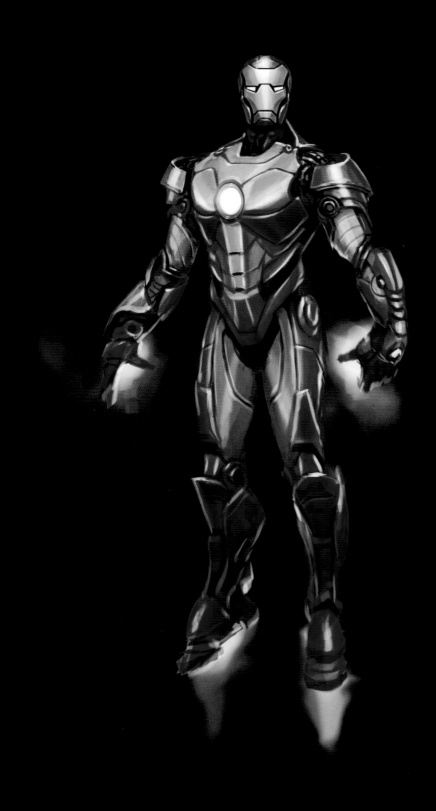

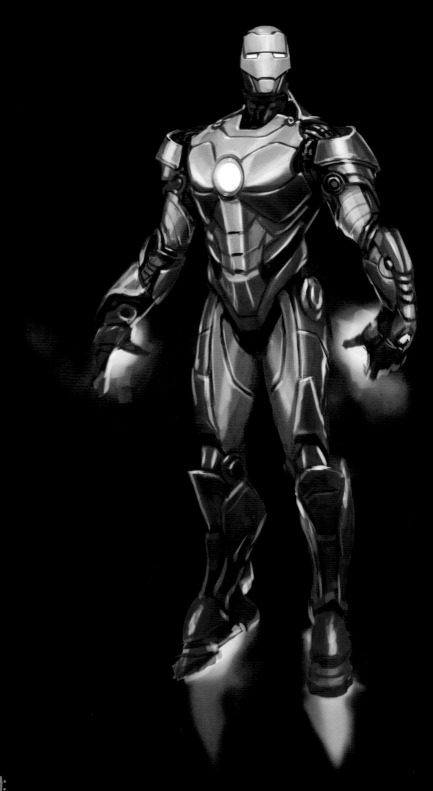

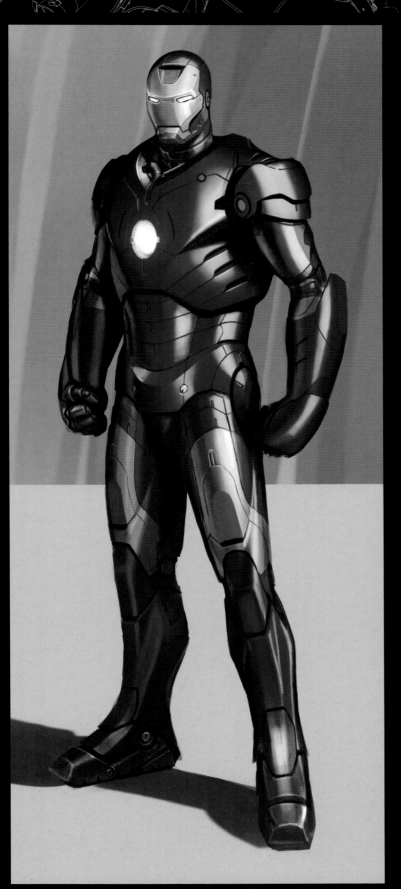

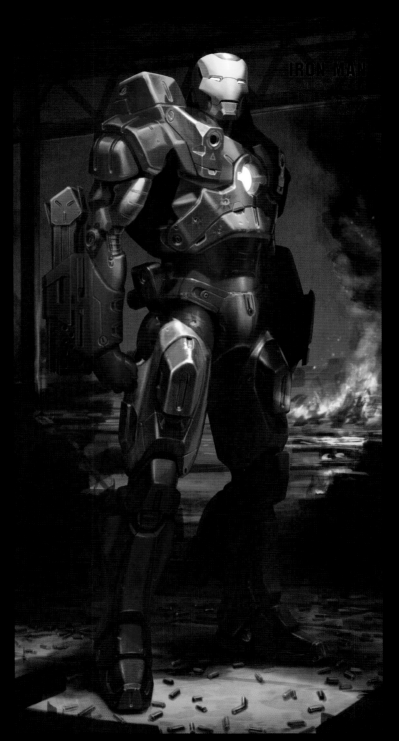

第 44 頁：馬克三號的概念圖（萊恩・麥諾汀）

第 45 頁和左圖：即將定案的馬克三號（菲爾・桑德斯）

桑德斯：「這個版本相當接近馬克三號的最終造型，僅小腿、靴甲和肩膀周圍又經過一番修改。」

馬克三號是電影裡鋼鐵人裝甲的最後演進版，東尼就是穿著這套裝甲對抗鐵霸王。但演進並未在此停下，菲爾・桑德斯也繪製了馬克四號的概念圖（第 45 頁，右圖）。

桑德斯：「研究初期原本打算安排讓鋼鐵人和當時設定的對手緋紅機甲大戰一場。我們安排了一場戲：東尼和羅德在車庫裡，旁邊放著從史塔克倉庫弄來的武器，他們倆想把這些武器裝在馬克三號身上，而成果就是『戰爭機器』。」

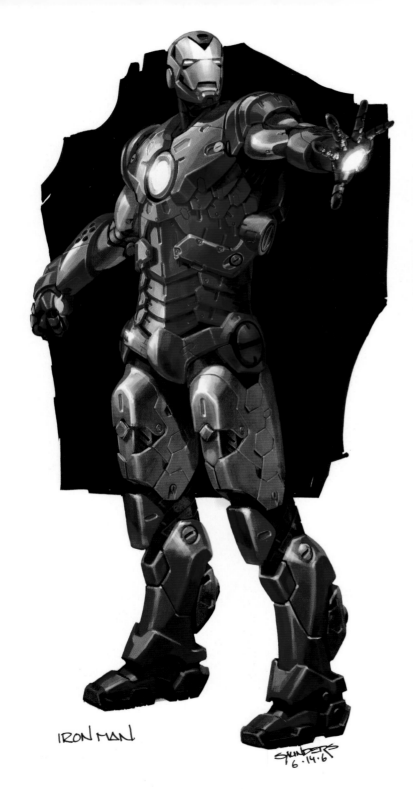

IRON MAN

SYUNDERS
6.14.6

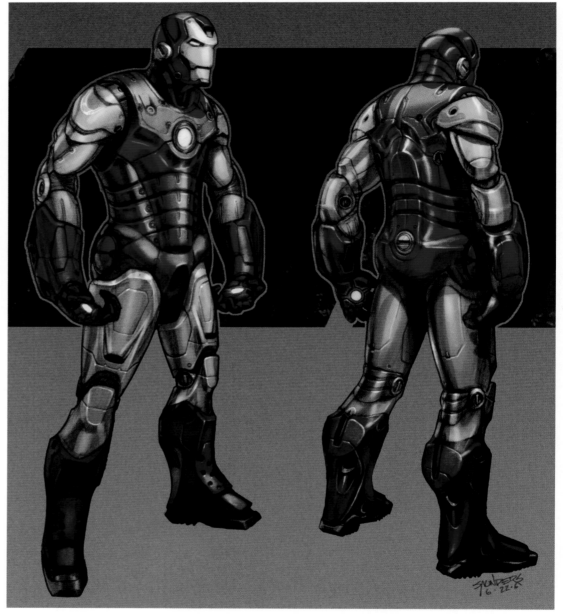

SYUNDERS
6.22.6

菲爾·桑德斯最早畫出的鋼鐵人概念圖（上圖）靈感取自漫畫，像是經典的紅金雙色、無袖頭套與長至肘部的臂甲，這些造型都給人一種重金屬裝甲的感覺。菲利提供的第二種造型（左圖）延續了這種厚重的鋼鐵人造型。

桑德斯：「我所做的第一件事就是向菲利說明這套外衣是貼身盔甲，不是輕型飛行裝。」

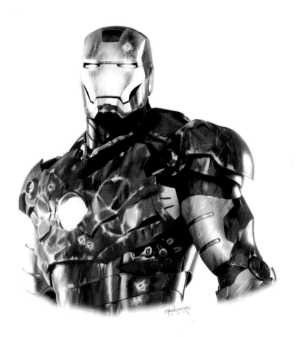

鋼鐵人的個性就是容易惹禍上身。桑德斯必須透過設計圖來清楚表達磨損的裝甲應有的模樣。將現有的宣傳照重新上色後，就得到這幅戰損裝甲（上圖）的研究圖。

桑德斯：「我們得大略明白這套裝甲在承受鐵霸王攻擊後會呈現什麼模樣。其中一個難處就在於，若只是為了展現戰損狀態就另外製作一套裝甲，將所費不貲。我們當時心想，既然這是金屬製品，那麼在承受拳頭時會以什麼方式凹陷？彈孔看起來會是什麼樣子？會掉漆嗎？」

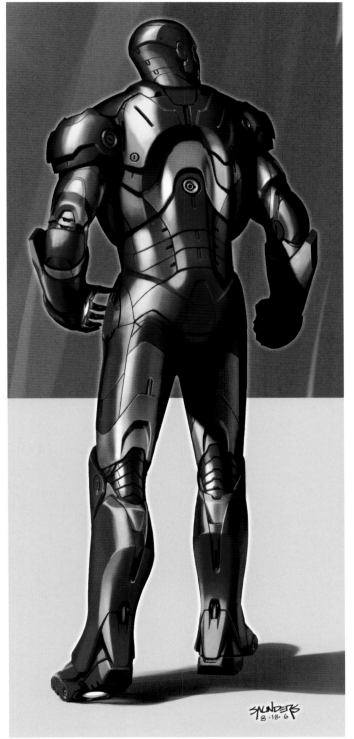

發展鋼鐵人的前視圖非常耗時——電影裡最常看見的就是這部分的裝甲——因此很容易忘了設計背部裝甲的概念需要多少工夫。桑德斯繪製了這兩幅草圖（左圖和下圖），讓裝甲既符合空氣動力學，也擁有肩胛骨、脊椎和肋骨之類的人體輪廓。但最後，大夥覺得這些設計看起來太像「魚」，不太貼合空氣動力學，倒像水體動力學。

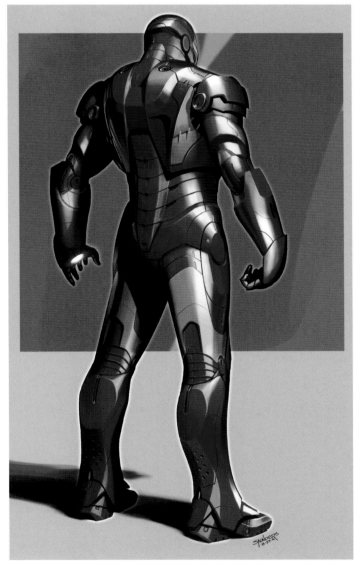

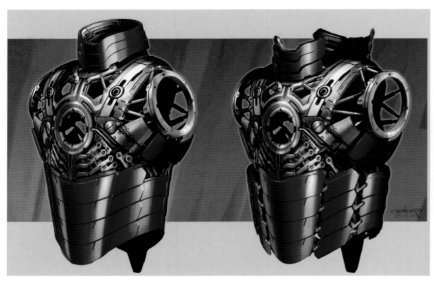

上圖：鋼鐵人裝甲的上半身概念圖（菲爾‧桑德斯）

右圖：鋼鐵人裝甲的下半身概念圖（菲爾‧桑德斯）

起初為了想像鋼鐵人如何穿脫裝甲，桑德斯和其他繪師製作了部分裝甲分解圖，包括上半身和下半身。

桑德斯：「我們想讓史塔克穿脫裝甲時越簡單越好，因此靴甲和腿甲不是設計成四塊，而是把腰部以下的裝甲設計成一整個部件。這個部件能打開一定程度，讓東尼像穿上非常長的滑雪褲那樣套上，然後收攏。著裝時應該從下半身開始，讓底下的裝甲支撐上方的部件，因為整套裝甲按理來說應該重達半噸。下半身穿戴完畢後再穿戴上半身──先穿上有點像背心的內襯結構，再套上肋處外殼，接著套上臂甲，最後當然是頭盔。雖然最後沒採用這套方案，但在設計自動化著裝整備臺時派上用場。」

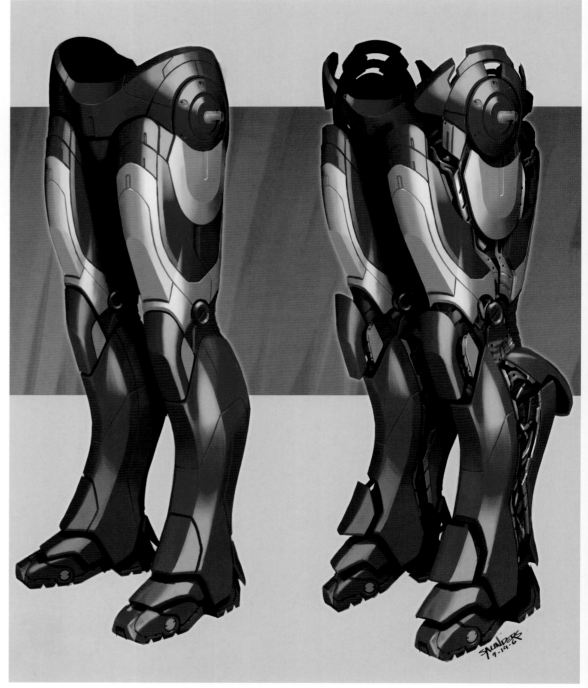

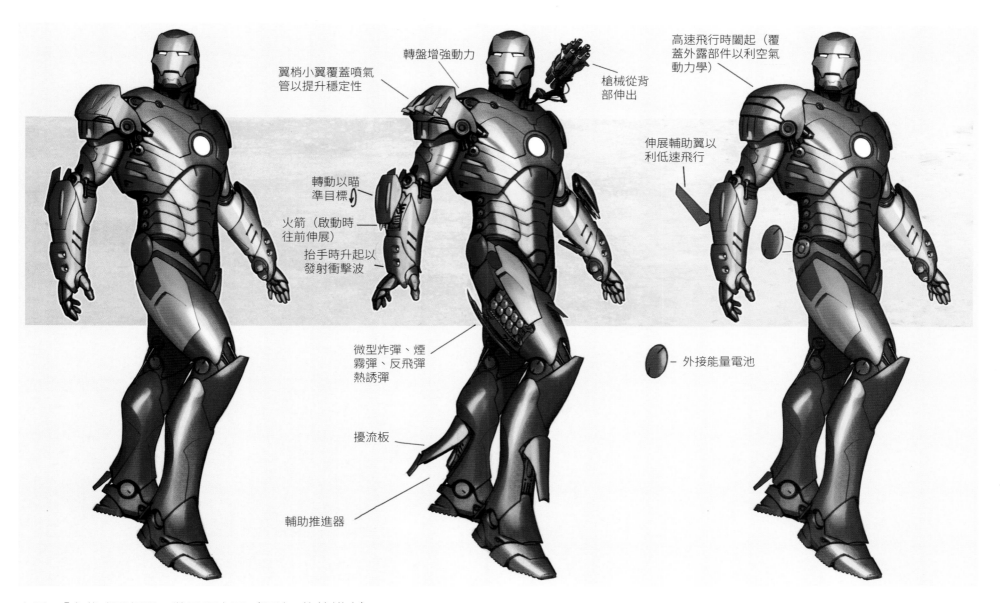

翼梢小翼覆蓋噴氣管以提升穩定性

轉盤增強動力

槍械從背部伸出

高速飛行時闔起（覆蓋外露部件以利空氣動力學）

轉動以瞄準目標

火箭（啟動時往前伸展）

伸展輔助翼以利低速飛行

抬手時升起以發射衝擊波

微型炸彈、煙霧彈、反飛彈熱誘彈

外接能量電池

擾流板

輔助推進器

上圖：「穿戴式飛行器」裝甲研究圖（阿迪·格拉諾夫）

強納森·法夫洛從《鋼鐵人》電影製作人那裡拿到的第一樣東西是所謂的《鋼鐵人聖經》——漫威這位裝甲英雄的四十五年歷史中所有造型的圖解。書中囊括了許多傑出漫畫家的畫作，但法夫洛選定阿迪·格拉諾夫的經典封面及《絕境》系列情節為電影的靈感來源。

桑德斯：「這是整部電影裡最重要的一段。我們認為這套設計最完美表達了『穿戴式飛行器』一詞；感覺非常符合空氣動力學，非常實用。當中的科技不僅合理，也夠帥氣。這套是整個設計過程中最能經受考驗的設計。」

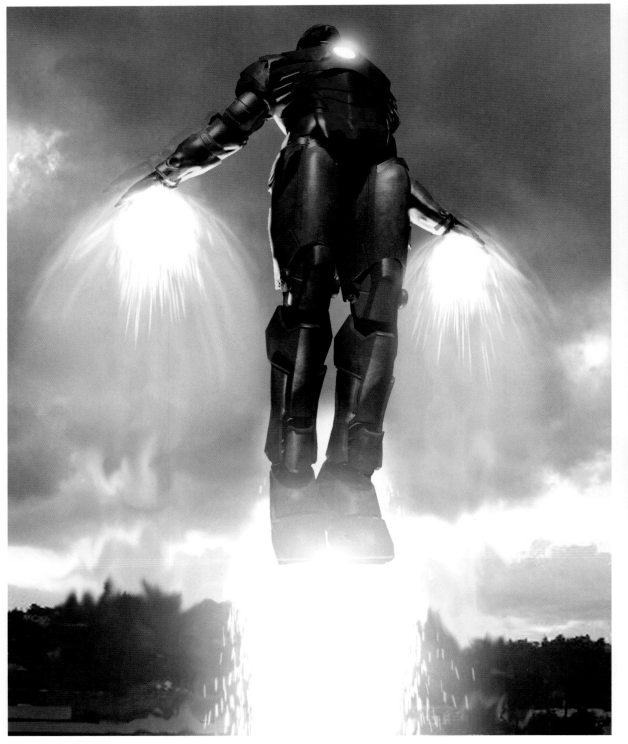

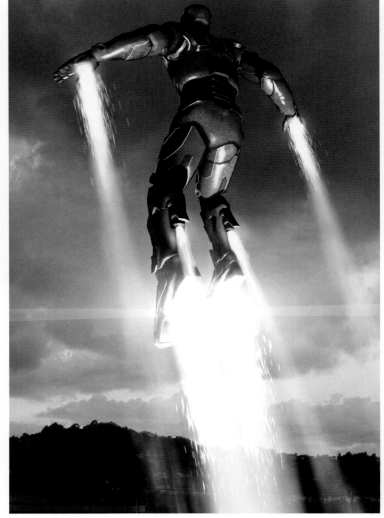

上圖和左圖：早期的馬克三號視效概念圖（光影魔幻工業）

馬克三號的進一步發展則明顯象徵「新」東尼‧史塔克的到來。表面上，馬克三號象徵無可匹敵的先進攻擊性武器，但實際上暗指主角的人性；這套裝甲象徵其主人試圖對抗那些將他的想法剽竊並用於殘酷傷害這個世界的壞蛋。

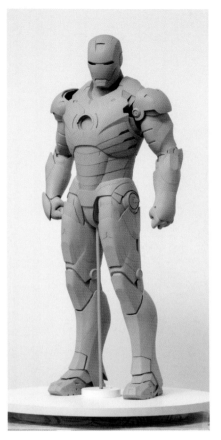
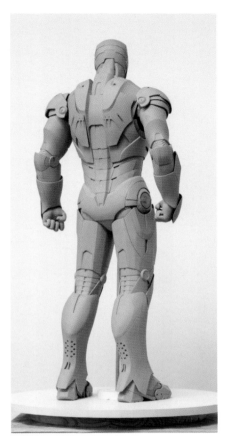
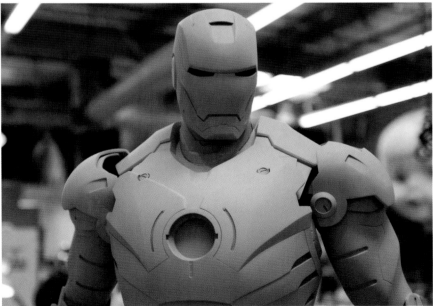
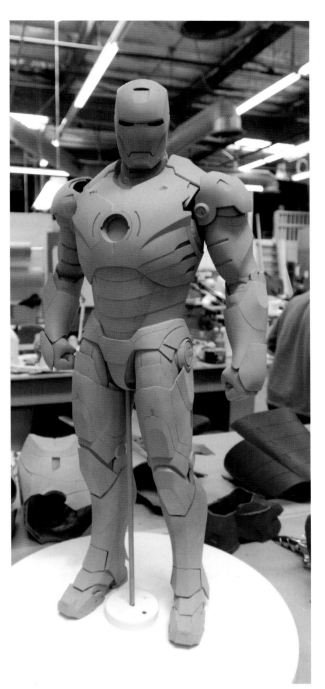

左圖：馬克三號的最終模型（史丹溫斯頓工作室）

馬克三號的設計敲定後，便交給史丹溫斯頓工作室的沙恩・馬漢和其他人員進行 3D 模型設計。這套模型完美符合最終實體裝甲的比例，裝甲組裝的細節就是用這套模型研究。模型這方面的細節一處理完，裝甲製造商就要開始製作實際比例的裝甲，這個過程極其昂貴。

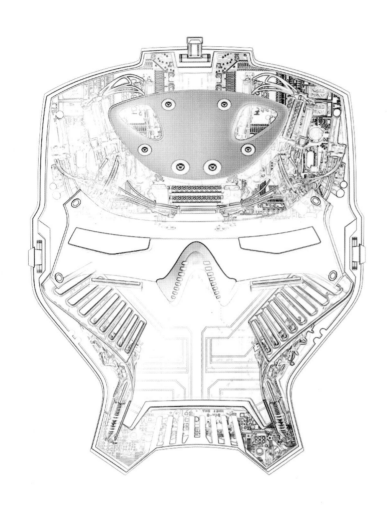

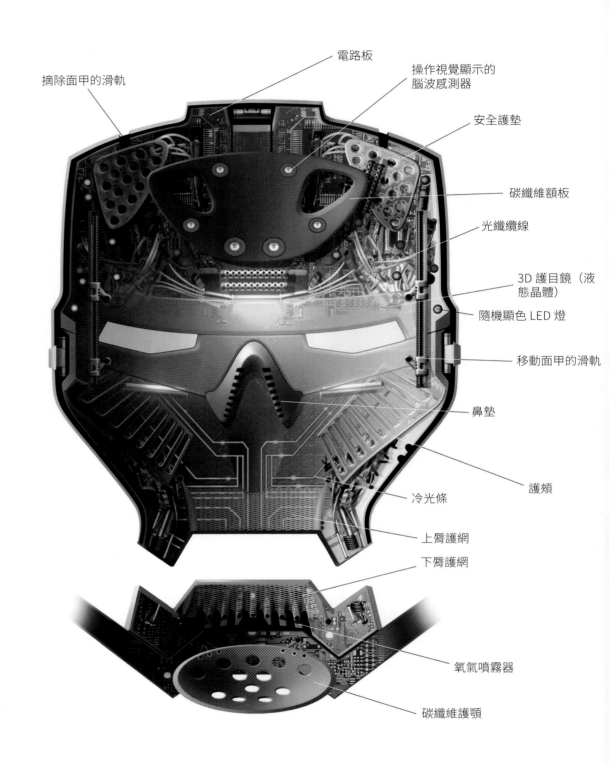

電路板

操作視覺顯示的
腦波感測器

安全護墊

摘除面甲的滑軌

碳纖維額板

光纖纜線

3D 護目鏡（液
態晶體）

隨機顯色 LED 燈

移動面甲的滑軌

鼻墊

護頰

冷光條

上唇護網

下唇護網

氧氣噴霧器

碳纖維護顎

上圖和右圖：頭盔面甲內側的細部設計圖（哈羅德‧貝爾克）

第 53 頁左側圖：手工製作面甲（史丹溫斯頓工作室）

桑德斯：「由於我們認為打開面甲、揭露頭盔內部的畫面將很精采，因此把設計『面甲敞開』造型這部分的工作交給貝爾克。雖然製作了面甲內側，但出於美觀因素而決定不在電影中揭露。儘管未使用於電影，這麼做還是有價值：這使我們得以繼續討論這套裝甲如何運作。」

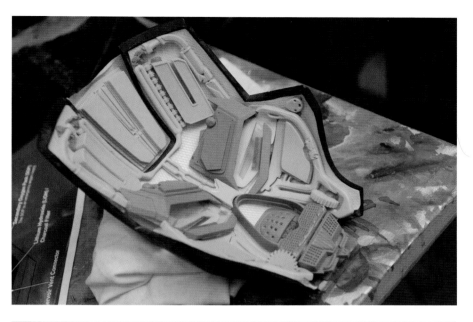

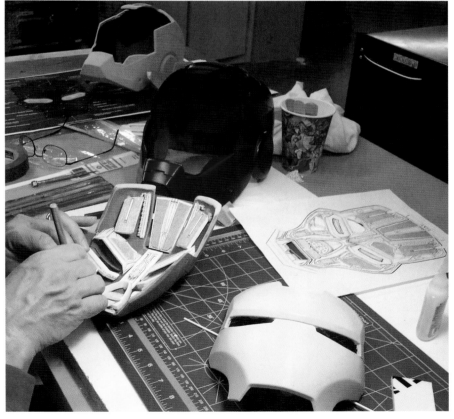

上圖：頭盔的最終設計（菲爾·桑德斯）

桑德斯：「我們原本打算拍攝東尼拿下頭盔的鏡頭，所以得決定如何優雅地拿下頭盔。想拿下這玩意兒真的很麻煩。我們認為頸部和頸後處可以用電腦影像處理，頭盔頂部就能輕易掀掉。史塔克可以觸碰頭盔某處，氣密接合處會滲出一些蒸汽，頸甲往下收起，頸後甲片向上收進頭盔內側，接著就能把頭盔整個拿下來。」

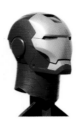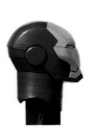

1. 金色：福斯「宇宙黃」；紅色：五十鈴「紅岩」

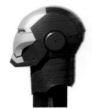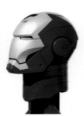

2. 金色：賓士「高級夏布利白酒」；紅色：豐田「深紅辣醬」

3. 金色：「奶油綠稜鏡」；紅色：「火灼稜鏡」

4. 金色：Hot Hues「太平洋金」；紅色：日產「梅洛紅酒」

第 54 至 55 頁：馬克二號與馬克三號的上色測試（史丹溫斯頓工作室）

為了敲定馬克二號和馬克三號的色彩設計，史丹溫斯頓工作室在邁爾士·戴維斯所設計的頭盔模型上（小模型或實體大小）應用了各種技巧，以便確認哪種色彩組合在大螢幕上的效果最好。

桑德斯：「在紅金組合方面，我們選擇霧面紅板覆蓋鎳板。至於馬克二號，則選用霧面鉻。」

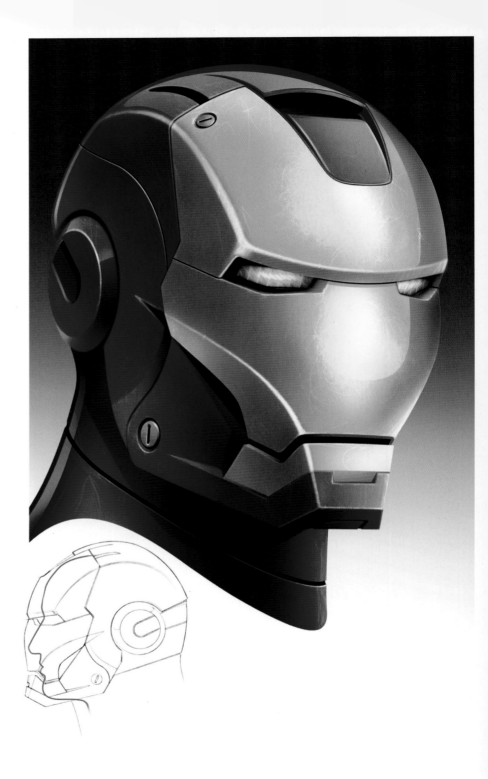

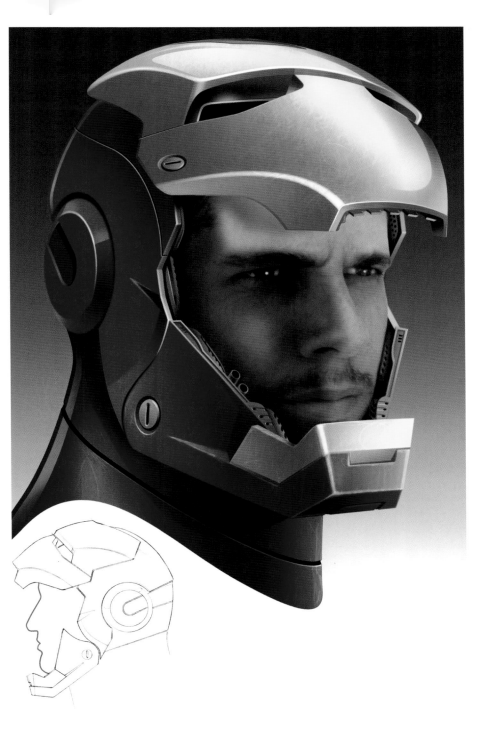

 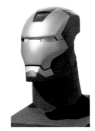 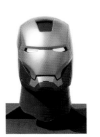 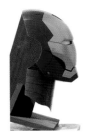

5. 金色：客製化一號鉻處理；紅色：「火灼稜鏡」

6. 金色：宇宙鉻「金色效果」；紅色：「火灼稜鏡」

 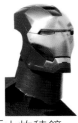 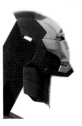

9. 金色：霧面金板。紅色：「火灼稜鏡」

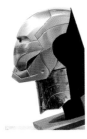 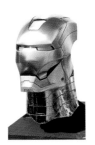 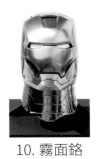 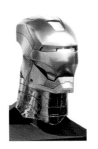 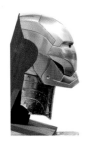

10. 霧面鉻

 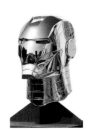 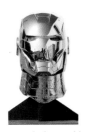 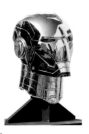 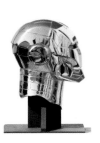

11. 未加工鉻板

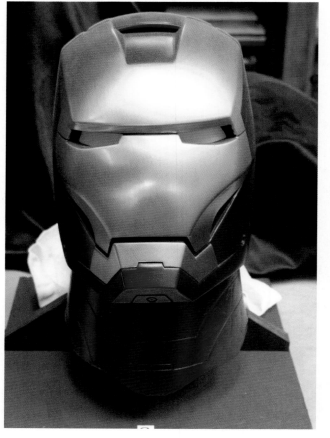

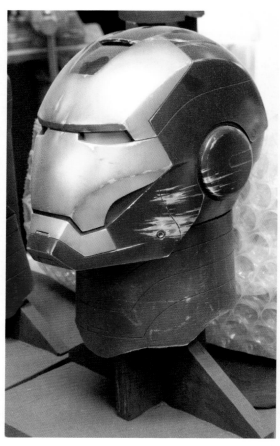

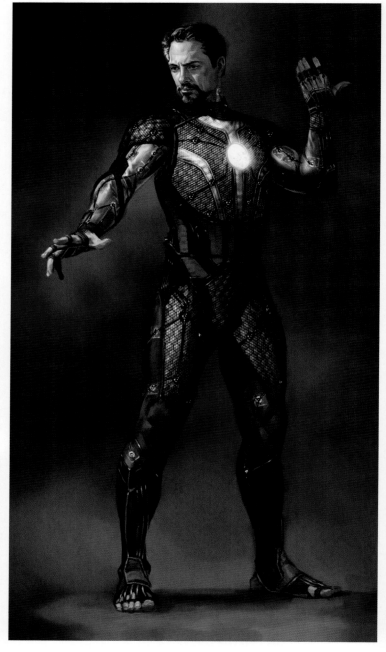

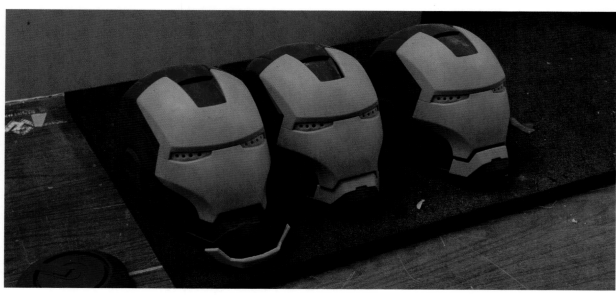

左上：戰損馬克三號頭盔（史丹溫斯頓工作室，由邁爾士·戴維斯雕塑）

左下：馬克三號頭盔模型（史丹溫斯頓工作室）

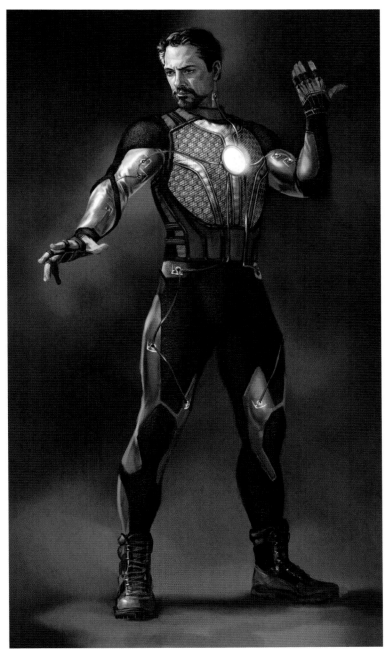

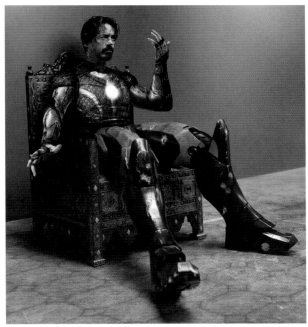

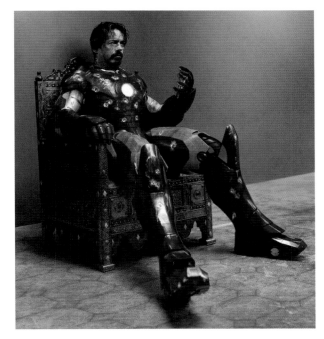

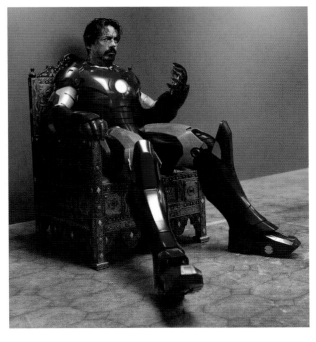

這張概念圖描繪身披裝甲的東尼·史塔克坐在椅子上休息（上圖和右圖），這段場景敘述他在古密拉的戰火試煉後疲憊不堪，後來卻被刪除。為了研究鋼鐵人最自然的休息方式，桑德斯將史丹溫斯頓工作室提供的圖片、麥諾汀的插畫和小勞勃·道尼的肖像製成合成圖，並加入彈孔、焦痕和其他戰痕，表達出古密拉之戰的激烈程度。

桑德斯：「我們自問『傷痕累累的裝甲該是什麼模樣』？」

第 56 至 57 頁，中間兩幅：裝甲襯衣的概念圖（萊恩·麥諾汀）

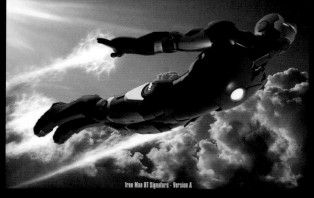

Iron Man RT Signature - Version A

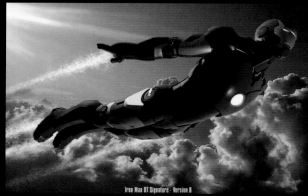

Iron Man RT Signature - Version B

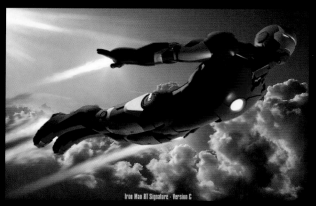

Iron Man RT Signature - Version C

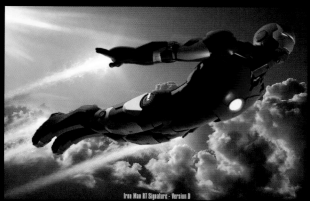

Iron Man RT Signature - Version D

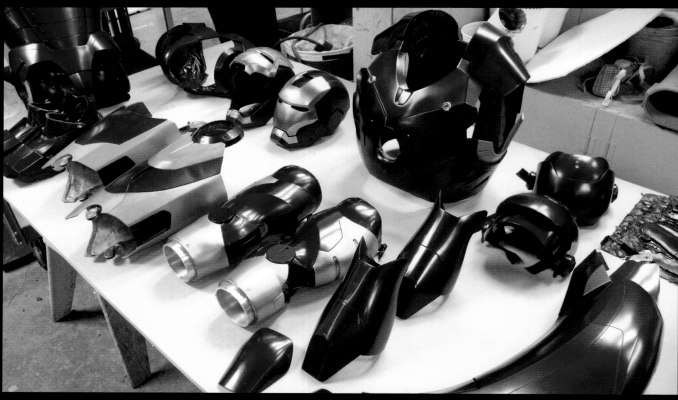

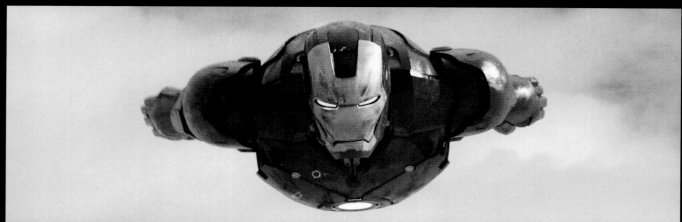

右上：馬克三號所有裝甲部件的定裝版（史丹溫斯頓工作室）

右下：劇照

第 58 至 59 頁側欄：3D 模型上色（菲爾‧桑德斯繪製概念圖，艾迪‧楊製作模型）

第 59 頁左圖：由特技演員穿戴馬克三號的英雄姿態定裝版

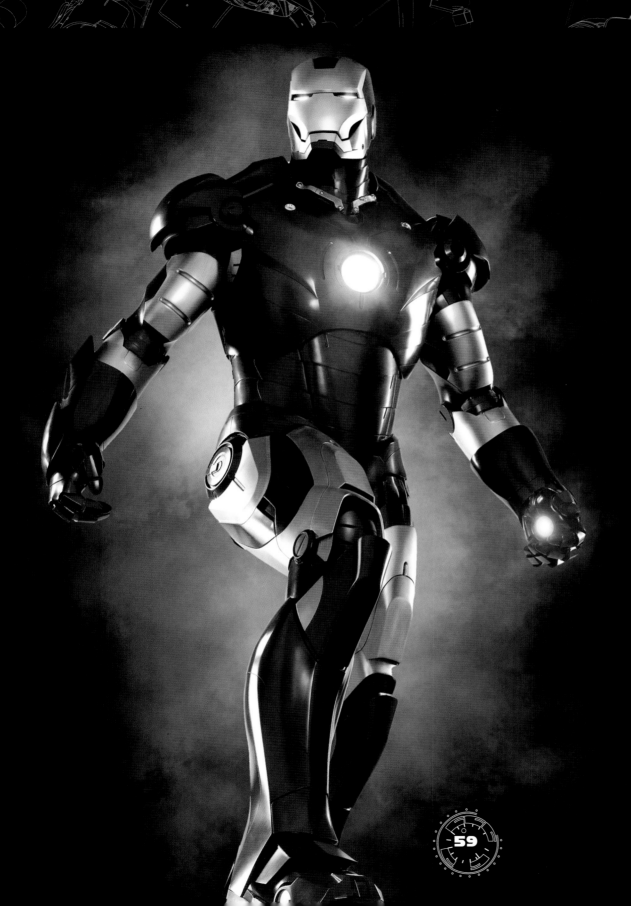

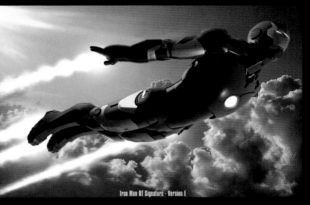

Iron Man RT Signature - Version E

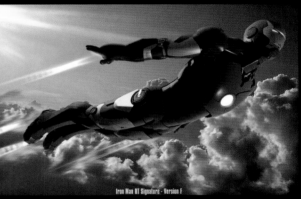

Iron Man RT Signature - Version F

Iron Man RT Signature - Version G

Iron Man RT Signature - Version H

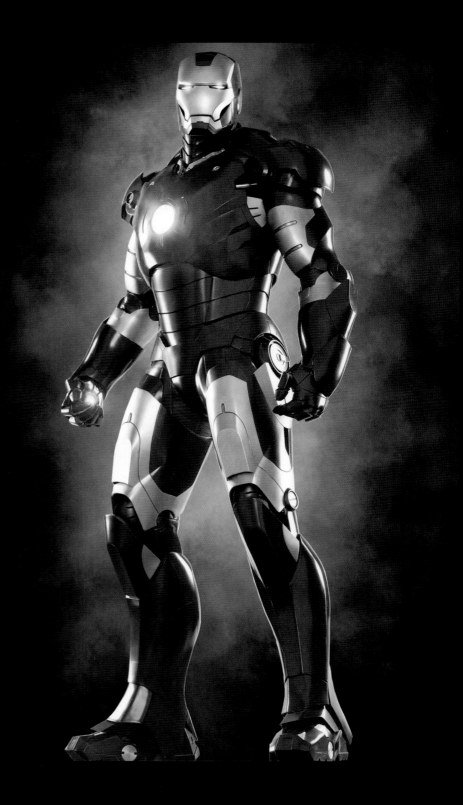

隨著馬克三號製作完畢,接下來該由電影主角賦予裝甲生命。於二〇〇八年離世的史丹·溫斯頓畢生致力於運用魔法般的視覺特效製作外星生命體和恐龍,讓好萊塢明星化身超級英雄。他曾如此評論小勞勃·道尼擔當鋼鐵面具男子的才華。

溫斯頓:「小勞勃·道尼是個完美的專業演員。他非常投入所有相關工作,而且很好相處。他不是那種會抱怨穿上盔甲有多難受的類型。他知道我們面對哪些問題,也和我們密切合作並充分配合整個過程。」

第 60 至 61 頁:馬克三號的定裝照和宣傳照

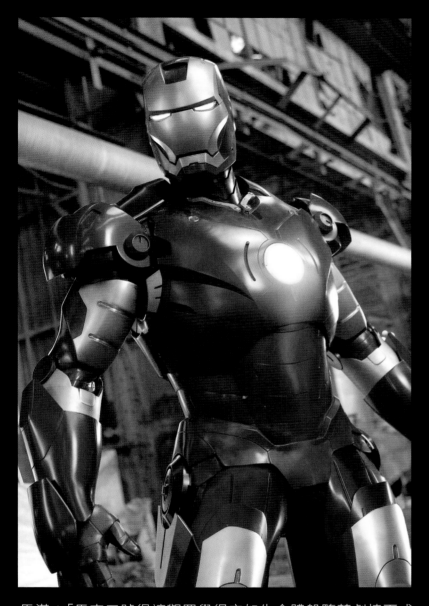

馬漢：「馬克三號得讓觀眾覺得它如生命體般隨著劇情而成長，而且我們不希望它看起來只是『某人穿著盔甲』。如果回顧以前那些披著金屬外殼的經典角色——C-3PO、機器戰警、《變人》裡的機器管家——它們確實有值得我們學習的地方，但我們也想超越它們。」

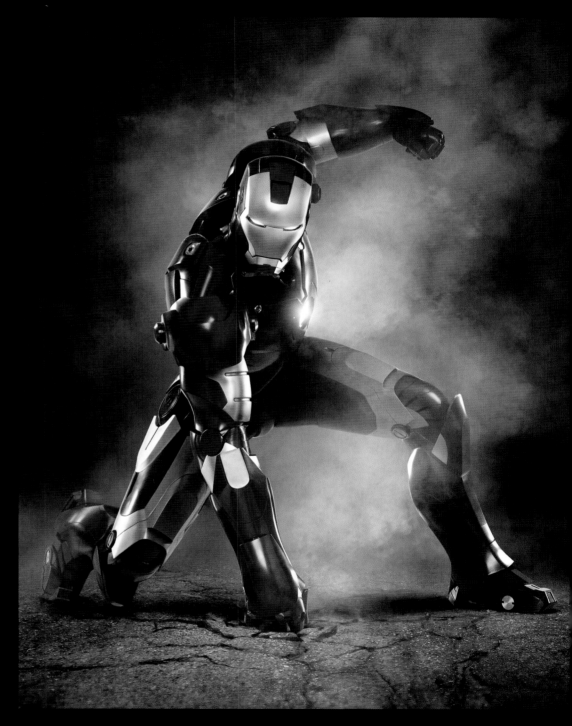

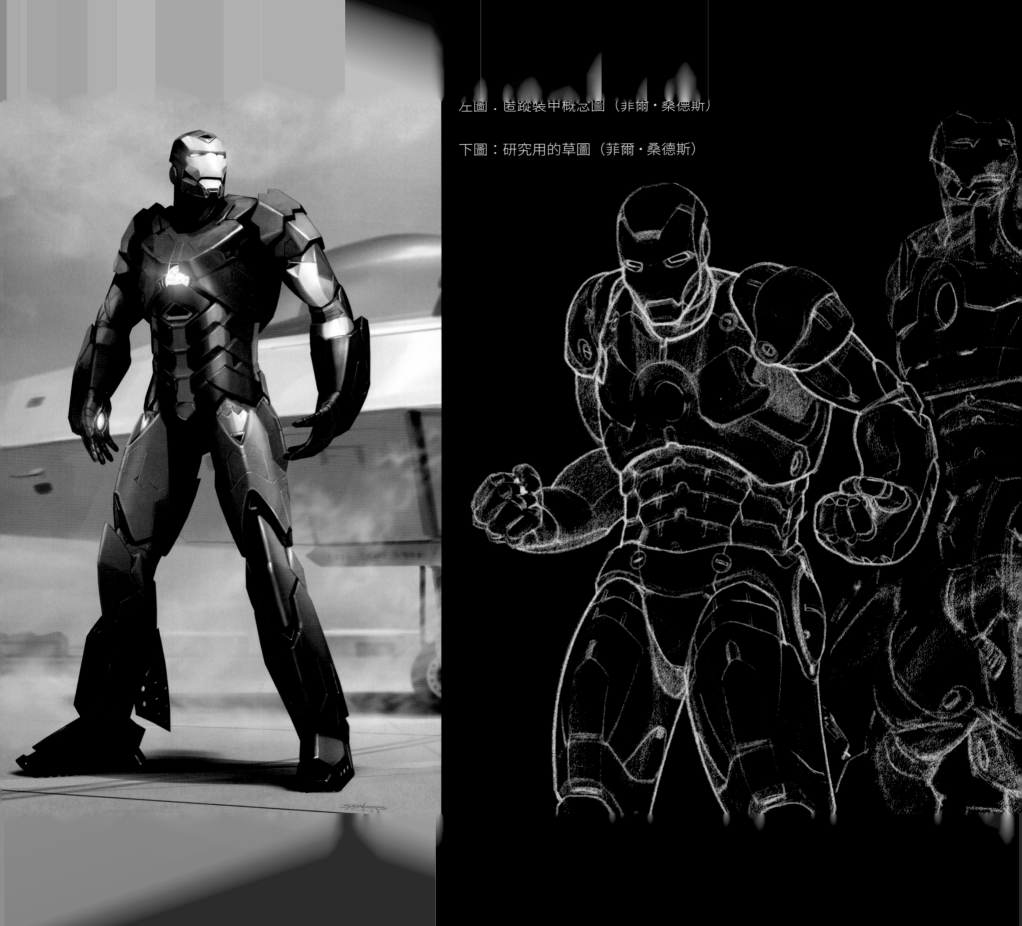

左圖：匿蹤裝甲概念圖（菲爾·桑德斯）

下圖：研究用的草圖（菲爾·桑德斯）

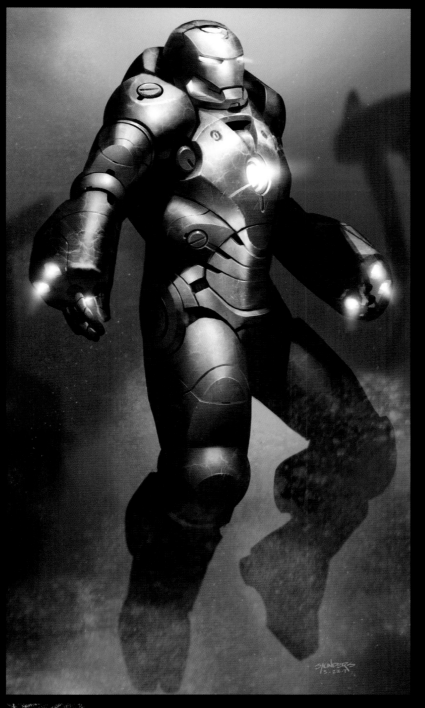

左方：水下裝甲概念圖（菲爾・桑德斯）

下方：戰爭機器概念圖（菲爾・桑德斯）

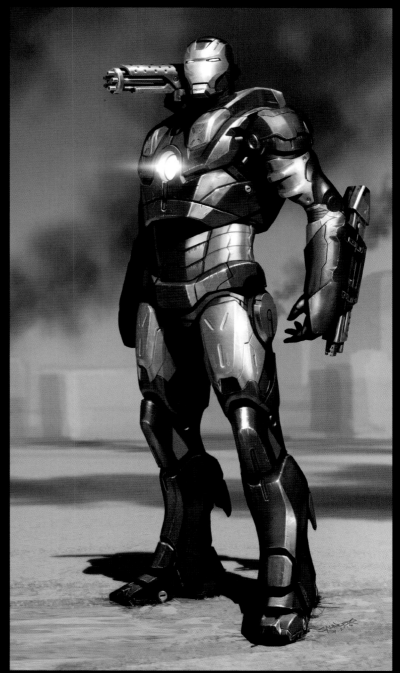

第二章：
裝甲之戰

揣摩奧比戴亞·斯坦——鋼鐵人的重量級對手——這個角色時，傳奇演員傑夫·布里吉用盡一切努力。他不僅閱讀了數十年份的鋼鐵人漫畫，還翻開最古老的一本書。「我讀了舊約聖經裡的《俄巴底亞書》，」布里吉回想。「我們這部電影裡有很多劇情其實源自聖經。我當時心想，『嗯……史丹·李該不會也讀過那段聖經，還是只是湊巧選用同一個名字？』。」

布里吉認為聖經裡第三十一卷、篇幅也最短（只有二十一個詩節）的《俄巴底亞書》暗藏一個簡潔有力的中心思想：復仇是最強大的武器。在東尼·史塔克這個世界裡的奧比戴亞渴望將復仇「武器化」，造就出「裝甲之戰」這場高潮戲碼——鋼鐵人和鐵霸王從洛杉磯街道打到天上的激烈決鬥。

我們在前一個章節裡目睹了鋼鐵人裝甲的發展史，這個神奇科技源自於一個好人想改善這個世界。在本章節中，我們將一窺東尼·史塔克這個願景底下的黑暗面：東尼這位軍火研發商的行善計畫被懷有黑暗之心的某人改造成傷天害理之物，名為奧比戴亞的男子把復仇之心鑄成猙獰武器。

來一窺鐵霸王的演進史。

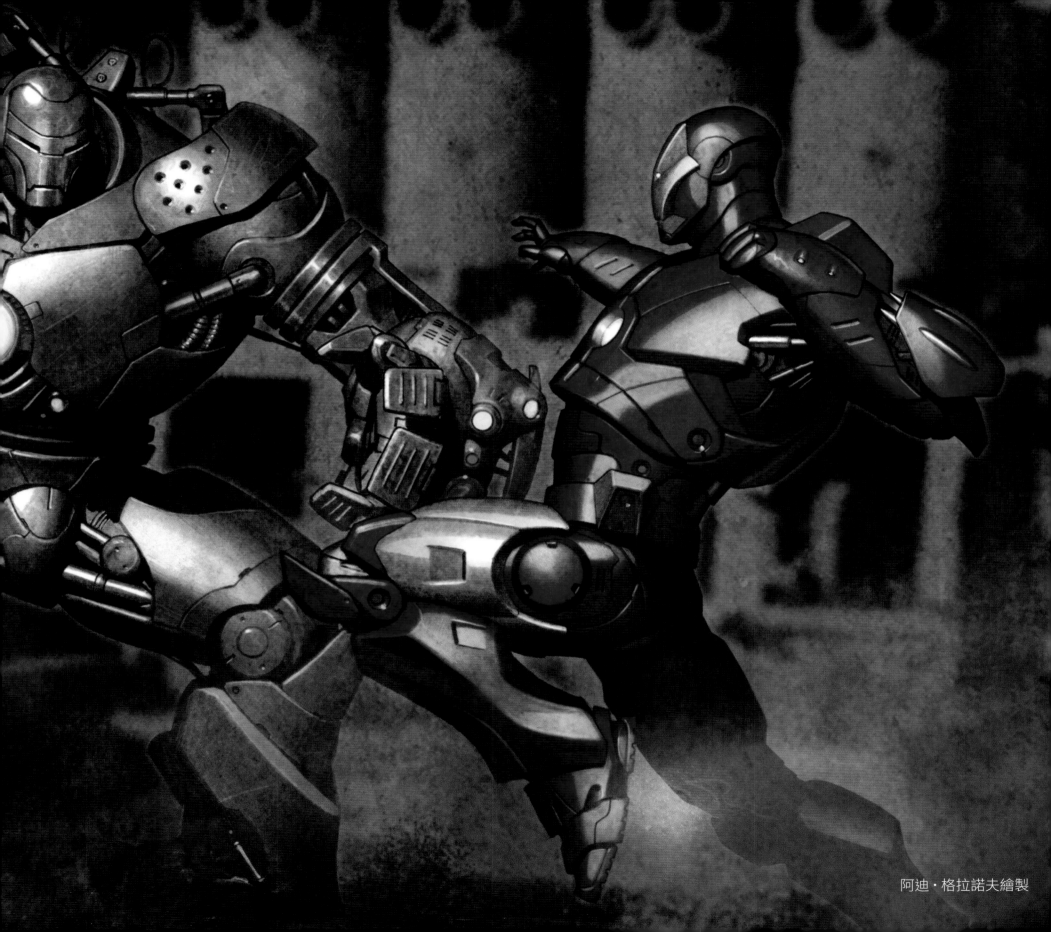

阿迪・格拉諾夫繪製

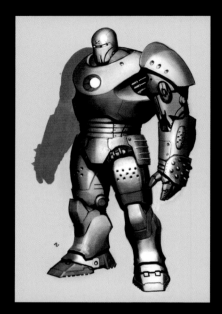

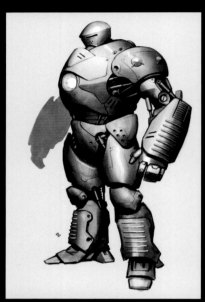

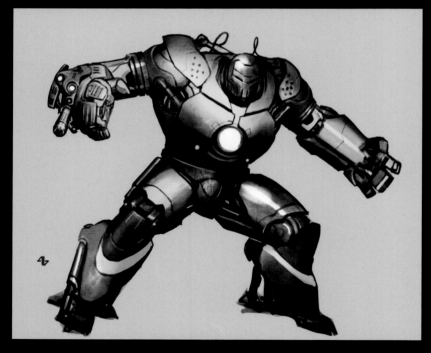

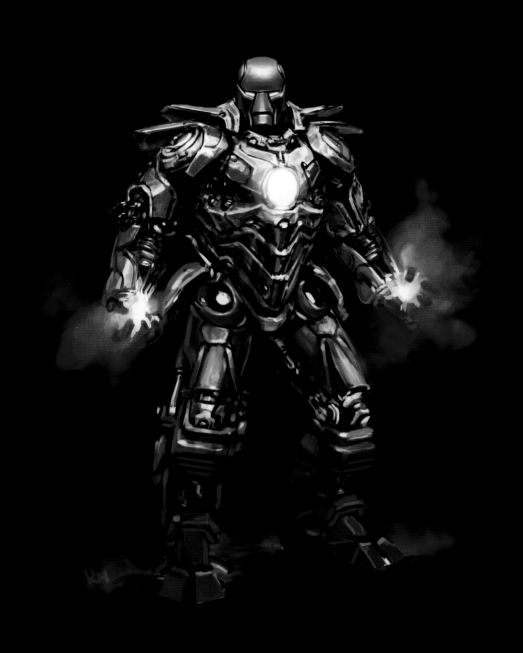

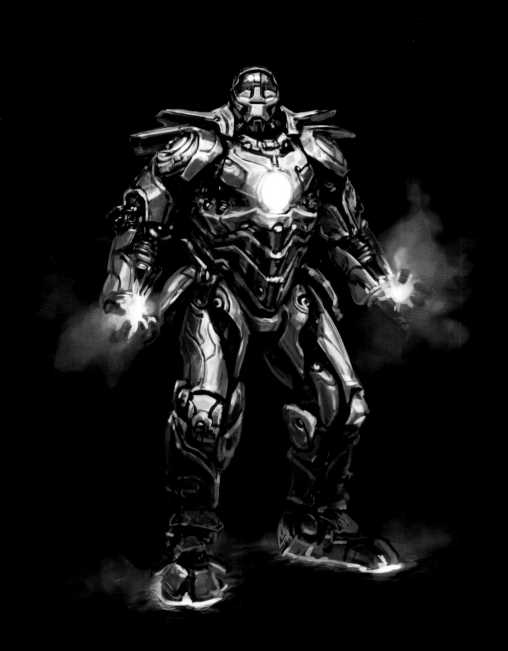

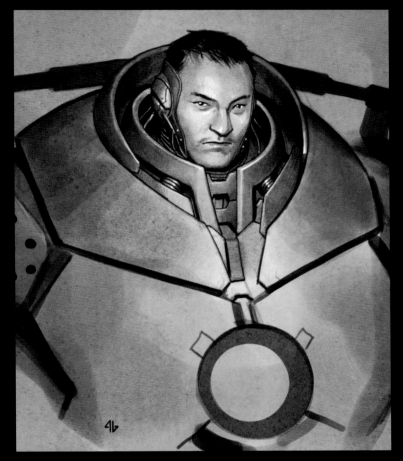

第 66 頁左圖：鐵霸王裝甲的早期概念圖（阿迪・格拉諾夫）

第 66 至 67 頁，中間兩幅：鐵霸王的彩色概念圖（萊恩・麥諾汀）

上圖：鐵霸王的角色概念圖（阿迪・格拉諾夫）

敲定鐵霸王這個角色前，劇組其實原本打算選用一位來自遠東地區、名為「滿大人」的角色來擔當鋼鐵人的反派對手。劇情設定滿大人將打造一套稱作「緋紅機甲」的裝甲，因此早期概念圖裡的著裝者擁有滿大人的東方臉孔。

麥諾汀：「我在設定鐵霸王的第一個星期一切都很順利。當時原定的反派是緋紅機甲。我原以為它會是一套人類尺寸的裝甲，沒想到它後來成了十呎高的機器人！」

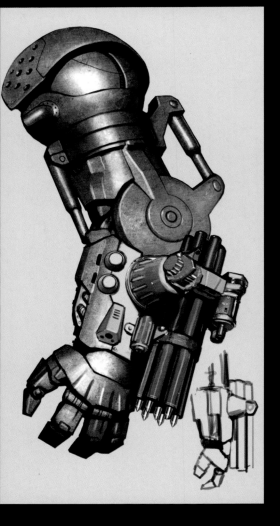

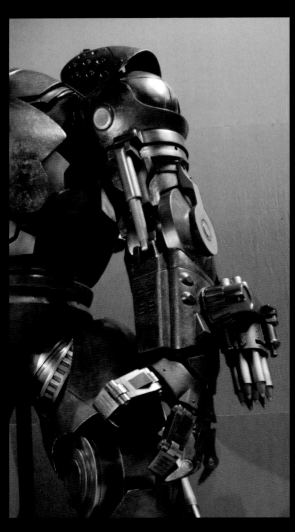

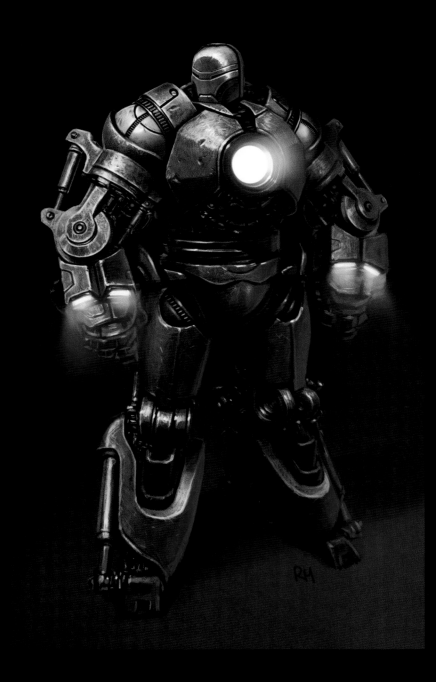

第 68 至 69 頁：緋紅機甲／鐵霸王概念
設計圖（萊恩・麥諾汀）

隨著鋼鐵人的對手從緋紅機甲改成鐵霸王，角色的設計也隨之演變。鋼鐵人的武器部件是藏在裝甲下的彈艙裡；相較之下，鐵霸王直接把小型火箭發射器掛在臂甲上（上圖），大剌剌地展示凶殘作風。

上方左圖：鐵霸王的臂甲概念圖（阿迪・格拉諾夫）

上方右圖：鐵霸王的臂甲定案版（史丹溫斯頓工作室）

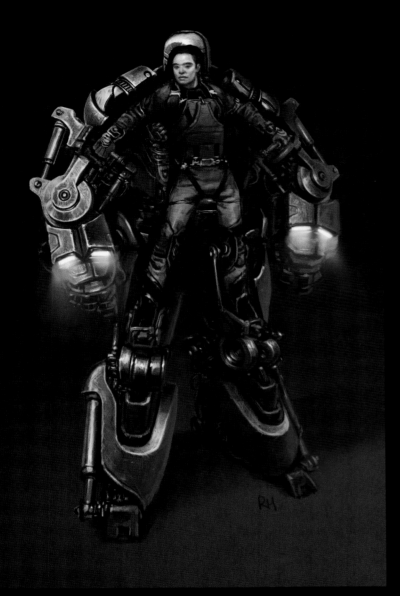

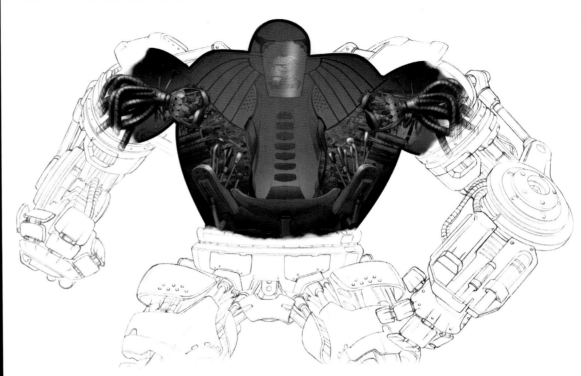

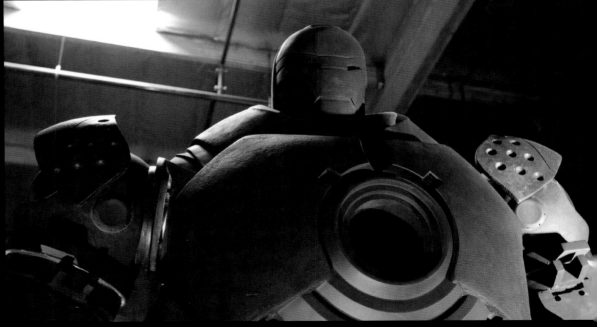

一如鋼鐵人裝甲，未上色的鐵霸王裝甲（右下）在送往攝影棚前必須經過嚴密檢查。哈羅德·貝爾克繪製的鐵霸王早期概念設計圖（右上）放入已經定案的馬克三號頭盔，以便比較兩套裝甲的比例。

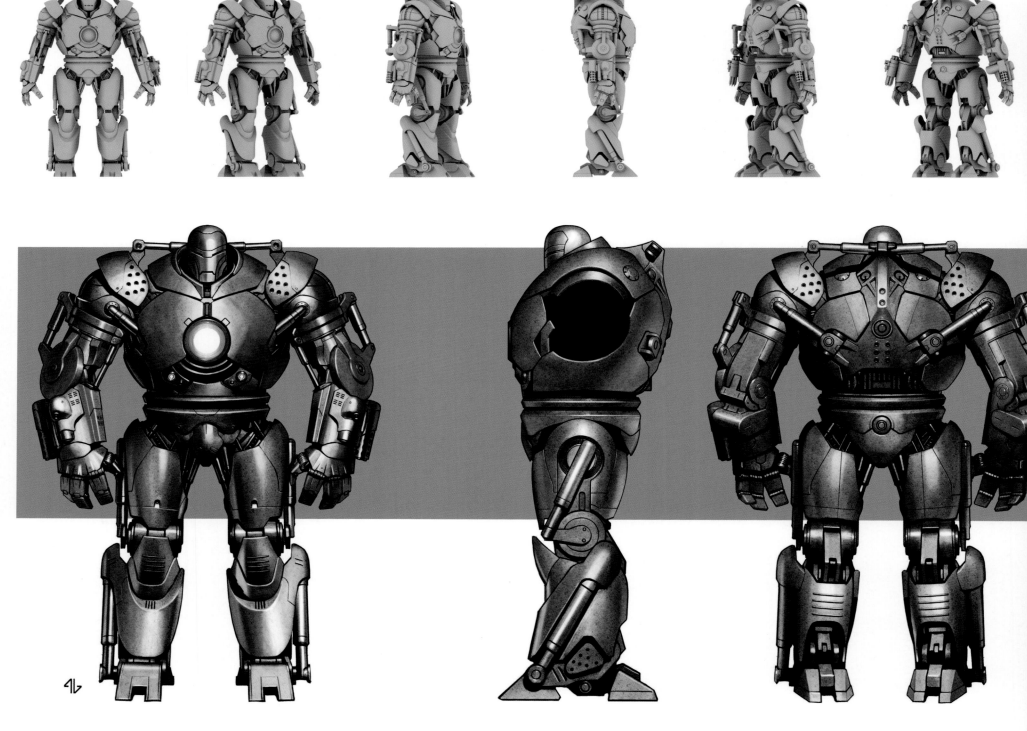

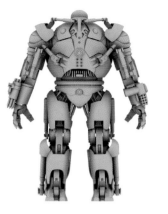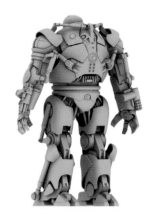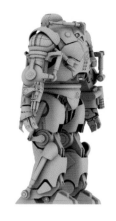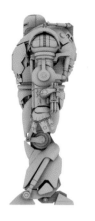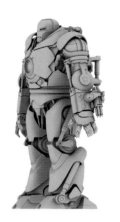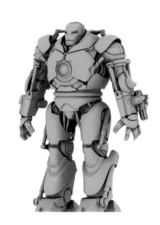

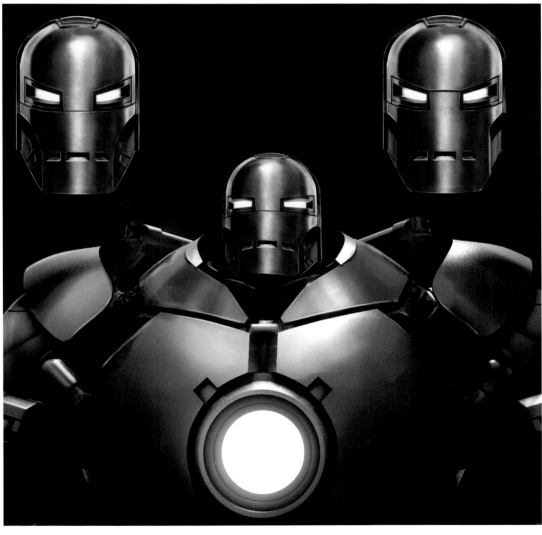

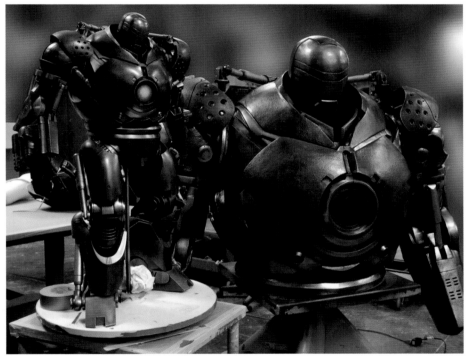

第一列：鐵霸王的 3D 模型迴轉圖（史丹溫斯頓工作室）

第 70 頁底端：鐵霸王三視圖（阿迪・格拉諾夫）

為了在定裝版的鐵霸王頭盔概念設計裡拿掉所有的緋紅機甲造型，頭盔經過重新設計（左圖）。這項頭盔設計可說是在最後一刻才完成，就在鐵霸王進行第一次拍攝的一、兩天前。

上圖：定裝版的鐵霸王模型和半身像

萊恩・麥諾汀繪製的鐵霸王英雄鏡頭（下圖），不僅僅是用最帥氣、最具代表性的型態來展示定裝設計。

麥諾汀：「我喜歡畫出能讓演員們對拍攝工作更感興趣的插圖。我們當時已經設計好鐵霸王，但還沒確定誰會坐在裡頭。在整個設計過程中，坐在裡頭的仍可能是滿大人。我畫這幅圖是想告訴傑夫・布里吉：『就算穿上這套壞蛋用的裝甲，你還是能看起來像個帥氣英雄。』」

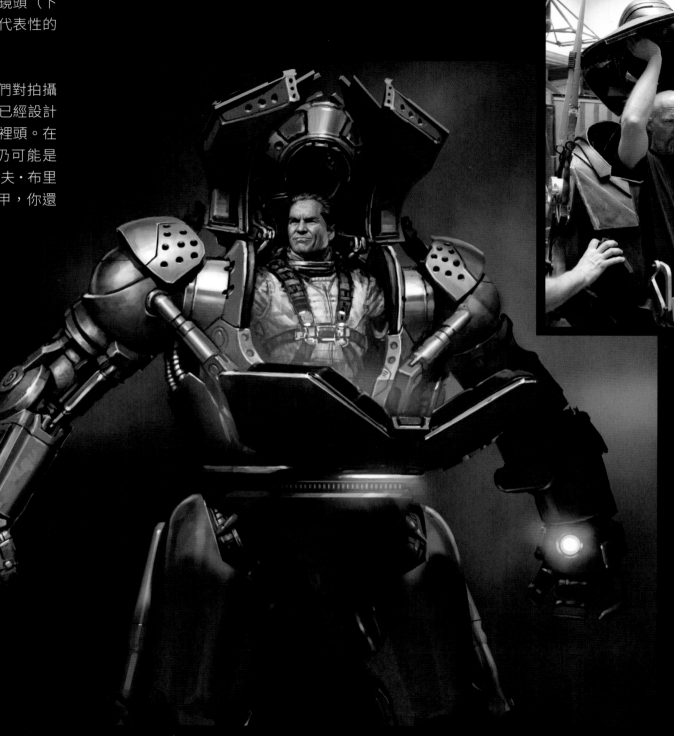

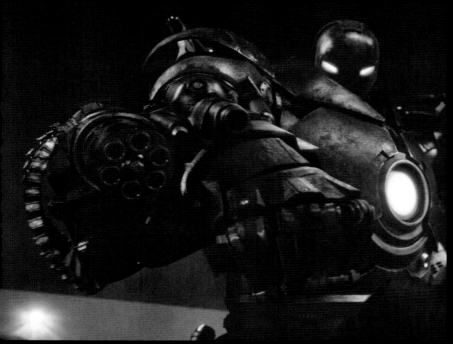

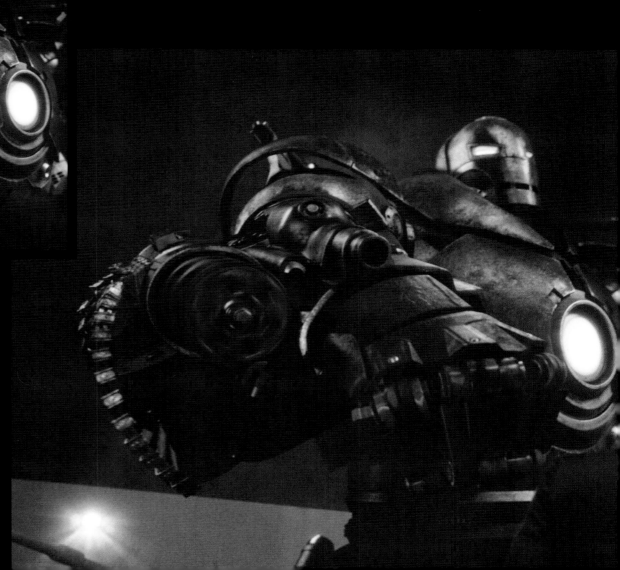

老牌演員傑夫·布里吉參演過《創：光速戰記》和《金剛》這些著重特效的電影（他的一九八四年電影《外星戀》裡的特效就是由《鋼鐵人》的史丹·溫斯頓負責），他和鐵霸王裝甲完美契合，在片中扮演邪惡的究極化身。

上圖和右圖：鐵霸王的定裝照

向史丹·溫斯頓致敬

雖然史丹·溫斯頓沒能參與《鋼鐵人》的拍攝工作，但若沒有他帶領的工作團隊，就不會有這一系列的實體裝甲、巨大鐵殼反派和為這部電影設計的其他特效。史丹並不是不想參與拍攝工作，恰恰相反的是，他渴望至極；他很想如口頭禪那般「親自動手」，但我們緊鑼密鼓地研究並調整製作設計時，他的病情已相當嚴重。身為工作室成員的我們很榮幸強納森·法夫洛希望我們幫他設計出他心目中的英雄——鋼鐵人東尼·史塔克。這是個重要機會，使我們第一次把漫威最受歡迎的漫畫英雄搬上大螢幕，也是技術和美感層面的挑戰。而當時的史丹也在面對他自己的挑戰。他覺得精神還不錯時會來工作室，對所見作品表達驚奇，這麼做能讓他打起精神。他仰望十呎半高的鐵霸王所表達的驚嘆令我們備感驕傲。想讓史丹滿意可不容易，他在他所屬的領域裡是位大師。史丹·溫斯頓為當代電影創造了令人印象深刻的生物。這二十五年間，許多傑出藝術家走過這些走廊，史丹則是這個團體的領袖，負責過許多經典創作。角色與年齡妝扮、《魔鬼終結者》系列、《異形》系列、《終極戰士》系列、恐龍……有太多作品都是他的畢生傑作。

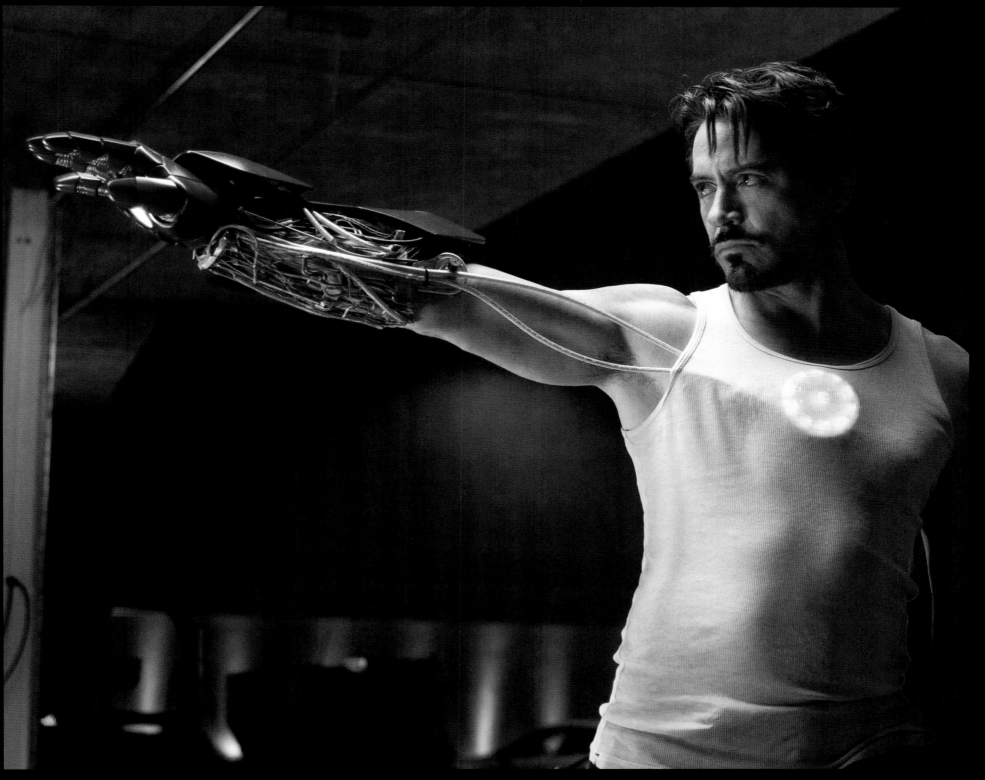

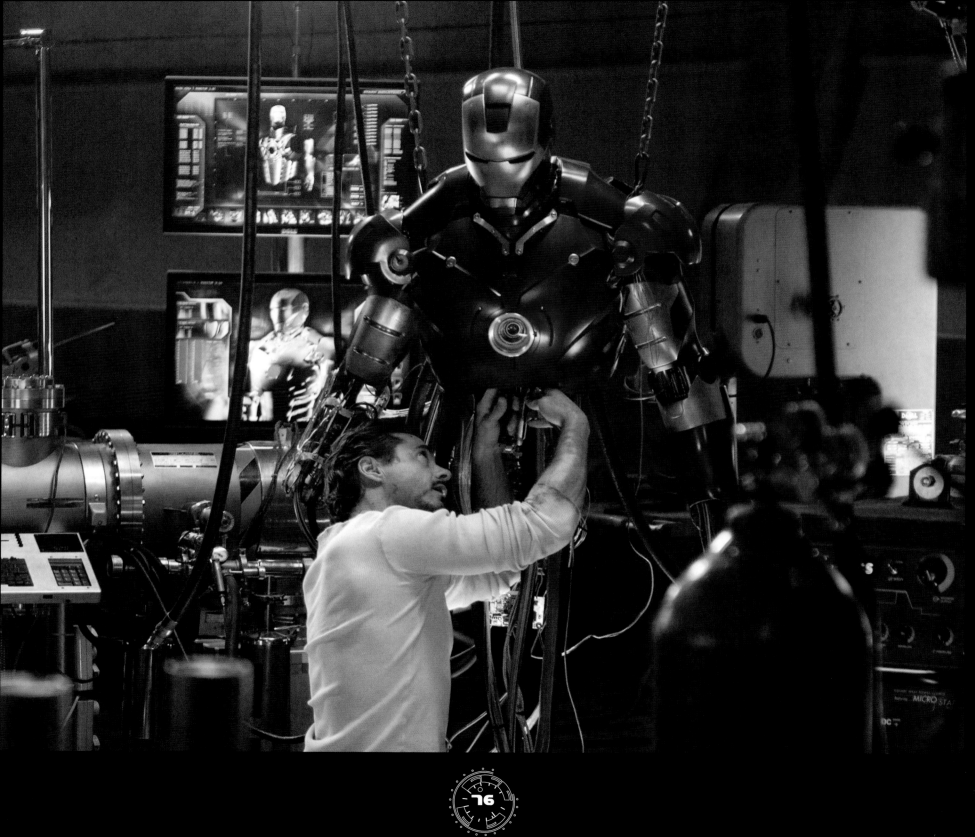

我們都經歷過他的指導和訓練，清楚知道他是位專業人士，是個全心投入的藝術家。作為眼光獨到的專業雕塑家和畫家，他也擁有非常好的機械設計能力。因此，若你想向他展示什麼作品，那你最好有所覺悟，因為他會讓你知道你有沒有達標、哪些地方依然不足。這就是他在最後這幾年的才華和貢獻——提供旁觀者的看法。藝術家和技術人員對一項計畫所投入的時間有時不只是以小時計算，而是好幾年。一項計畫變得不只是一項任務，有時成了一個執念、一場遠征。你開始在睡覺時夢見它，你在清醒時為它而活，你的目標是創造出一個至今無人在現實世界中見過的東西。大銀幕就是畫布，而你創造出的東西將在這片畫布上永垂不朽。

因此，史丹進工作室查看鋼鐵人戰甲時，一件不可思議的事情發生了：他說不出任何批評，也沒提供任何建議，只是停步駐足，滿臉笑意，漫步於諸多模型之間欣賞。我們等他做出批評，但他沒這麼做，只聽見他說：「這是我看你們做過最棒的東西。」這句話對我們來說意義重大，畢竟我們以前也做過非常多傑作。

那一刻在當時稱作「史丹溫斯頓工作室」的空間裡是極為真實的一刻。

《鋼鐵人》至今依然是一段美好歲月，我們在那些年和一個名叫史丹的人共同尋找並研究有哪些辦法能協助導演們用神奇又刺激的方式說故事。我們從大師身上學到的一切都投入在名為「鋼鐵人」的這套機械上。這就是他傳授給我們的。這就是他為電影界的貢獻。《鋼鐵人》也是史丹在電影院觀看的最後一部電影。

史丹・溫斯頓未曾參與《鋼鐵人》的拍攝工作……因為史丹就是鋼鐵人。

我們會永遠懷念他，繼續走下去。

——他的團隊

技術支援

在漫威英雄世界中，沒多少角色能媲美東尼・史塔克的創意天賦。在所有角色裡，他的智力最高，畢竟他在一座山洞裡拿一箱廢鐵就組裝出馬克一號鋼鐵人裝甲，還是在槍口挾持下創造出這種神奇裝置，這更表達出他的機智。

但就連東尼也無法萬事靠自己。我們這些平凡人只能想像有個分身能處理平日雜事，或是有個機器人管家來照料我們的需求和生活，但東尼能讓這些夢想成真。

本章將帶你造訪東尼・史塔克透過創意而使之成真的神奇環境。首先該認識的是賈維斯，這位虛擬管家負責掌管極致奢華的史塔克豪宅。如果小辣椒波茲是東尼的左右手，賈維斯就算得上是愛挖苦主人的跟班。這位尖端人工智慧管家在東尼的住處無所不在，不僅扮演實驗室助手和技術支援，有時候還很不幸地必須聽東尼這個經常耍孤僻的天才吐苦水。

還有名叫「Dummy」和「You」這兩個機器人助手；東尼仍是麻省理工學院學生時就設計出這兩個智慧型機器，也象徵賈維斯的前身。Dummy 和 You 這兩位忠僕把東尼這位有時暴躁的主人侍奉得服服貼貼，不管是遞來螺絲起子這種簡單差事，還是在關鍵時刻救他一命──更別提在工作室裡隨時等著滅火。

為了滿足技術支援的需求，東尼還設計出最為先進的抬頭顯示器，便於操作裝甲。在賈維斯的輔助操作下，抬頭顯示器能讓東尼計算飛行軌道，控制裝甲上的衝擊波轉換器，執行「閃躲戰機飛彈」這類微不足道的小事。

而《鋼鐵人》的設計師們必須把這些細節拿捏得恰到好處。他們的任務是賦予這些人造物「生命」──這也讓《鋼鐵人》擁有膾炙人口的流暢敘事。

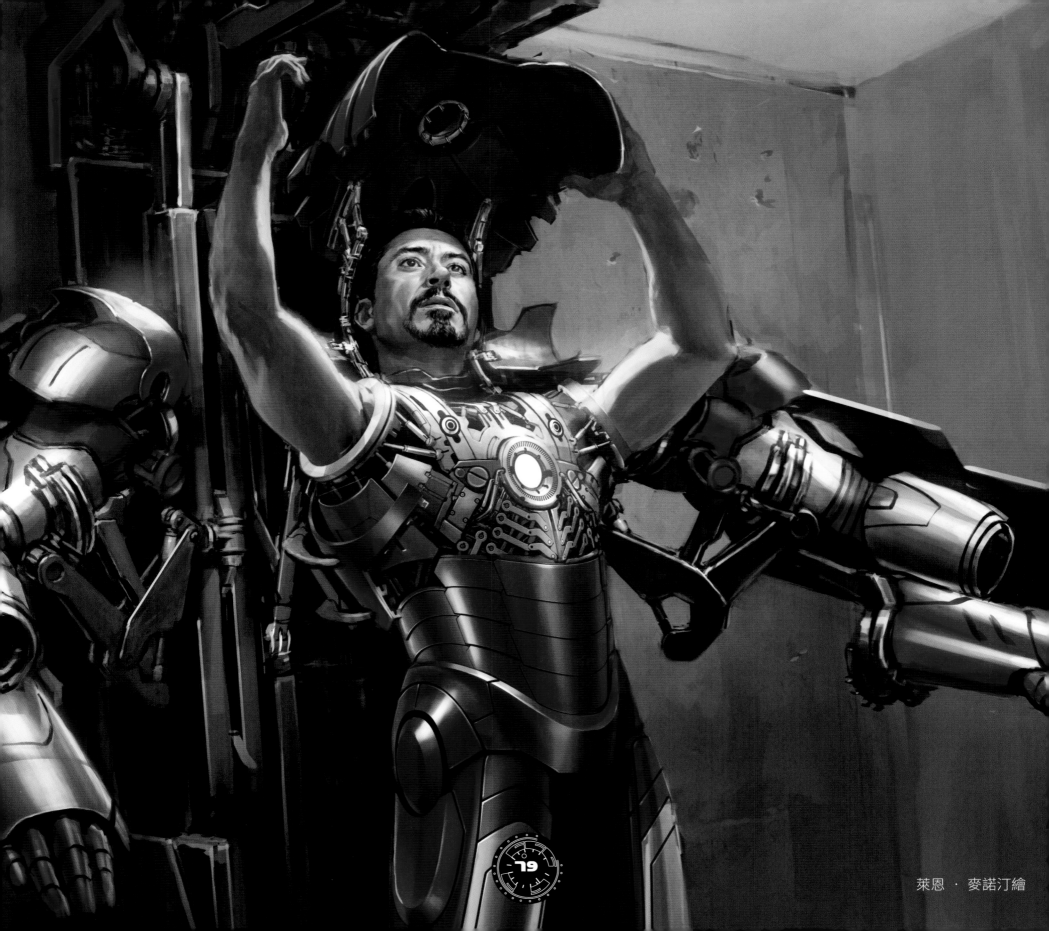

萊恩・麥諾汀繪

在《鋼鐵人》漫畫中最早登場的幫手是艾德溫·賈維斯，東尼·史塔克的忠誠管家。為了協助導演強納森·法夫洛把賈維斯導入二十一世紀，麥諾汀決定把賈維斯從原本的人類角色重新塑造成一個無所不在的人工智慧體。小勞勃·道尼非常喜愛五邊形的神祕特質，因此希望「賈維斯鍵盤」能加入這種元素（上圖）。

賈維斯主機（中間和右圖）將成為賈維斯的實體心臟。麥諾汀表示當時的一項設計重點是讓這部主機看起來「能以有趣的方式粉碎」，意思就是擁有一種密集的玻璃組裝感，能在戰鬥場面中遭到波及時碎得很壯觀。

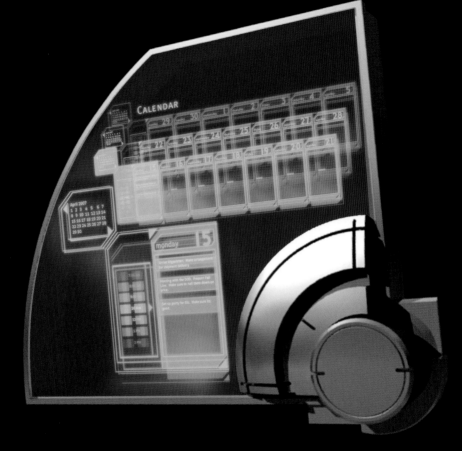

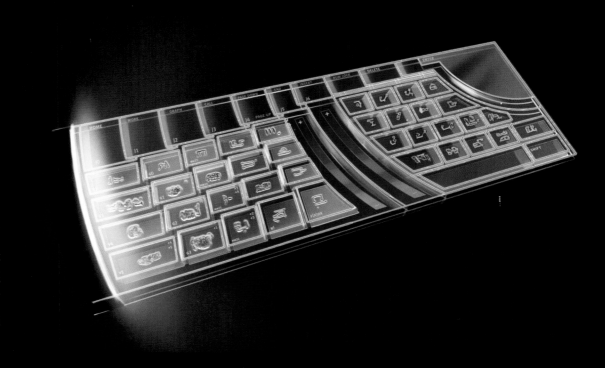

賈維斯的投影鍵盤設計圖（右圖和下圖）充斥著神祕符號。麥諾汀設計的鍵盤符號源頭多元，有些是馬雅文字，有些是電機工程符號，有些則是完全憑空捏造。這種設計所營造出來的效果暗指智力極高的東尼・史塔克基本上是用一種專屬的語言和賈維斯溝通。

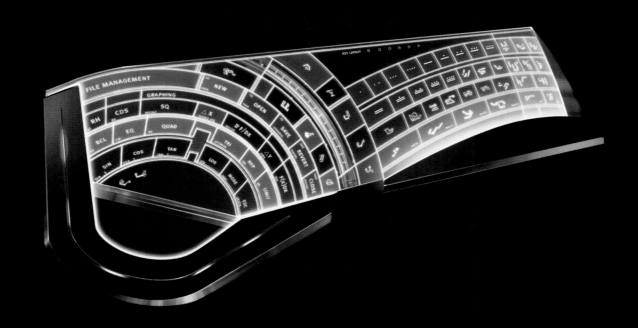

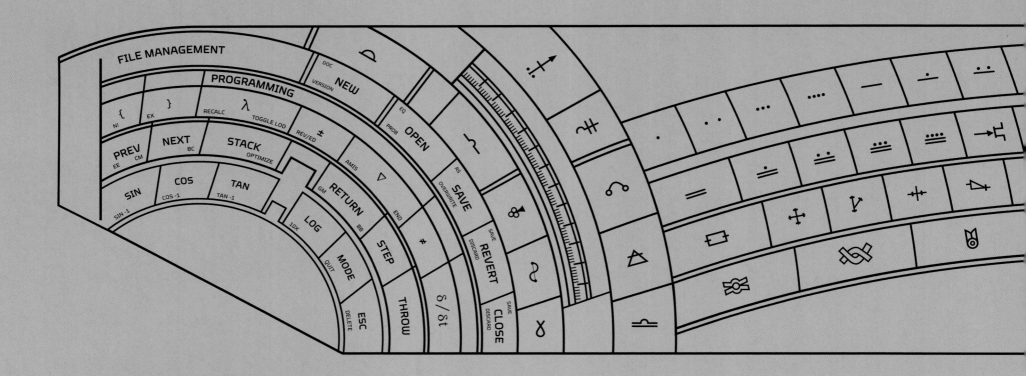

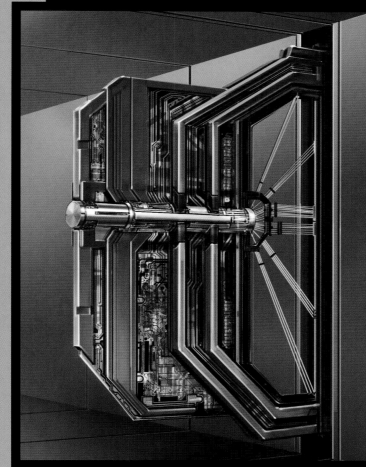

另一個早期概念是讓賈維斯主機擁有滑門設計（左圖），使其能從藏於牆面的隙縫伸展而出，增強存在感。

第 84 頁：更多賈維斯鍵盤和面板設計（萊恩·麥諾汀）

下圖：另一個賈維斯主機設計（萊恩·麥諾汀）

上圖和右圖：抬頭顯示器概念圖
（肯特・瀨木／孤兒院工作室）

鋼鐵人能透過面甲內部的抬頭顯示器和
賈維斯溝通，並藉由雷達、遙測和診斷
數據觀察裝甲外界。抬頭顯示器的動態
畫面也讓觀眾能和東尼一起鑽進裝甲，
共同體驗超級英雄的日常。視效監製約
翰・尼爾森負責研發抬頭顯示器，整合
諸多設計師、合成師和視效預覽監督做
出的成果。肯特・瀨木是其中一位視效
預覽監督，負責把尼爾森的抬頭顯示器
概念圖從草稿轉換成最終素材。

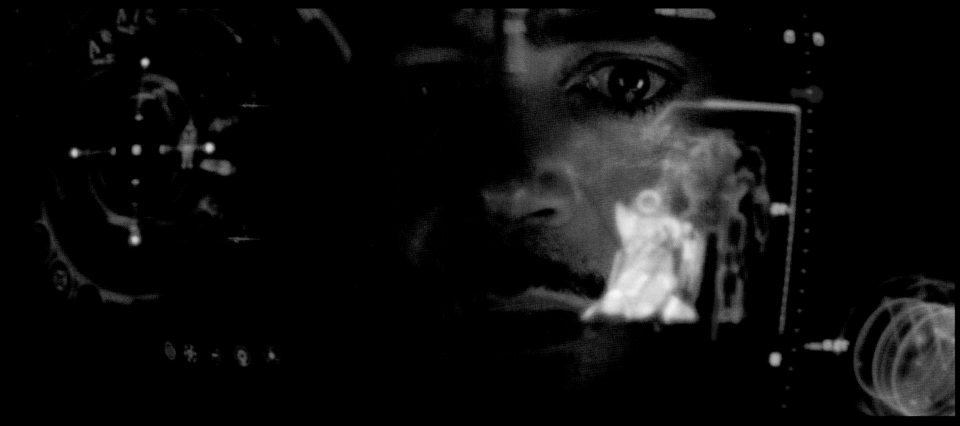

上圖和右圖：抬頭顯示器概念圖
（肯特・瀨木／孤兒院工作室）

瀨木：「以概念來說，抬頭顯示器是電
影中較難處理的視覺特效，因為從面具
內部看到的東尼是來自一個『不可能存
在的鏡頭』，意即這個空間裡不可能設
置攝影機來取景。這種做法等於請觀眾
接受一個不同於一般電影的鏡頭角度，
但同時也運用『臉部特寫』這個經過時
間考驗的攝影技巧。導演強納森・法夫
洛要求在電影裡加入這些鏡頭，是冒了
相當大的風險。」

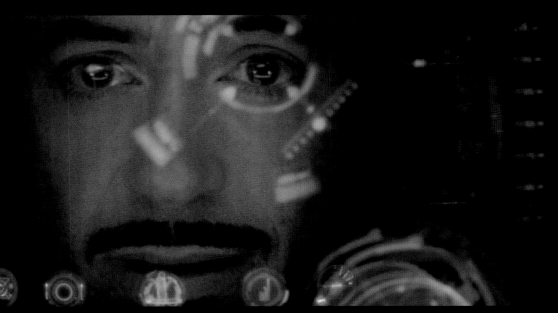

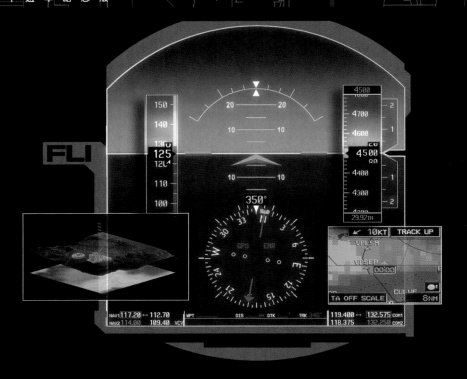

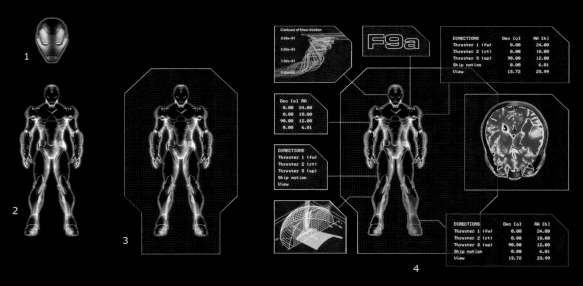

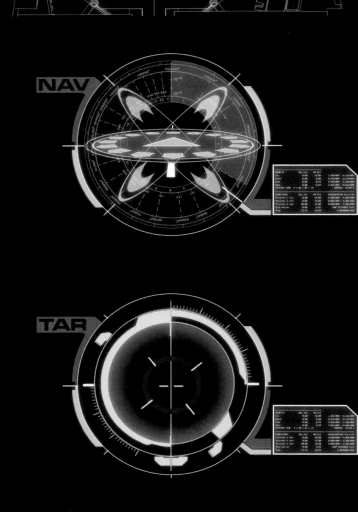

尼爾森和瀨木與「孤兒院視效工作室」構思各種「儀器」（上圖和右圖），這些由抬頭顯示器投放的視覺指示器能讓史塔克監控裝甲的狀態。研發期間，設計師們發現有必要製作一套全新語言來表達抬頭顯示器的內容，因此設計了許多儀器來訴說這個新的語言。隨著攝製的進行，這套語言也變得愈加簡潔有力、效率十足。

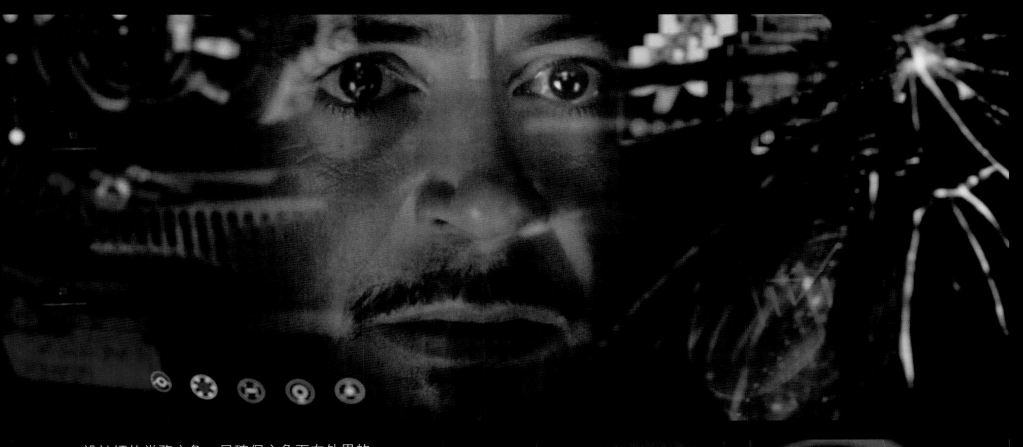

設計師的當務之急，是確保主角面向外界的
視角與抬頭顯示器的內容關係一致。在瀨木
和尼爾森的協助下，孤兒院工作室設計的視
覺顯示（上圖和右圖）讓「由內向外」及
「由外向內」的兩個視角訊息彼此一致。

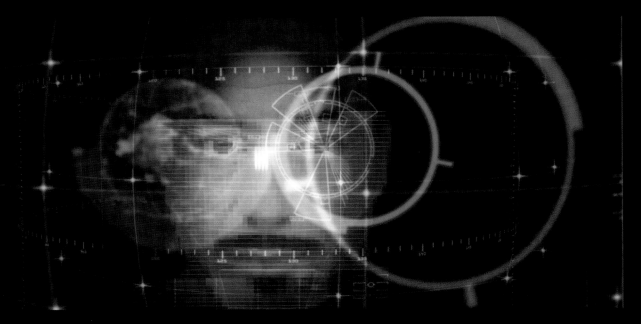

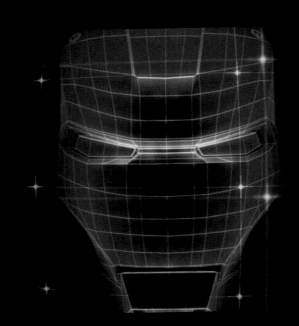

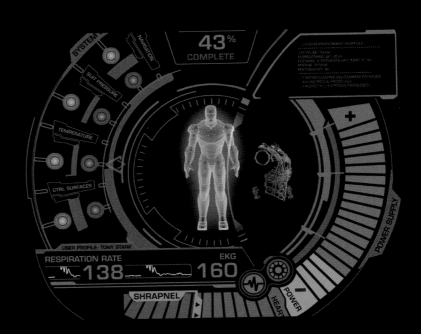

諸多監測器整合成「終極儀器」（右上）這個「超級」儀器。對瀨木來說，這也象徵鋼鐵人的中心思想：發展。

瀨木：「東尼一直都在改良他的科技，抬頭顯示器也應反映他這方面的個性。」

右圖和第 91 頁：抬頭顯示器的最終設計與畫面

左上：早期的抬頭顯示器設計（肯特・瀨木）

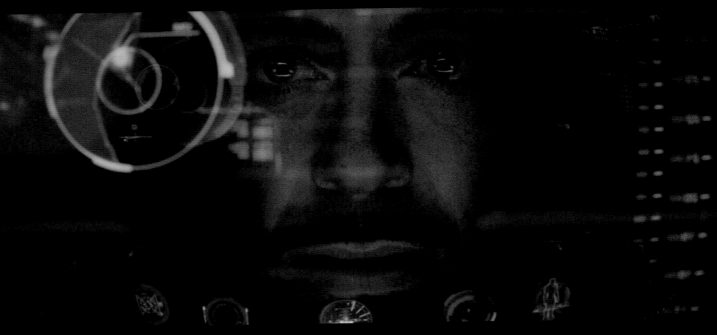

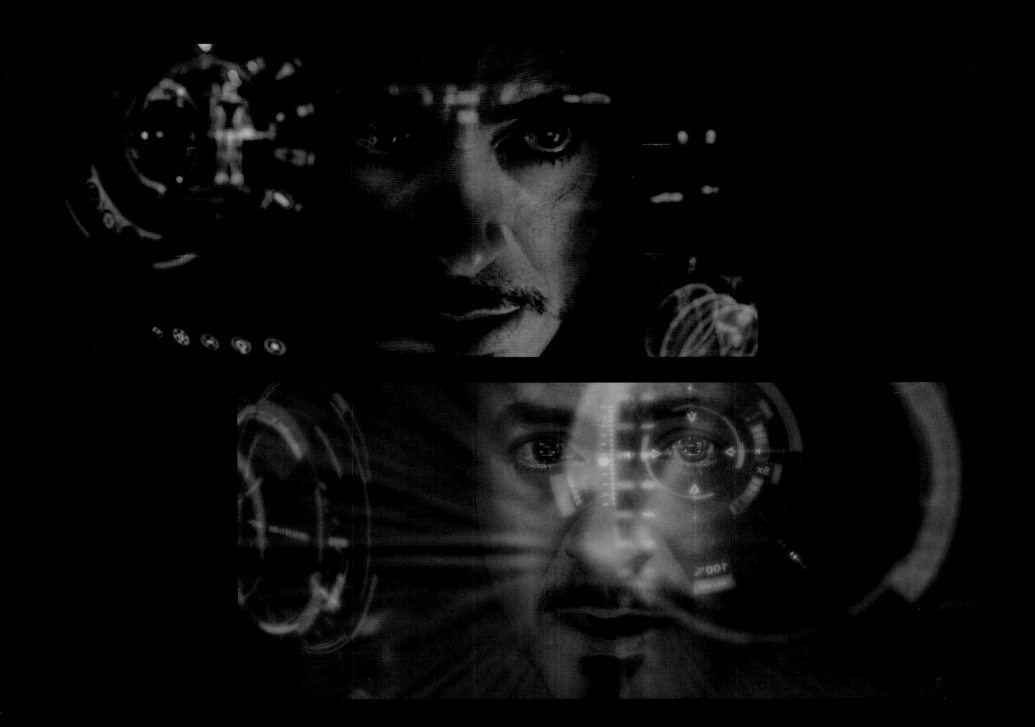

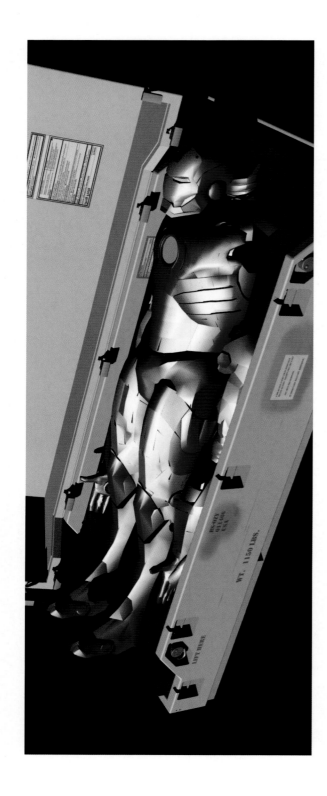

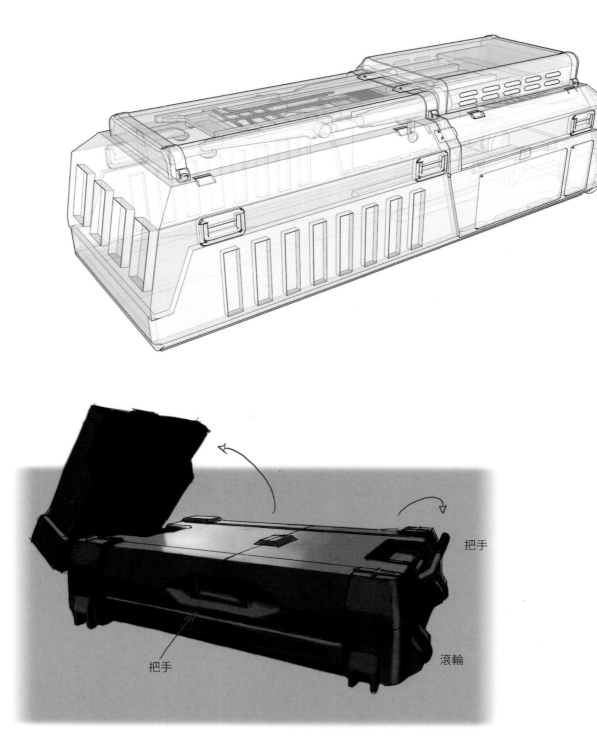

把手

把手

滾輪

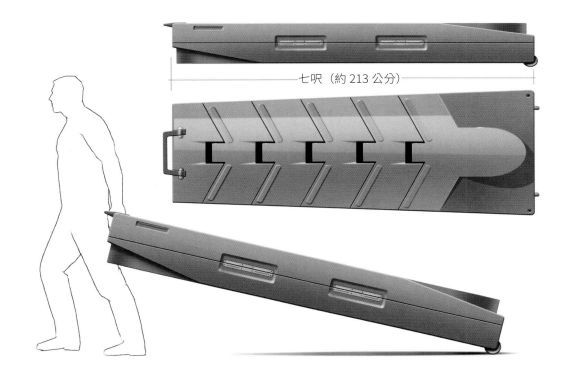

七呎（約 213 公分）

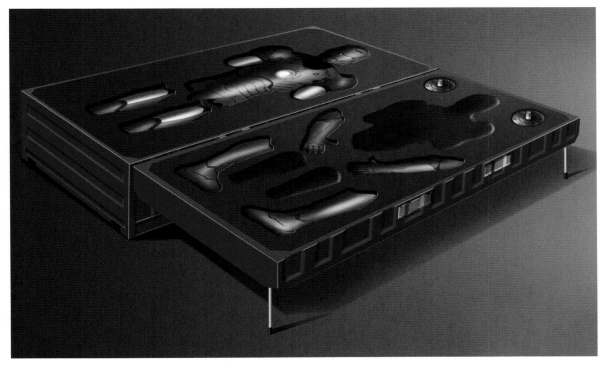

第 92 頁：裝甲搬運箱設計圖（隆·曼德爾）

第 93 頁：裝甲搬運箱設計圖（哈羅德·貝爾克）

《鋼鐵人》漫畫的早期奇想是東尼·史塔克將拆開的裝甲放在箱子裡搬運，這樣不僅能隱瞞他的鋼鐵人身分，也能讓他在必要時穿上裝甲。這還能解決鋼鐵人要如何前往不適合穿上裝甲飛往的偏遠地區。菲爾·桑德斯把這個想法導入電影的創作過程。他雖然沒直接參與，仍全程監督了搬運箱的設計過程，儘管這個概念最後沒有派上用場。不同於漫畫裡的簡單搬運箱，二十一世紀的裝甲容器在造型和功能上都必須是重量級！

桑德斯：「我們構思的搬運箱幾乎像個彈藥箱，另一種較為流線的設計則是透過液壓機件自動開啟，伸出幾根桿子到東尼頭上。他會抓住桿子，引體向上，把下半身塞進腿甲，再將雙臂伸進吊掛在上方的胸甲，胸甲將如錶帶般銜接腿甲。——套上連接肩甲的臂甲後，肋處外殼會夾在他身上，最後戴上頭盔和手套，大功告成。」

上圖：3D 設計圖（克里斯·羅斯）

右圖：關鍵影格草圖（萊恩·麥諾汀）

微型機械臂組裝系統是強納森·法夫洛早期就有的構想。這套精巧機械能讓史塔克在阿富汗承受酷刑而傷痕累累地回國後，透過高度敏感的自動化機器人設備來維修身上的電弧反應爐；換言之，他能自我進行顯微手術。麥諾汀構思出位於史塔克上方的半透明螢幕，讓他能在保養置於胸腔、用於保命的電弧反應爐時透過視覺畫面進行微妙的「手術」。此外，史塔克把雙臂放在這套組裝系統的控制器內部時，能把手指的微妙動作轉換成由巨大液壓機械臂進行的手術動作。

但劇組最終放棄了這個高科技流程，而是決定採取較為人性的場景：史塔克的忠實助手小辣椒波茲幫忙更換電弧反應爐。儘管如此，微型機械臂組裝系統依然為《鋼鐵人》的其他元素提供靈感。

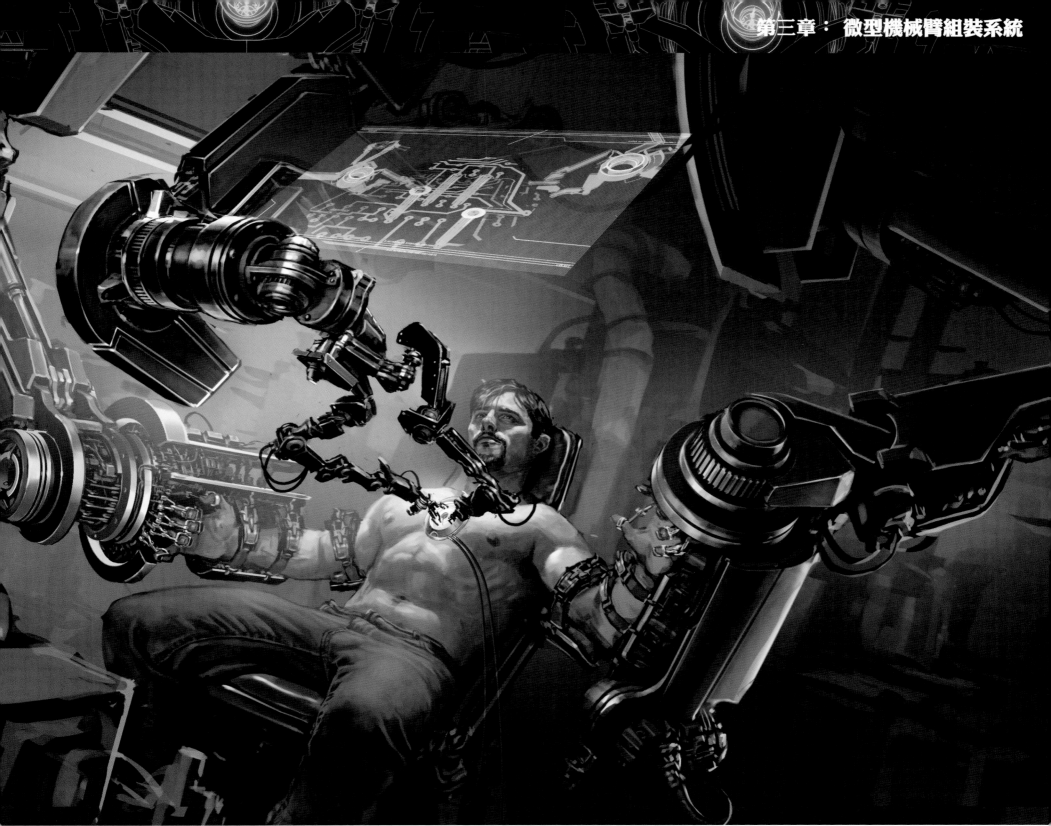

《鋼鐵人》特別吸引人的其中一項設計，就是東尼·史塔克該如何穿上裝甲。換言之，鋼鐵人要如何「著裝」？電影雖未採用微型機械臂組裝系統，依然提醒了設計師史塔克所掌控的機器人大軍多麼具有效率。劇組在後製階段進行著裝時，概念美術師菲爾·桑德斯奉命製作一些視效預覽圖以便劇組構思相關場景。他繪製了一系列縮圖分鏡（右圖與第 96 至 97 頁），用令人印象深刻的敘事節奏描繪整個流程。後期製作這段場景的其中一個挑戰是「沒有演員」。

桑德斯：「這個階段的最高指導原則，就是設法在沒有演員的情況下盡量做些畫面出來。小勞勃·道尼當時已經去拍別的戲，要帶他回來將困難重重。這個動作有很多畫面都是刻意隱藏面部，以便使用替身，或是讓鏡頭特寫裝甲著身的細節。我們的目標是讓這段畫面節奏緊湊但依然流暢，給予一種彼此重疊的動作感，一支機械臂後退時另一支往前伸，毫無停頓，一切都及時發生。每個動作都必須有這種無懈可擊的精確感。」

第 97 頁下圖：著裝整備臺的關鍵影格草圖（萊恩·麥諾汀）

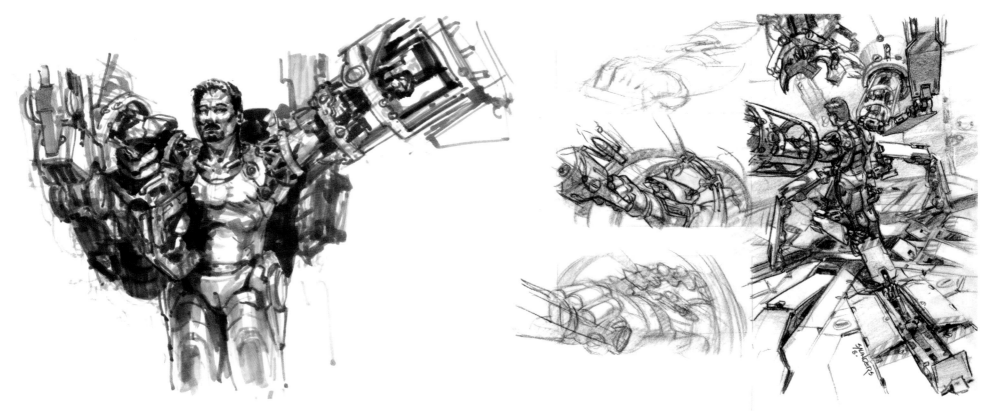
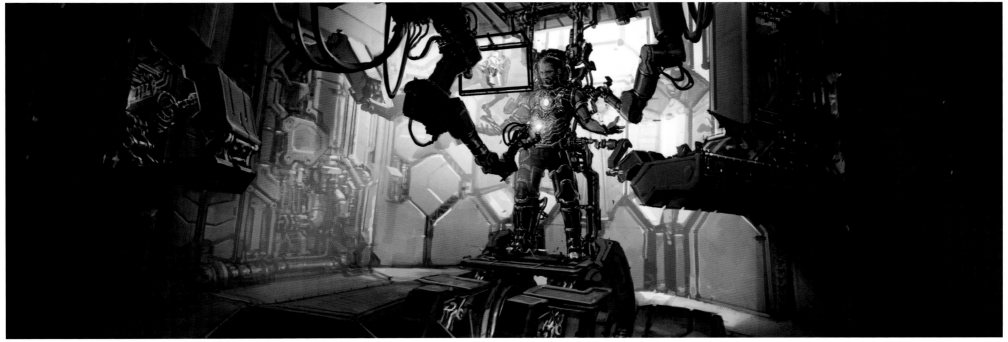

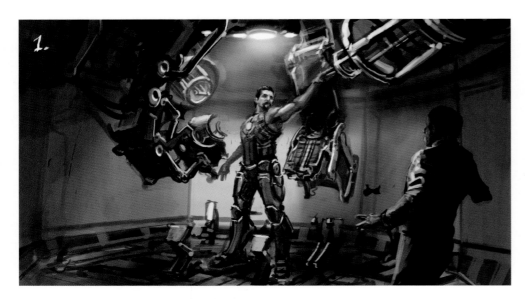

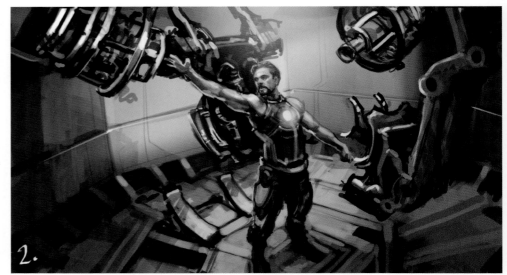

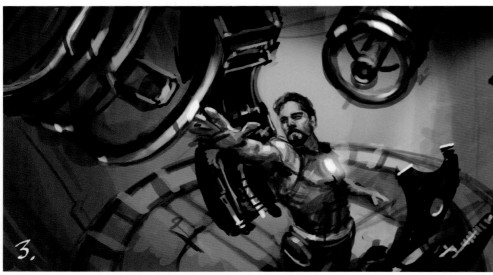

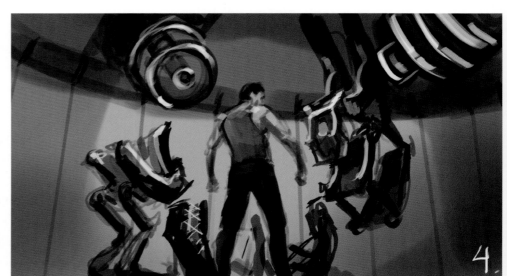

藉由這一系列的關鍵影格草圖（上圖），萊恩·麥諾汀從不同角度的英雄鏡頭來觀看史塔克如何使用著裝整備臺。他和桑德斯在這裡特別注意的敘事重點，就是確保著裝過程一氣呵成。

麥諾汀：「我們想展示裝甲著裝的各階段：首先是覆在皮膚的襯墊，接著是線路，然後是層層裝甲。如此分解就能形成一個合理的架構。」

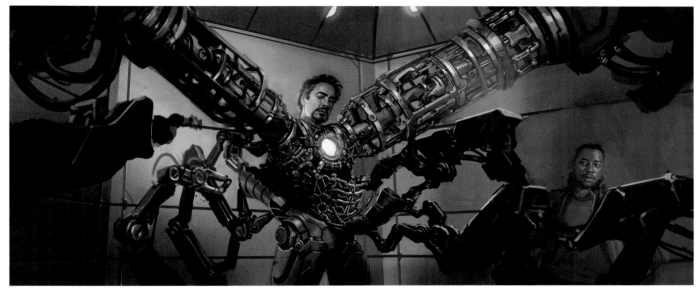

麥諾汀繪製的其中一幅關鍵影格草圖（左圖）加入史塔克的摯友詹姆斯·羅德。這位中校目睹著裝過程並咕噥令人印象深刻的臺詞：「那是我見過最酷的玩意兒。」

著裝整備臺的另一個特點，是被設計成能夠真正設置於這個家中工作室而不突兀。為達目的，桑德斯認為把工作室的某一處用作整備臺的專屬空間是較為有效的辦法。

下圖：家中工作室的關鍵影格草圖（菲爾·桑德斯）

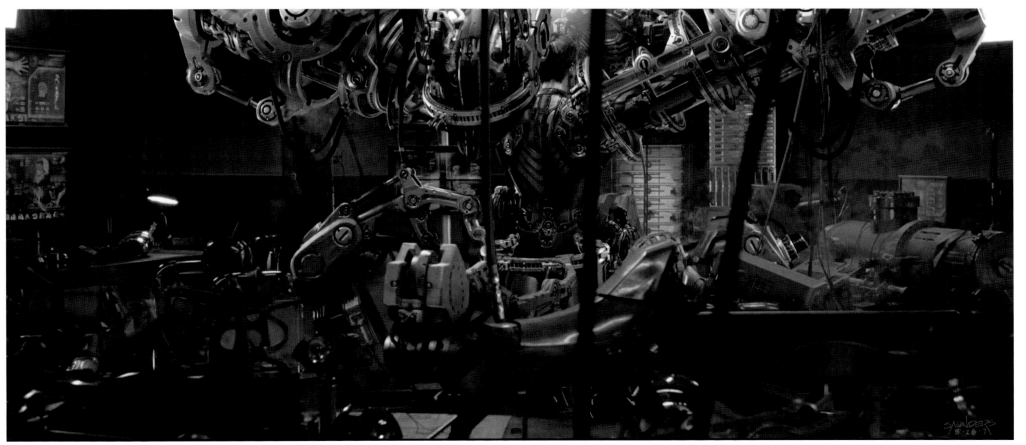

上圖：著裝整備臺的定案版關鍵
影格草圖（萊恩‧麥諾汀）

右圖：著裝整備臺劇照

設計師們花了大把時間敲定鋼鐵
人的著裝方式後，這段畫面另外
補拍剪輯。

麥諾汀：「我們想營造一種搞笑
氣氛，讓觀眾看他從古密拉歸來
後被困在著裝整備臺上。雖然東
尼在實拍畫面裡的姿勢跟關鍵影
格草圖不太一樣，但幽默感維持
不變。」

上圖和右圖：著裝整備臺劇照

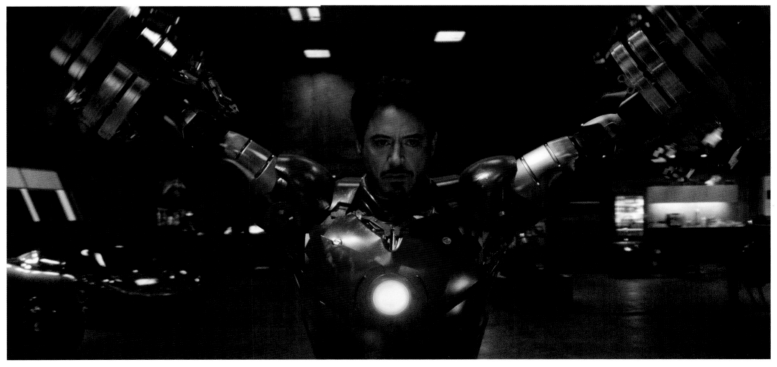

第四章：
搭景

讓《鋼鐵人》得以成功的關鍵環節，不僅包括高水準的演技、導演和特效，塑造出一個高度真實的世界讓諸多角色互動其中也同樣重要。如果戲裡的環境難以令人信服，其餘環節就算是奧斯卡水準也幫不上忙，觀眾不買帳就是不買帳。

無論是在凱薩宮酒店舉行的頒獎晚會，還是在洛杉磯市中心上演的史詩之戰，《鋼鐵人》的場景讓戲中的豐富角色得以在一個看似真實的環境中移動。

現在，我們放下裝甲和其他高科技產物，一窺戲中諸多場景背後的設計，像是危機四伏的阿富汗內陸、陰暗狹窄的洞窟及億萬富豪所擁有的史塔克豪宅——製作設計師們打造這棟別墅來展現東尼的龐大財富，並安排室內裝潢讓觀眾得以探索英雄的心路歷程。

任何電影都必須把主角身處的環境拿捏妥當，對東尼·史塔克這種人物來說更是如此；東尼的腦海總是充斥著新穎的想法和概念，他就像即席演奏的爵士樂手般從周圍環境獲取靈感。無論是洞窟還是家中工作室的內部，東尼所處的環境都是由麥克·瑞瓦負責，這位頂尖設計師也把《鋼鐵人》的美術水準推向全新境界。

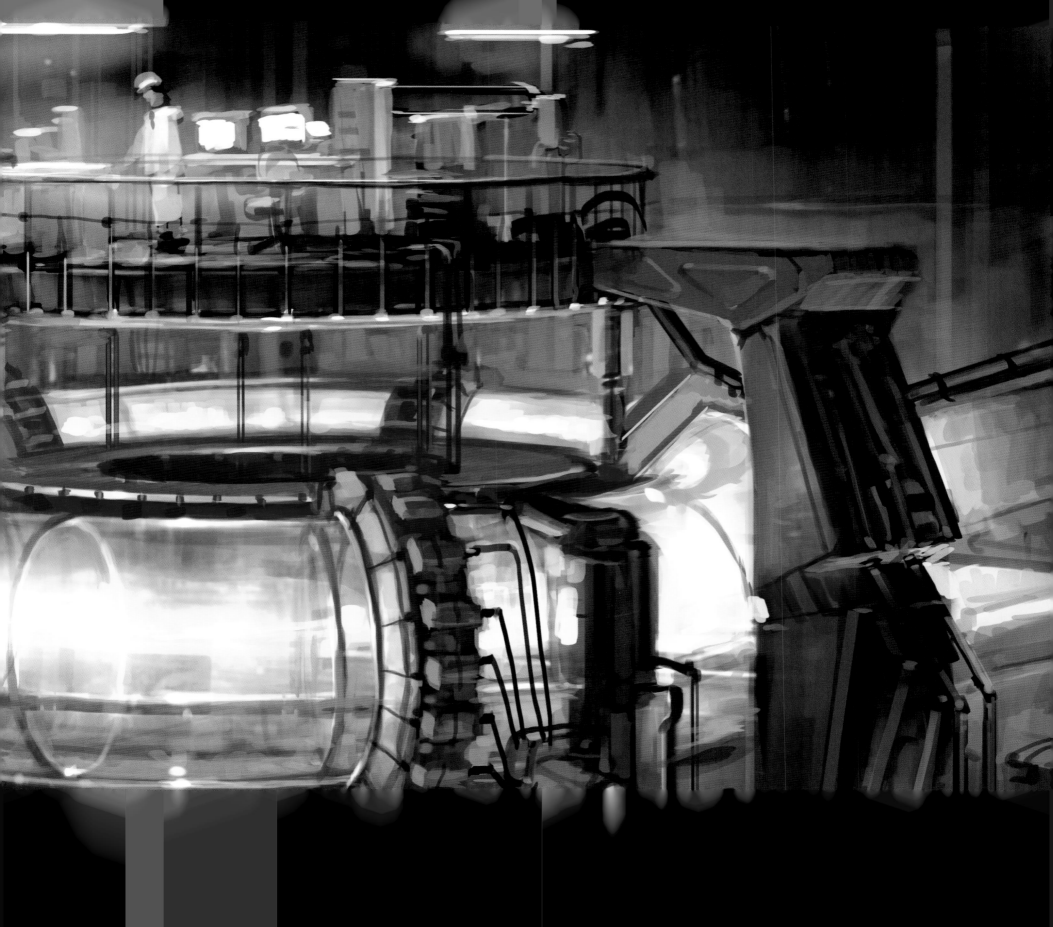

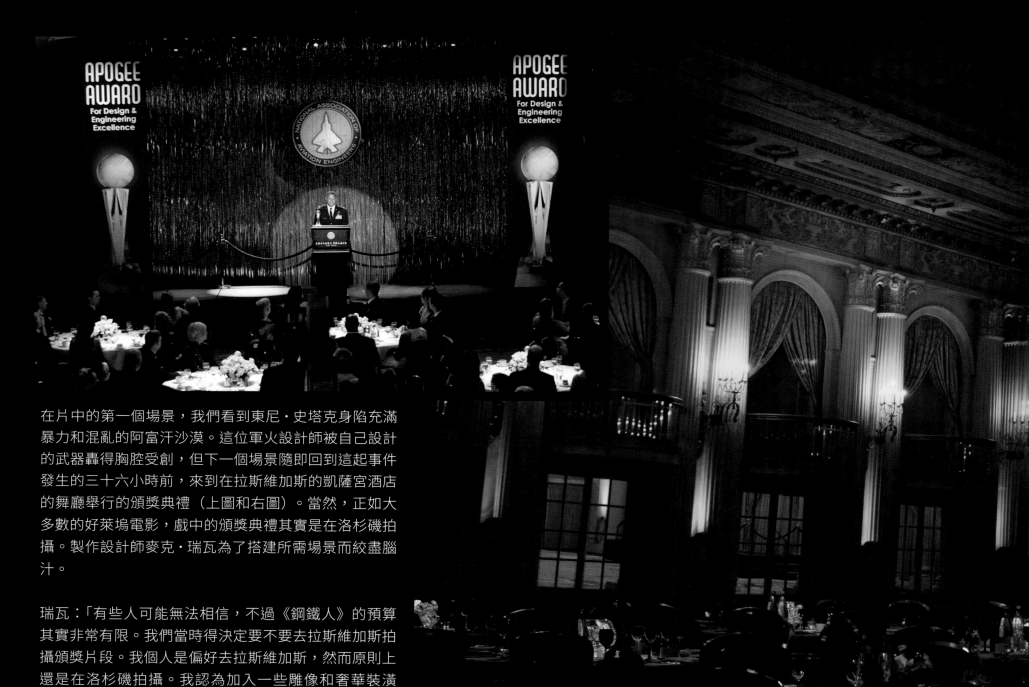

在片中的第一個場景，我們看到東尼·史塔克身陷充滿暴力和混亂的阿富汗沙漠。這位軍火設計師被自己設計的武器轟得胸腔受創，但下一個場景隨即回到這起事件發生的三十六小時前，來到在拉斯維加斯的凱薩宮酒店的舞廳舉行的頒獎典禮（上圖和右圖）。當然，正如大多數的好萊塢電影，戲中的頒獎典禮其實是在洛杉磯拍攝。製作設計師麥克·瑞瓦為了搭建所需場景而絞盡腦汁。

瑞瓦：「有些人可能無法相信，不過《鋼鐵人》的預算其實非常有限。我們當時得決定要不要去拉斯維加斯拍攝頒獎片段。我個人是偏好去拉斯維加斯，然而原則上還是在洛杉磯拍攝。我認為加入一些雕像和奢華裝潢應該就能讓洛杉磯某間酒店的舞廳看起來像凱薩宮酒店。」

EXT. CAVE

CERRO GORDO

上圖：洞窟模型，俯視圖

東尼·史塔克在電影開頭的「家」是一座稱作「洞窟」的潮溼陰暗山洞。這個場景的設計理念是表達史塔克將在這裡受苦受難，同時達成畢生最重要的成就，但這個場景也設計成能讓他遲早逃離此地。麥克·瑞瓦透過研究巴基斯坦和阿富汗的托拉波拉地區所獲得的靈感，設計出錯綜複雜的洞窟（左圖）。

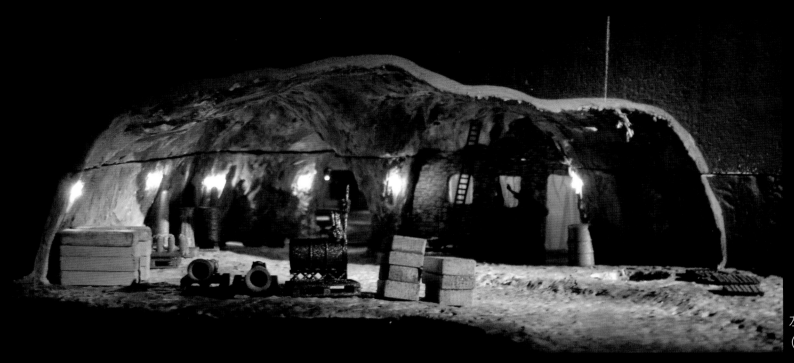

左圖和下圖：洞窟模型
（東尼・波羅奎茲）

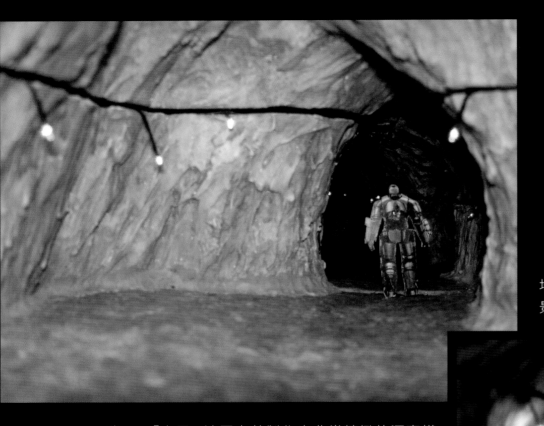

地圖繪製完畢，劇組也在大略布局上取得共識後，布
景設計師開始搭建擁有照明並設置人偶的洞窟模型。

瑞瓦：「東尼·波羅奎茲製作出非常精緻的洞窟模
型。儘管這個時代能夠在電腦螢幕上搭建並研究虛
擬場景，但有個看得見、摸得到的模型幫助真的很
大，這點是電腦比不上的。我們無法摸到電腦影
像，不容易判斷場景的光影關係。但有了實體模
型，就開啟了我們想看見占據次元、擁有比例的物
體的慾望。」

最上圖：洞窟模型（東尼·波羅奎茲）

左下和右下圖：定案版的洞窟場景設計

道具師羅素·巴比特製作出洞窟模型的視效預覽後在洞窟裡擺放了許多史塔克企業生產的軍火，而這些東西也成了日後的馬克一號所需零件。洞窟還有一個很有意思的部分是設計圖所看不見的：它是「懸於半空」的。

瑞瓦：「我從一開始就堅持把洞窟裡的溫度降低到符合真實情況。大夥對此感到很不自在，但強納森堅持我們追求真實度。我們降低洞窟裡的溫度，觀眾因此能看見勞勃吐出的鼻息凝結成霧，為畫面提供了必要的急迫性和威脅感。」

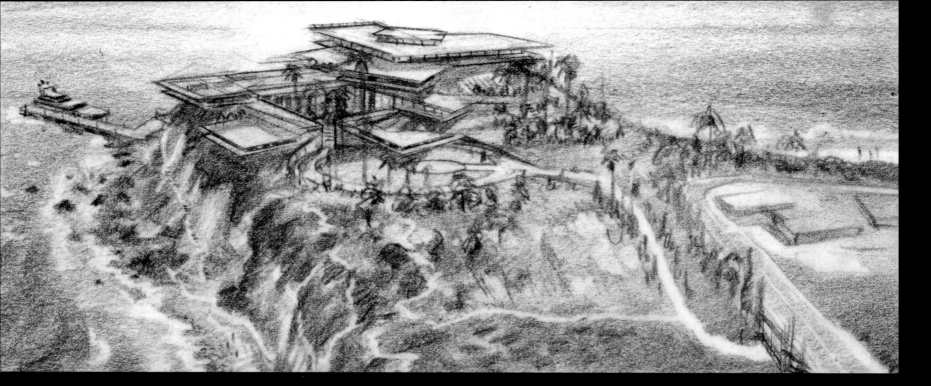

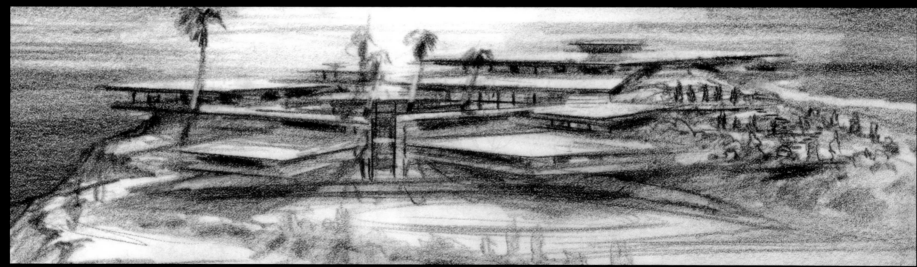

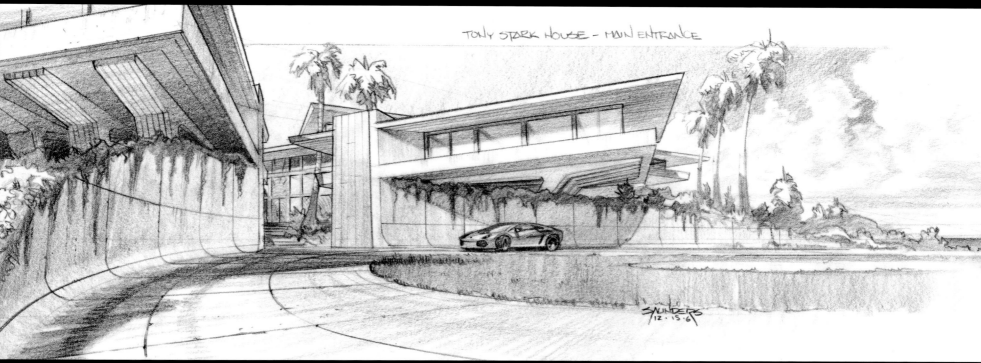

瑞瓦和概念美術師菲爾・桑德斯早期討論取景地點時，已大致選定「杜梅岬」為史塔克豪宅所在，這是北洛杉磯一塊列為生態保護區的半島，所擁有的美景和峭壁恰巧能傳達東尼・史塔克擁有的財富和權勢。陡峭的杜梅岬拔海而起，所擁有的寬闊高地能賦予史塔克豪宅隱私和不尋常的個性。

決定地點後，接下來的問題是坐落於這片獨特地形的房子設計。菲爾・桑德斯繪製的早期史塔克豪宅草圖（第 110-111 頁）是依據瑞瓦從加州著名建築師約翰・勞特納的作品獲得的靈感。

瑞瓦：「我是勞特納的忠實粉絲，我有許多電影裡的東西都是受到他的美感影響。我在這項設計中運用一種稜角分明的結構，充滿三角形和矩形線條，菲爾則把這些特點運用在他的草圖中。我們原本也設計了一條很長的私人車道，但後來剪掉了相關片段。不過我們似乎沒找到這棟屋子的核心設計，因此我回到一開始的概念：一個空間寬敞、裝了許多窗戶的圓形結構。」

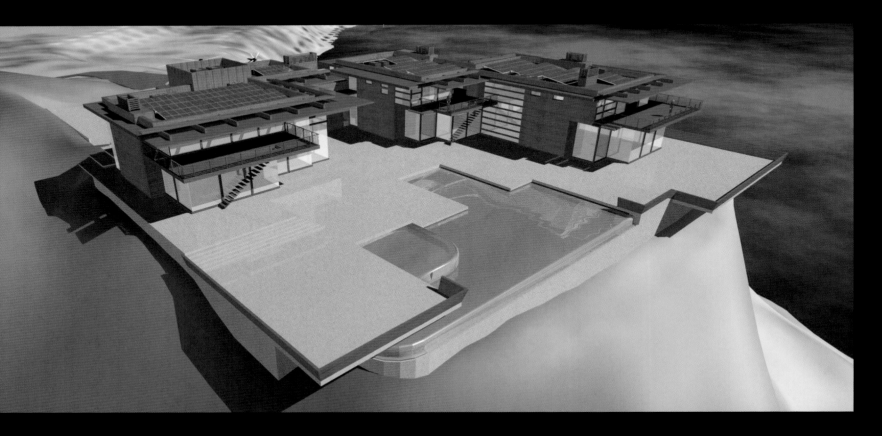

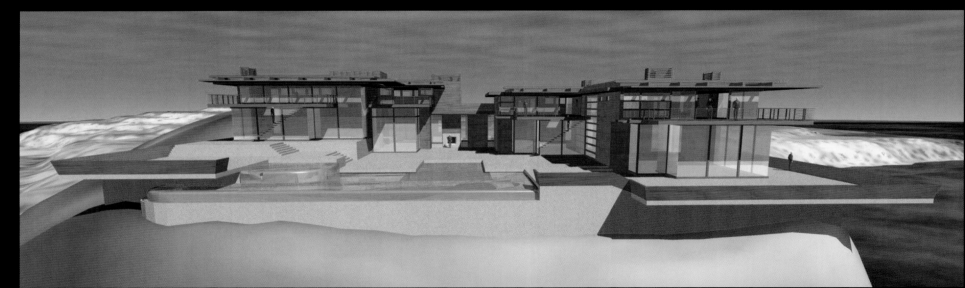

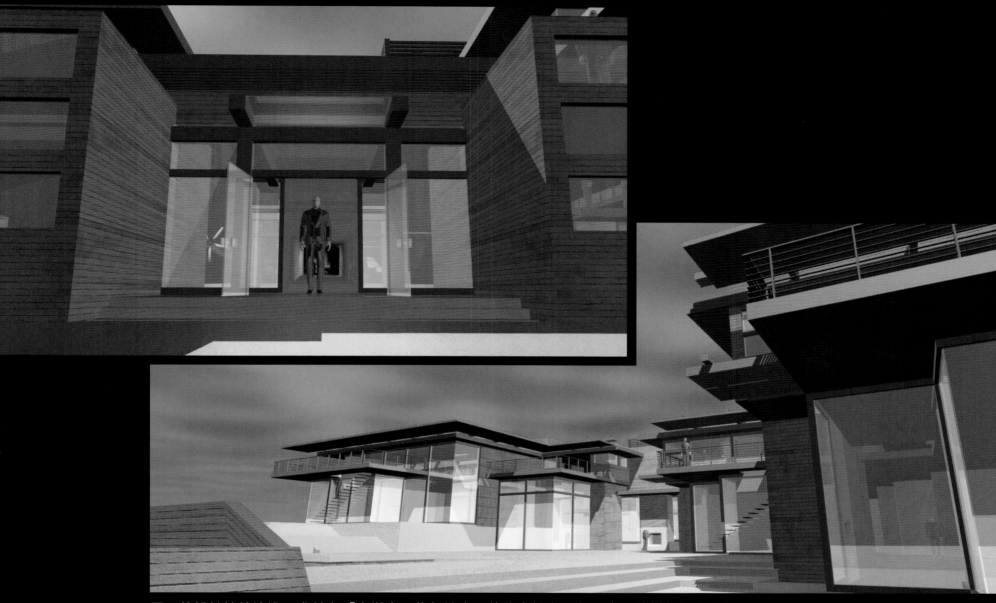

屋子的設計持續演進，尤其在「史塔克可能想讓自己的住家擁有環保元素」的構想提出之後。

瑞瓦：「我有個朋友住在馬里布，他的住家設計得非常美。他那棟房子真的、真的很漂亮，四處裝設的木材經典又優美。我們因此考慮過把東尼塑造成一個擁有環保意識的類型。」

但劇組終究放棄了這種設計，而是選擇一種更圓弧、更精緻、更符合億萬富豪的奢華風格。

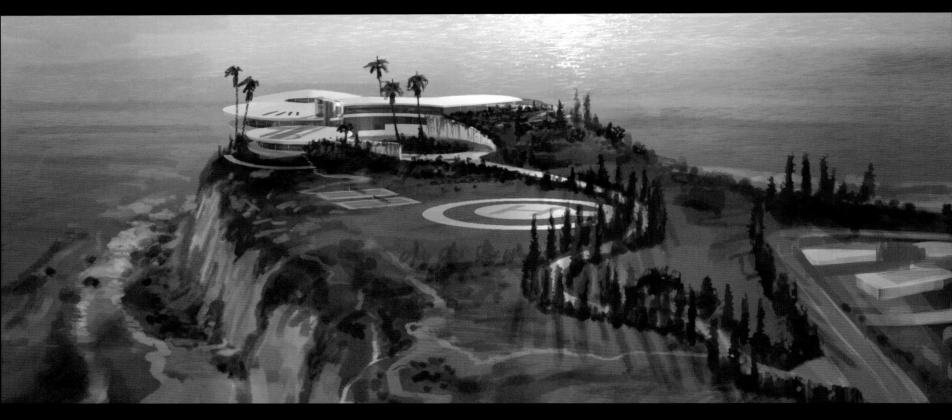

這個地點是世界上最為昂貴的地皮之一（上圖），這棟豪宅因此顯得既真又假。但既然要塑造出東尼·史塔克這種極具創意的超級富豪所處的世界，看似不可能成真的豪宅反而更為適合。

桑德斯：「這棟屋子的輪廓充滿生命力、未來感和高科技感。現代科技不可能做得出我們在場景裡製作的扶壁式建築，但這反而讓電影裡的豪宅更符合主角的生活，傳達出只有最先進的技術才能撐起這棟屋子的意念。」

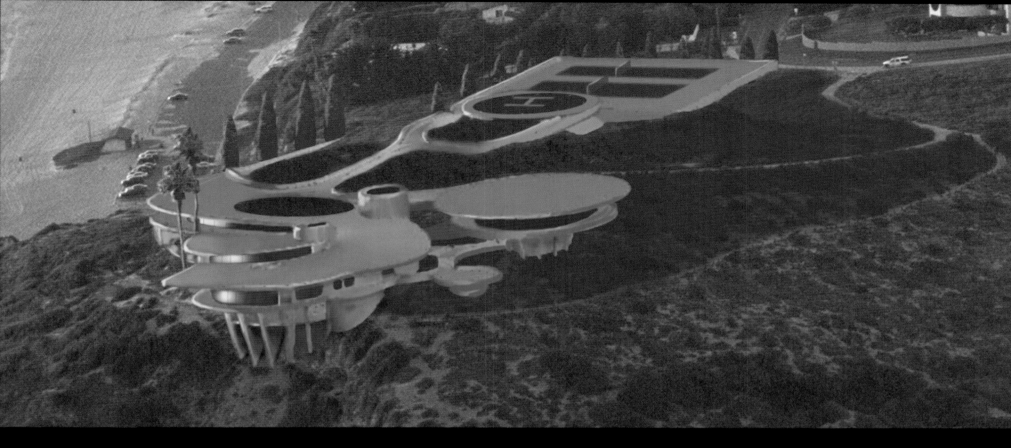

劇組在尋找適合史塔克豪宅的外觀及內部的外景地點時很快確認一項事實：現實生活中沒有任何一棟屋子符合史塔克這個角色。

瑞瓦：「我們找遍各地，看過一大堆屋子，最大的挑戰是必須找到一間我們不僅能進去拍攝、還能表達出東尼・史塔克多麼有錢的豪宅。他是『微軟』那種等級的有錢人。他的品味極高、口袋極深，而這是最難在電影裡表達的組合。」

上圖：史塔克豪宅概念圖（光影魔幻工業）

豪宅的寬敞客廳是反映史塔克品味的指標之一（下圖），這塊結構招搖地伸過海面，由一系列扶壁支撐，而扶壁底部就是得以眺望海景的自家工作室。菲爾·桑德斯決定把車庫放在客廳正下方，而這個空間後來被劇組稱作「家中工作室」。

這個空間關係造就出戲中最搞笑的一幕：東尼·史塔克在完成馬克二號的處女航後想在屋頂上降落，結果沉重的裝甲砸破屋頂，整個人撞穿客廳地板，摔在工作室裡一輛名貴跑車的引擎蓋上。要不是精心設計這棟豪宅的內部結構，這個喜劇效果就無法成真。

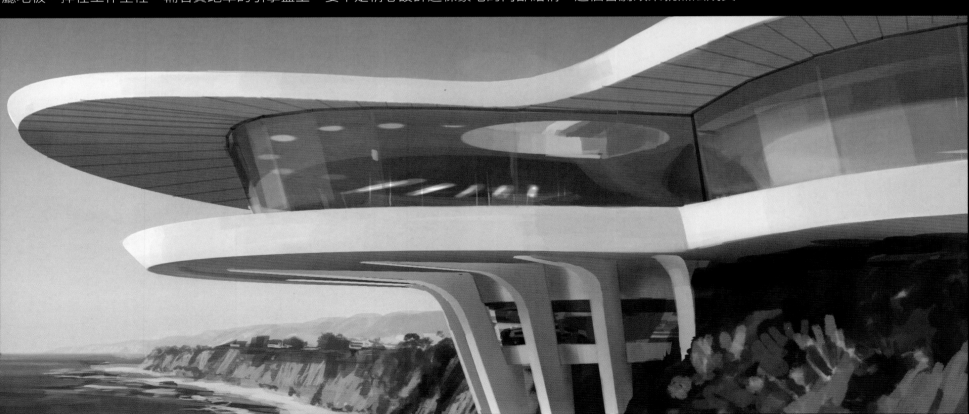

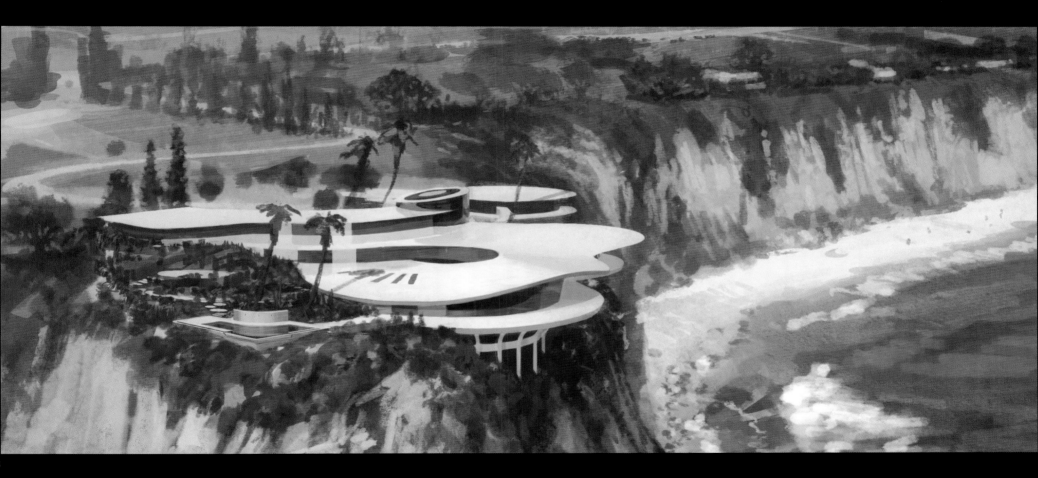

瑞瓦：「我們在拍攝殺青後才敲定整棟房子的整體設計。如果要蓋出這棟房子，至少得花七千萬到八千萬美金。況且以概念上來說，想在杜梅岬的岩石上蓋房子非常困難。」

劇組為豪宅進行了詳細的視效預覽。瑞瓦親自走過整座杜梅岬，拍下大量照片，之後煞費苦心地用電腦整合所有地理資料，再交給視效設計師製作豪宅的電腦繪圖。

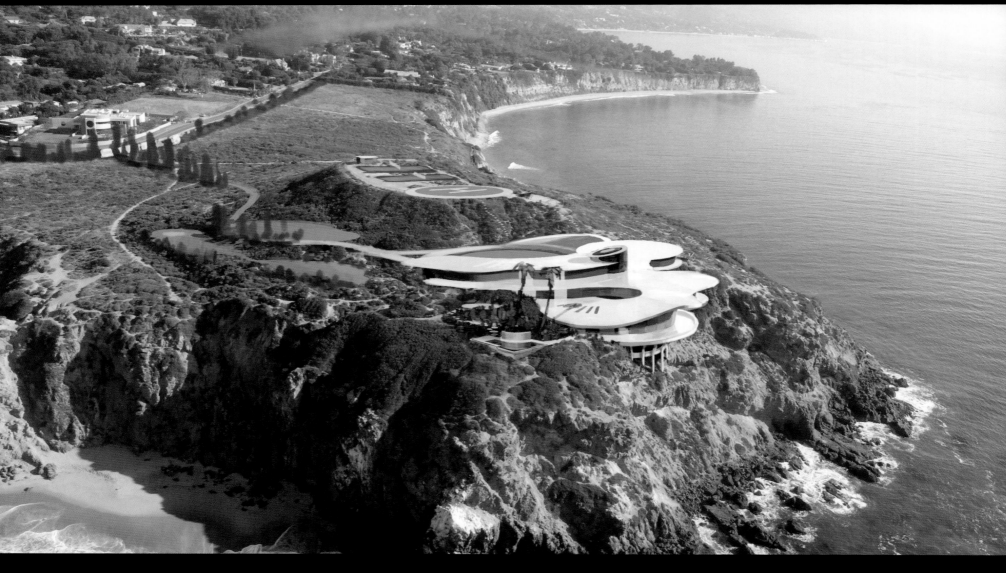

桑德斯和瑞瓦在各種以預鑄混凝土製成的圓形建築中找到靈感,將外部和內部紋理無縫結合。

桑德斯:「給了我們靈感的不只有勞特納,我們也發現建築師聖地牙哥·卡拉特拉瓦的設計感非常吸引人,儘管他設計的不算是住家。我構想出各種形體,最後選定這個造型 —— 宛如生長在樹幹上的那種大型蘑菇,而且平臺屋頂的邊緣又寬又矮。我就是喜歡把房屋扶壁插在峭壁上的那種設計。」

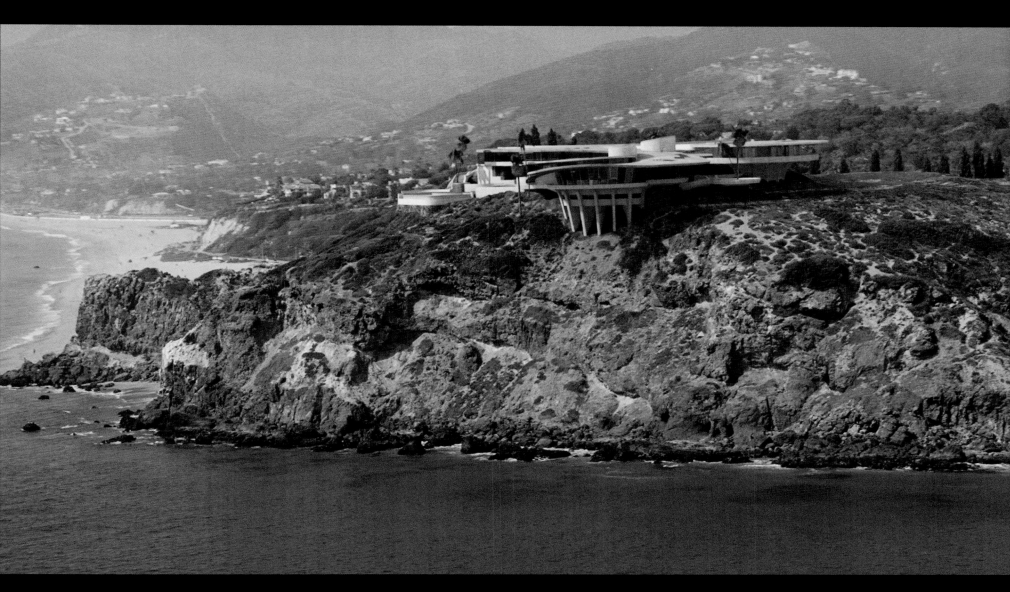

定案版的史塔克豪宅實現了布景設計師群的目標，充分反映屋主的個性。

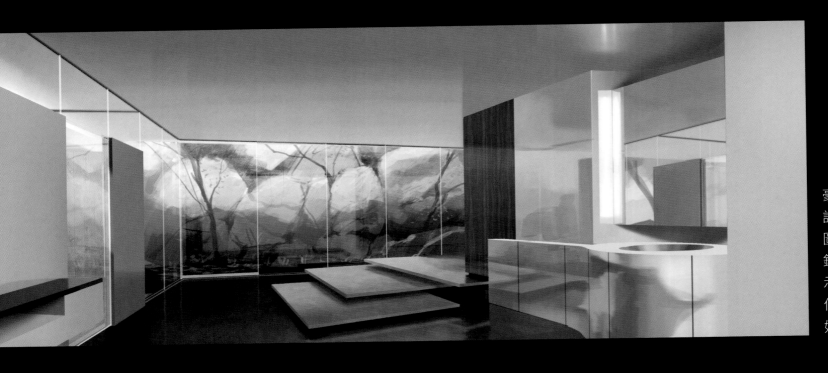

豪宅內部包括一間精心設計的浴室（左圖和下圖），不過最後沒出現在鏡頭上；這個清晨場景展示賈維斯在「醒來」後如何調整室內設備並維護良好。

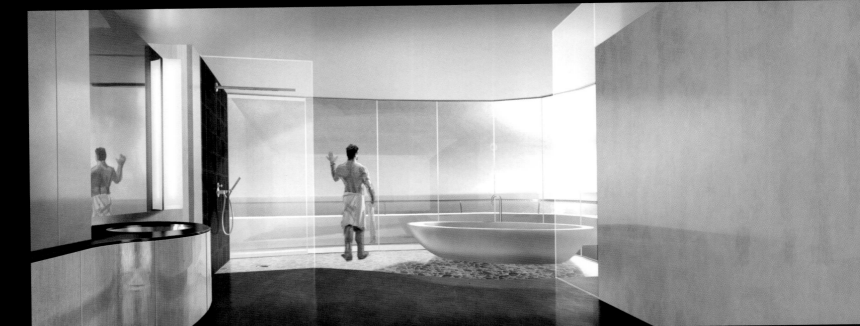

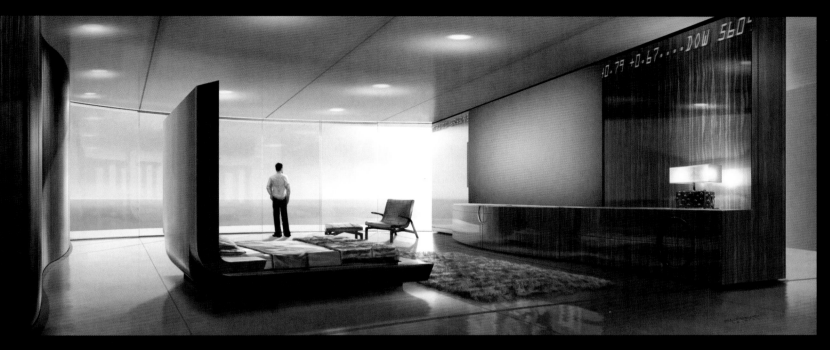

瑞瓦：「我們把臥室（左圖和下圖）設計成窗戶會自動在透明與不透明間轉換，但取得這種效果非常困難，我們和攝影指導及視效人員在這方面討論了很久，最後還是靠視效解決。」

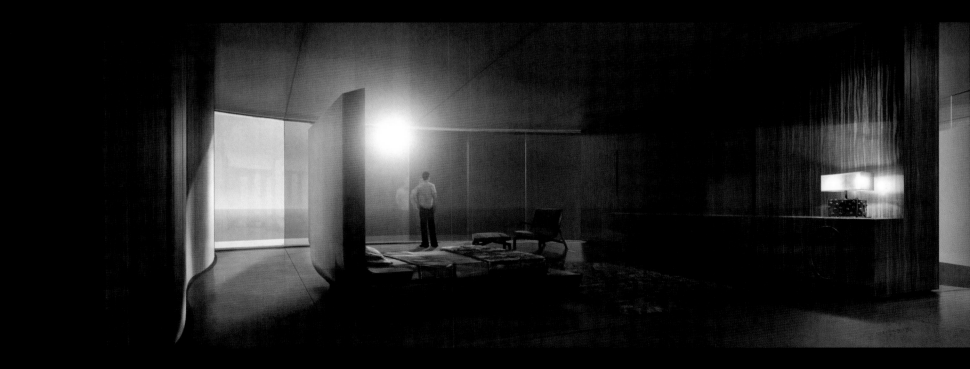

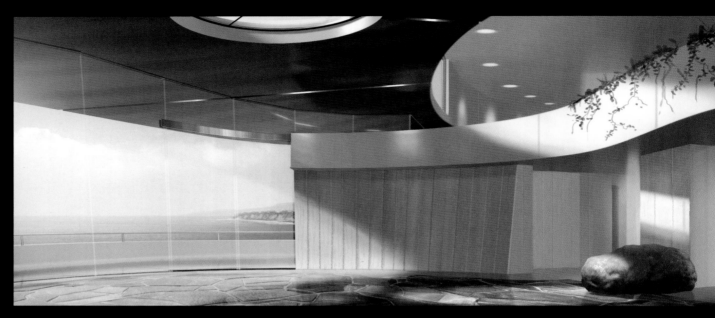

室內設計的許多要素其實已經被房屋的大片窗戶所限制，尤其是客廳正上方的圓形天窗，以及二樓的海景陽臺（右圖和下圖）。但還有許多室內要素必須交給布景設計師處理。

桑德斯：「我們試過許多紋理──大量綠意、藤蔓爬過陽臺、用大片石板鋪成的地板，來營造一種『戶外』感。不過最終採用了預鑄混凝土風格的地板。」

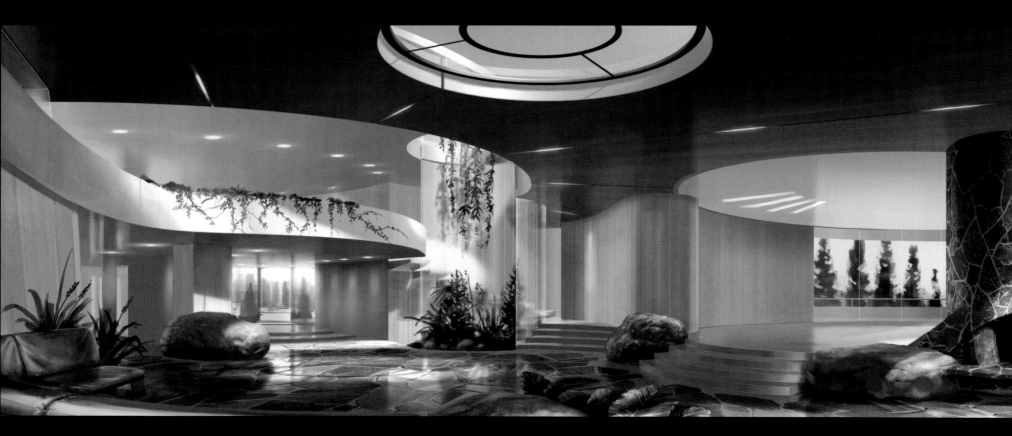

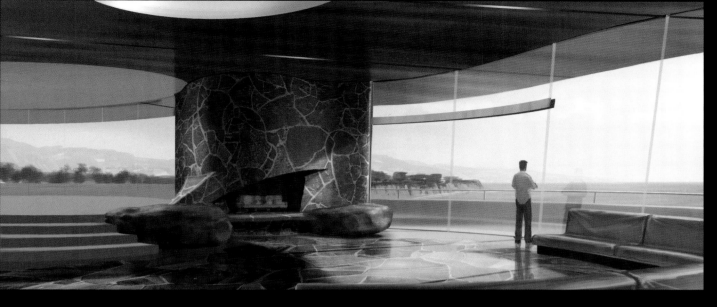

諸多窗景賦予史塔克的住處一種非常吸引人的美感，卻也讓設計師群煩惱該用什麼樣的景色填滿這些窗戶。

瑞瓦：「這個拍攝現場大得要命！大概看得見兩百二十度的戶外景色。大量光線湧進這麼多窗戶，是相當大的挑戰。」

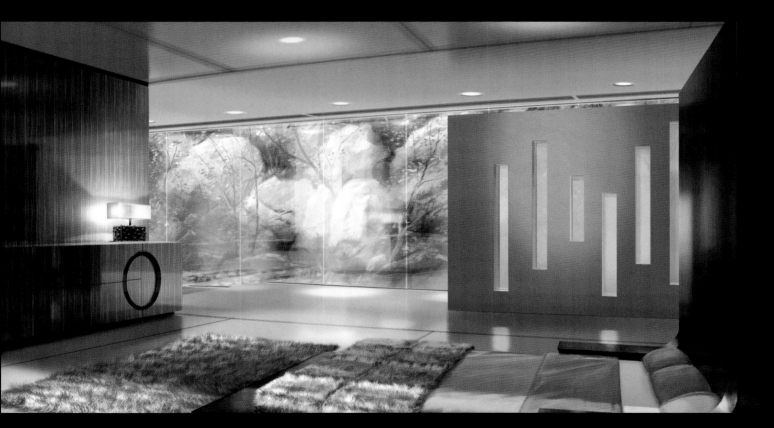

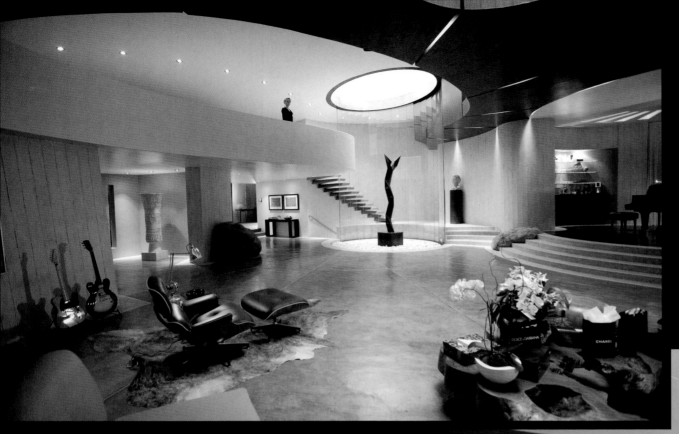

在攝影指導馬修·里巴提克的協助下，桑德斯獲得一個靈感：把照明藏在天花板的縫隙後方，如此一來就看不到燈具。視效人員製作了客廳空間的其他裝潢（例如右圖中的瀑布牆），這些要素從設計層面來說都很困難，但終究仍是成功了。

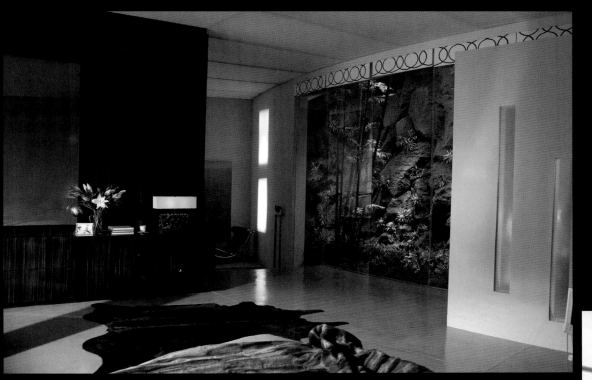

桑德斯：「我們想表達的是史塔克的住家內部其實沒多少個人特色。大概只有客廳例外，然而其他空間都看不見什麼裝飾品或紀念物。史塔克（Stark）只是在這個——請原諒我的雙關語——『淒涼（stark）』的空間裡走動和睡覺。而且說真的，他大概喜歡直接睡在工作室裡，那個空間最讓他覺得像在家裡。」

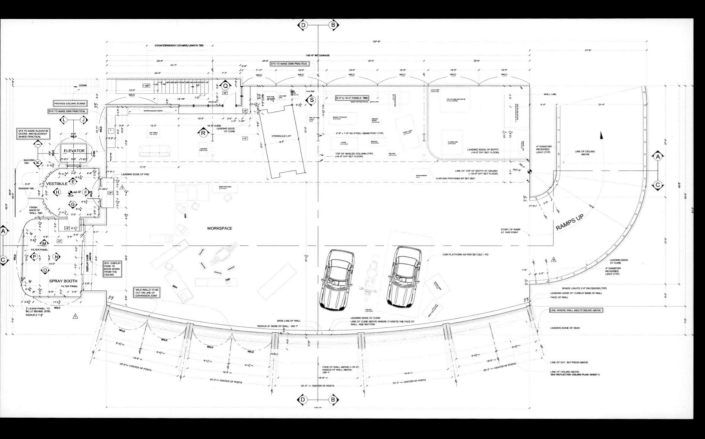

東尼・史塔克的家中工作室可說是讓他孕育一些最重大構想的「子宮」。不同於上方樓層的冰冷設計，工作室充分反映這個天才發明家的真實性格，裡頭擺放紀念品、他父親的照片、收藏的超級跑車，而且四處都是工具。強納森・法夫洛對概念美術師萊恩・麥諾汀的指示是搞間「凌亂車庫」出來。

左圖：家中工作室藍圖

下圖：關鍵影格草圖（萊恩・麥諾汀）

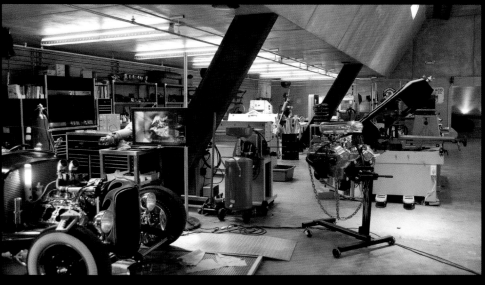

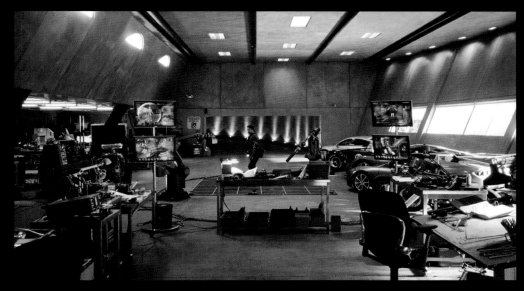

麥諾汀：「法夫洛不希望
家中工作室像個乾淨的高
科技空間。這個工作室
的靈感來自我爺爺,他曾
在福特汽車當過技師,還
曾自行組裝一臺割草機。
所以呢,我確保東尼在工
作室裡被各種機械包圍,
也加入幾個高科技裝置,
讓觀眾覺得他確實能讓他
一些天馬行空的想法成
真。」

上圖和右圖:家中工作室
的定案照

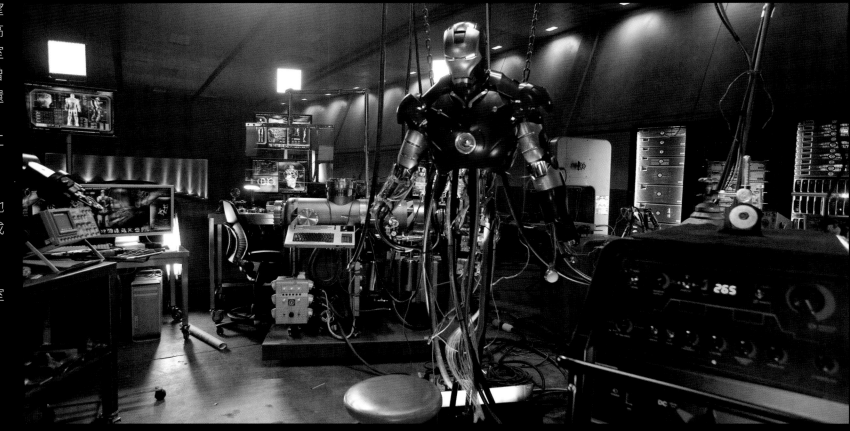

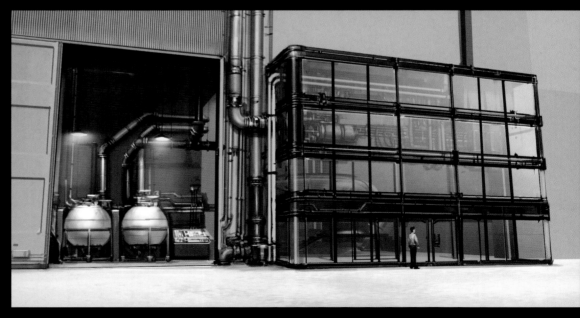

片中最奇特的一項要素是電弧反應爐
（上圖），東尼・史塔克之父所發明
的科技，而嫉妒成仇的奧比戴亞・斯
坦日後將徹底發揮這項裝置的潛在威
力。裝設於東尼・史塔克的胸口、用
於保命並賦予鋼鐵人神奇力量的衝擊
波轉換器，其能源就是來自電弧反應
爐。

右圖：電弧反應爐的主機設計
（萊恩・麥諾汀）

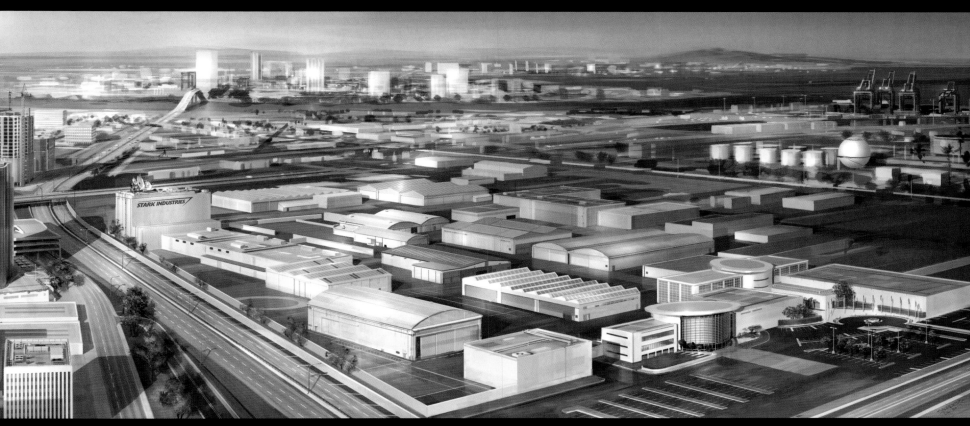

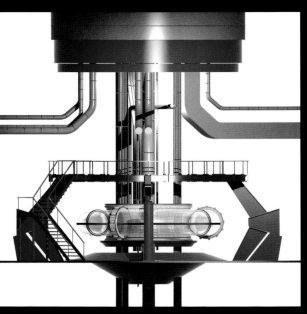

電弧反應爐的靈感來自真實存在的
「托卡馬克（Tokamak）」——仍在研
發的核融合環磁機。上圖這座裝設於
史塔克企業園區的電弧反應爐是由麥
諾汀設計，刻意保留托卡馬克獨特的
甜甜圈造型。考慮到將從天花板向下
拍攝的鏡頭，麥諾汀設計電弧反應爐
的結構（左圖）時多次調整了走道位
置。第一次設計是把走道架設在電弧
反應爐上方，定案版設計則是將走道
擺在反應爐的下層位置。

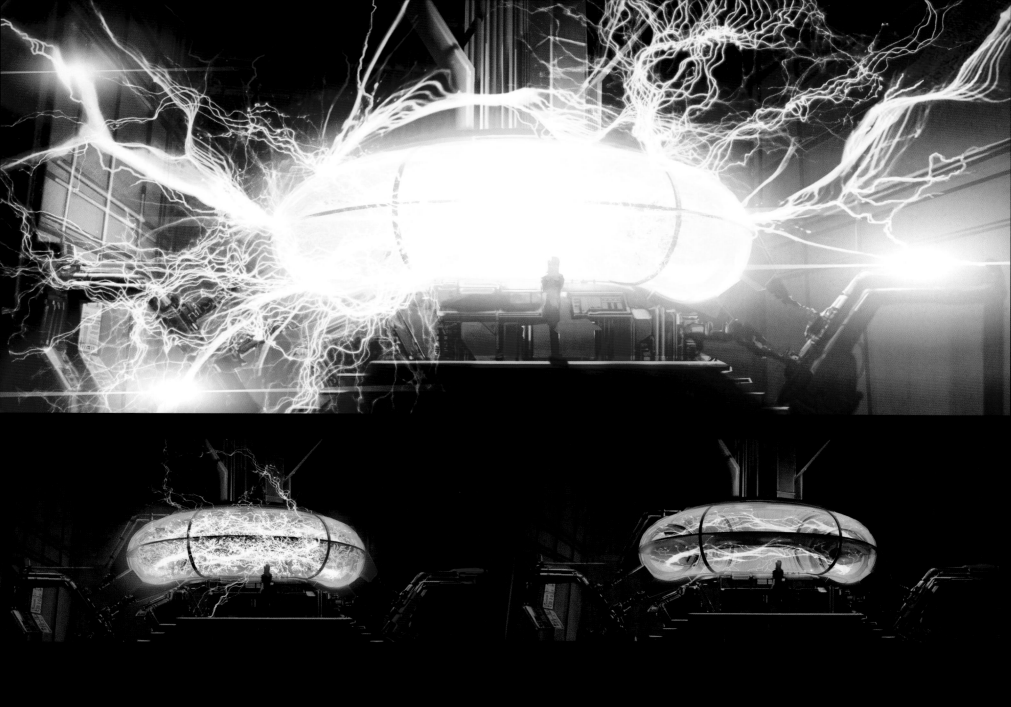

麥諾汀在關鍵影格草圖中生動描繪的電弧反應爐熔毀和大爆炸（第 130 頁）。

上圖：電弧反應爐劇照

阿富汗的古密拉鎮是鋼鐵人第一次扮演復仇英雄的地點，也就是在這裡，他讓騷擾當地居民的恐怖分子嘗到他這身新型裝甲的威力。這個關鍵場景其實也不是在阿富汗拍攝，瑞瓦知道必須在洛杉磯找個地方模擬所需的偏遠地區。

瑞瓦：「我們選定的這個地點曾用於一、兩個老西部電視劇的拍攝，真的很荒涼。我們花了四星期搭建起戲裡的村落，刻意把環境搞得像斷垣殘壁。讓我很開心的是，這個地點到現在也有用在其他拍攝工作上。」

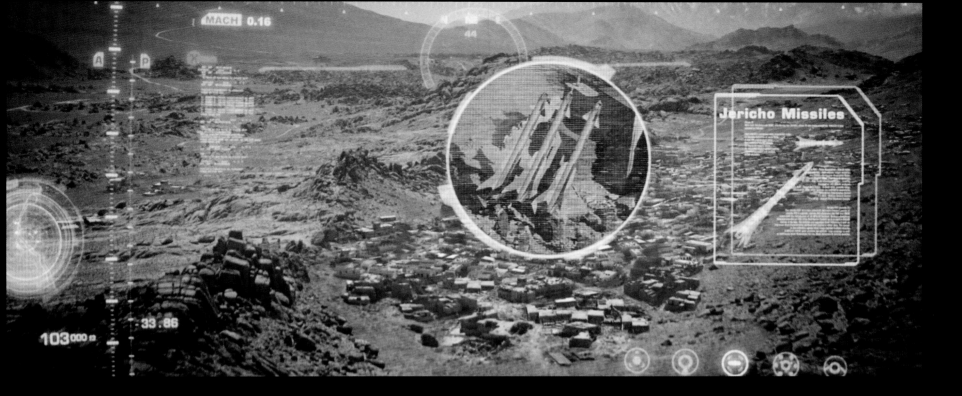

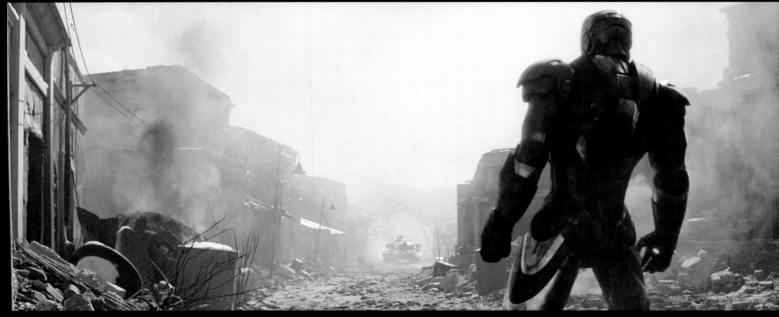

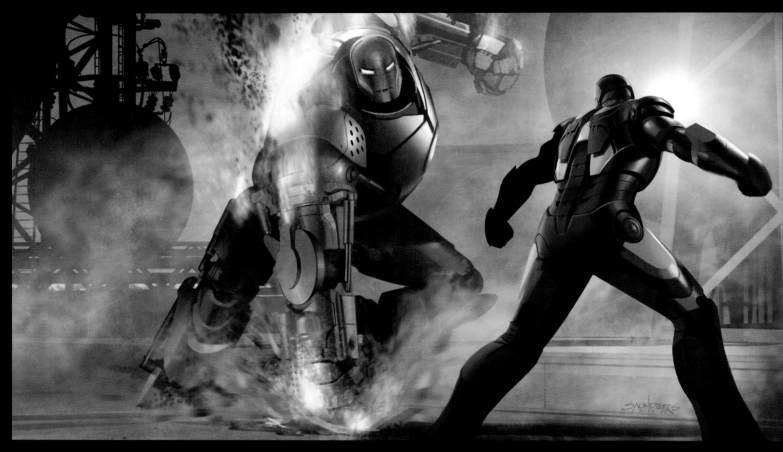

菲爾·桑德斯透過關鍵影格草圖（右圖）描繪鋼鐵人和鐵霸王的激烈決戰。

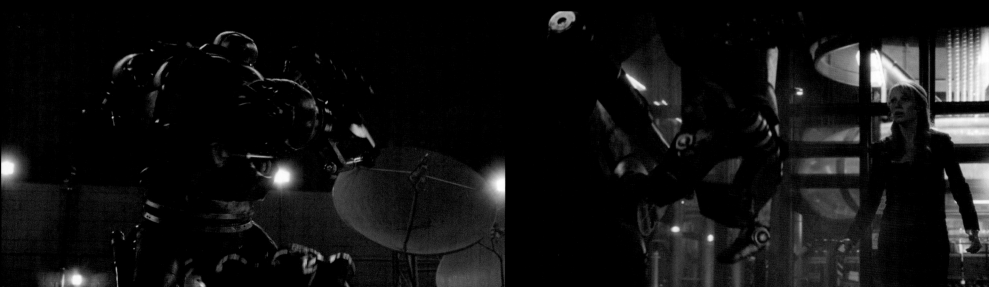

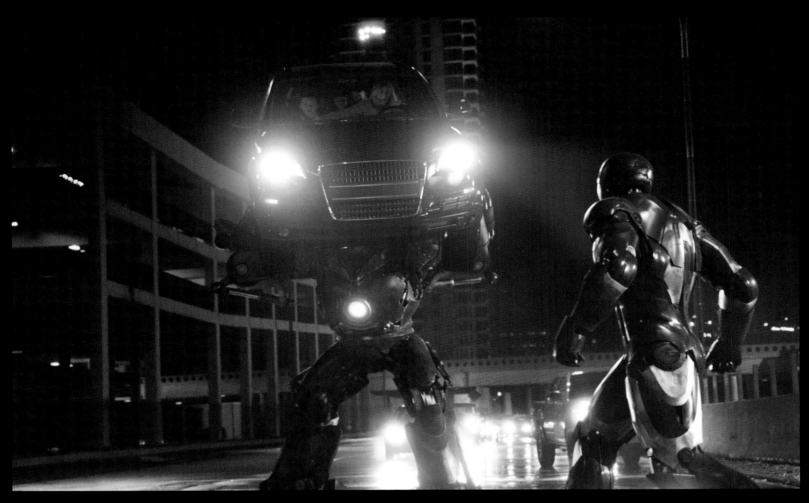

這場決戰發生於數個不同場景，而其中最大的挑戰就是洛杉磯高速公路，劇組需要耗費大把時間事先計畫，想好如何拍攝，並取得許可證以便在拍攝時暫時封閉相關洛杉磯道路。

瑞瓦：「這從籌備方面來說很困難。鋼鐵人和鐵霸王必須離開最初交手的地下室，破牆而出，按照強納森所計畫的跳到街上，被車流包圍。為了安排這個場景，我們得找到一堵緊鄰高速公路的牆壁。在長灘市找到一個合適地點後，接著便進行漫長的申請許可證手續，但這很值得。」

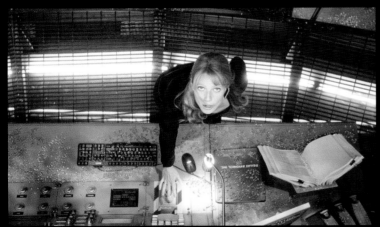

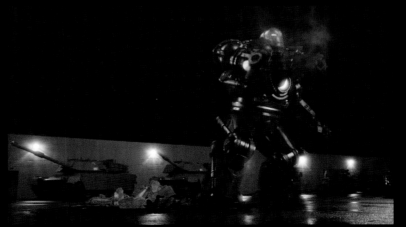

第五章：
鑄於鋼鐵

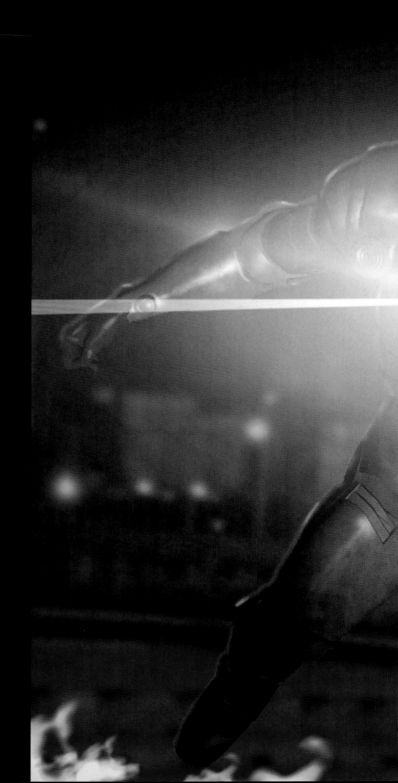

漫畫《鋼鐵人》於一九六三年首次出現在美國各地的書報攤、旋轉架和雜貨店貨架上時，當年的漫畫美術已演進得遠遠不同於一九三〇年代末期的風格。史丹·李所帶領的《漫威紀元》當時以諸多不完美的英雄、引領潮流的藝術家，以及張力十足的「普普藝術」重新塑造漫畫界。然而從《鋼鐵人》登場至今，漫畫界依然有一項特色難以去除，那就是漫畫敘事的本質。漫畫這個藝術型態是透過一格格的畫作來表達人物和劇情發展。

而這也讓漫畫和電影之間有了密切的親屬關係。漫畫的敘事手法和電影所需的「分鏡」——讓電影有內容能搬上大銀幕的原料——可謂如出一轍。在這個章節，我們將回顧強納森·法夫洛的《鋼鐵人》電影背後的分鏡過程，窺見他所帶領的創意圈子。

劇組最早構思《鋼鐵人》該以何種面貌呈現時，劇本尚未完成。對許多電影來說，未完成的劇本可能暗藏危機，因為概念發展不可能跟得上步調緊湊的拍攝工作。但事實證明《鋼鐵人》的劇組在這方面十分走運，機智的設計團隊發想出一個又一個概念架構，激勵了編劇們和製作人採取之前沒考慮過的走向。同樣的，編劇們也知道概念美術師和分鏡師必定會精確而及時地將想法轉換成法夫洛能運用的視覺內容。

而成果就是一部叫好又叫座的電影。這個過程確實就像打鐵！

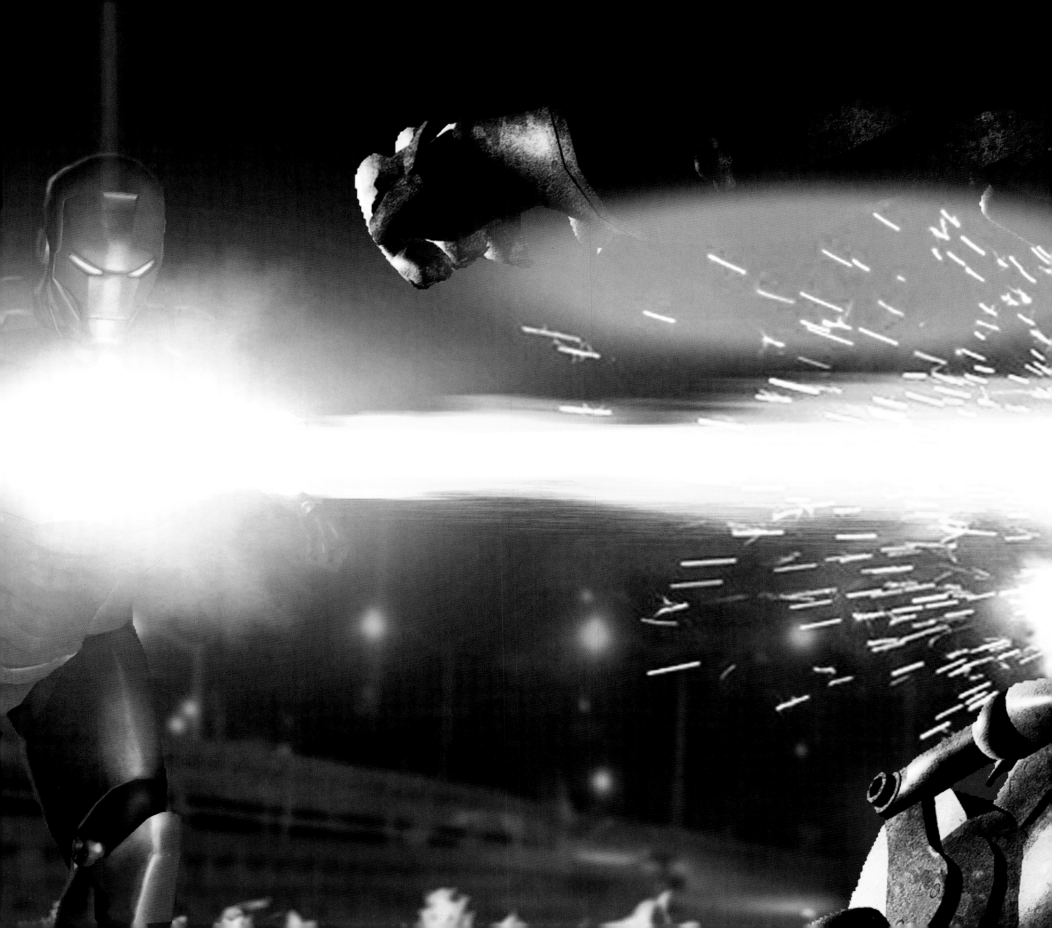

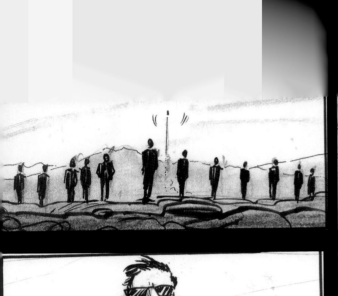
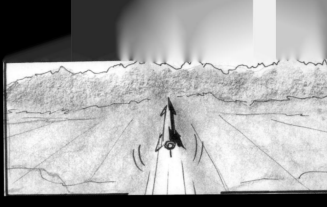
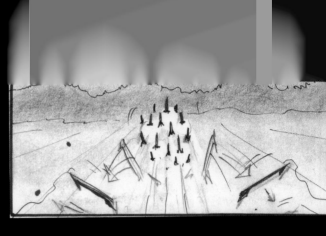

對《鋼鐵人》這種充滿驚奇特效的電影來說，前期作業顯得格外重要。強納森·法夫洛在《鋼鐵人》的前期作業中最大的兩個幫手是分鏡團隊和視效預覽團隊。顧名思義，視效預覽團隊負責的是「預覽視覺效果」：把 2D 和 3D 概念圖轉換成動畫，大略呈現將在電影裡出現的複雜動作。隨著《鋼鐵人》這類電影的預算持續攀升，視效預覽能讓導演和製作人有機會在進行主體拍攝前「練習」較難駕馭的鏡頭、建立信心。

上圖和右圖：武器測試的分鏡圖（麥可·傑克森）

前期作業的工作時間表其實是從分鏡——電影創作過程的命脈——開始。正如《鋼鐵人》的視效整合師約翰·尼爾森所說，《鋼鐵人》的分鏡人員都是一流好手，而大衛·羅利則是這支勁旅的主力，他和尼爾森合作密切，設定戲中各場景及動作場面的面貌。

右圖和下圖：車隊遭襲的分鏡圖（瑞克·伯恩）

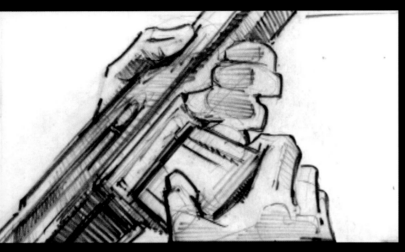

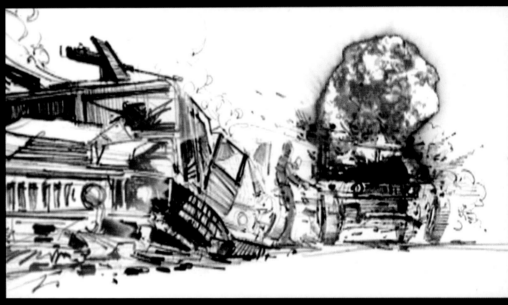

羅利是稀有的天才藝術家，他能製作出強納森·法夫洛需要的重要場面流程，向分鏡團隊的夥伴說明自己的構想，也讓他們能盡情向他說明他們的想法。瑞克·伯恩是團隊的一員，就是他設計出電影開頭的車隊遇襲驚險場面的分鏡（第 139 至 143 頁）。這是最先需要進行分鏡處理的一段場面，之中發生的爆炸將炸翻東尼·史塔克的「愛馬車」，讓他親身體驗自己親手設計出來的武器。

羅利：「就如史匹柏所說，『畫面得先畫在紙上，才能搬到舞臺上』。」

第 140 至 141 頁：車隊遇襲分鏡圖（瑞克·伯恩）

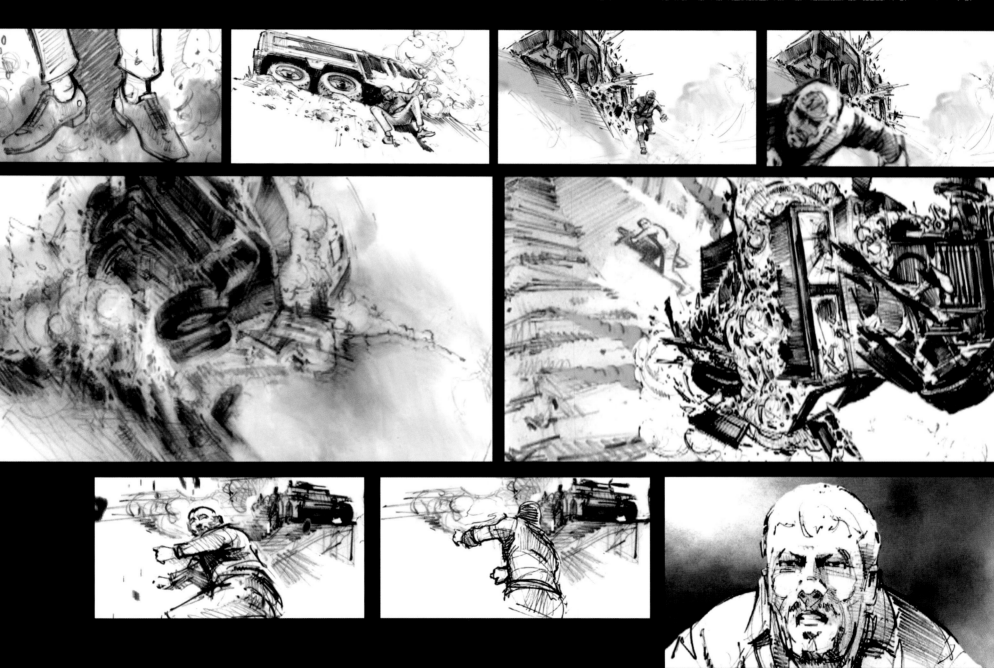

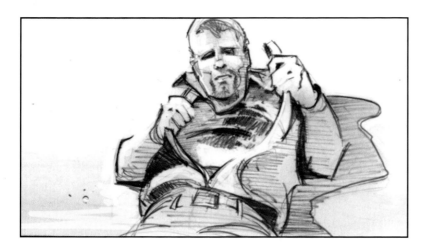

第 142 至 143 頁：車隊遇襲分鏡圖（瑞克・伯恩）

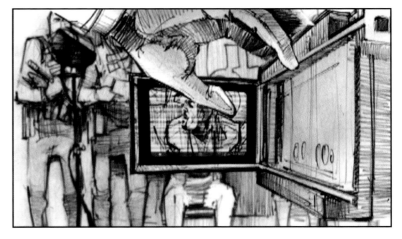

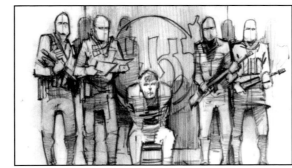

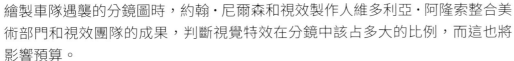

繪製車隊遇襲的分鏡圖時，約翰·尼爾森和視效製作人維多利亞·阿隆索整合美術部門和視效團隊的成果，判斷視覺特效在分鏡中該占多大的比例，而這也將影響預算。

尼爾森：「我們在設計圖上註明想法，確保他們之後不會想殺了我們！」

在這個前期作業的階段，劇組將把分鏡圖拍成視效預覽動畫，也就是「動畫腳本」。詹姆斯·羅斯威是這個視效領域的專家，他把伯恩繪製的車隊遇襲分鏡圖轉換成詳細的動畫腳本，加上動畫分鏡、背景音樂和對話配音。這是工作人員第一次目睹《鋼鐵人》的電影雛形，這在劇組中造成轟動。

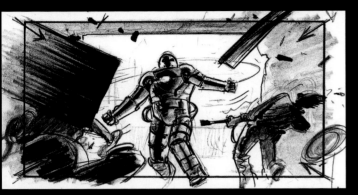
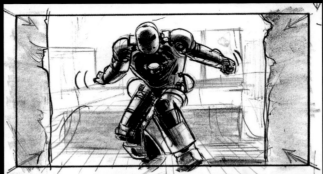
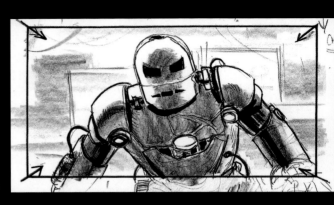
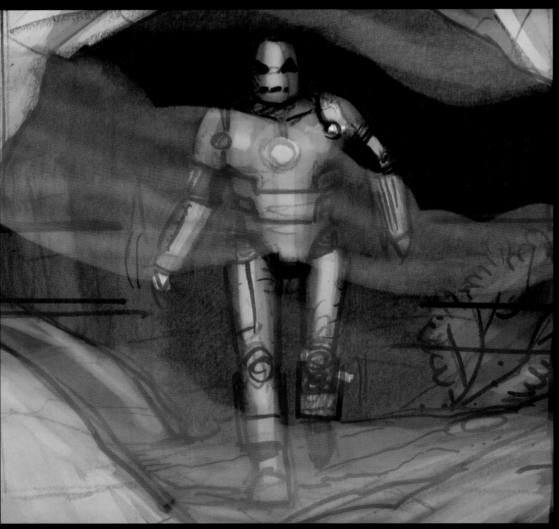
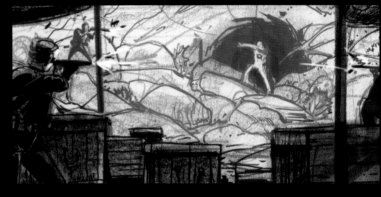

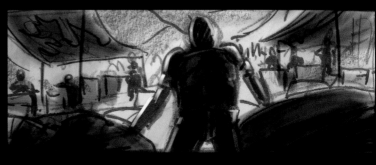

戲中最驚險的一幕，是史塔克穿著讓他得以重獲自由的馬克一號裝甲，撞開厚重的金屬門。這個戲劇性的一刻引發了一連串更為戲劇性的逃亡畫面，而這一切都能追溯到《鋼鐵人》經典漫畫裡的起源故事。

羅利：「漫畫有許多設計和布局都是來自電影，尤其從七〇年代起，電影攝製變得更具風格和藝術感，新的攝影設備也讓工作者能從更多角度著手。儘管如此，漫畫依然維持一種獨特的敘事手法。在電影裡，『分鏡』算是『攝影』的奴隸，前者必須侍奉後者。雖然分鏡圖和漫畫一樣是畫在紙上的定格畫面，但我不能將其相提並論，而是必須把它視為『紙上的定格鏡頭』。」

第 144 至 145 頁：逃離洞窟的分鏡圖（艾瑞克・藍西）以及視效預覽動畫（PLF 工作室）

右圖：馬克一號的噴火槍連續鏡頭劇照

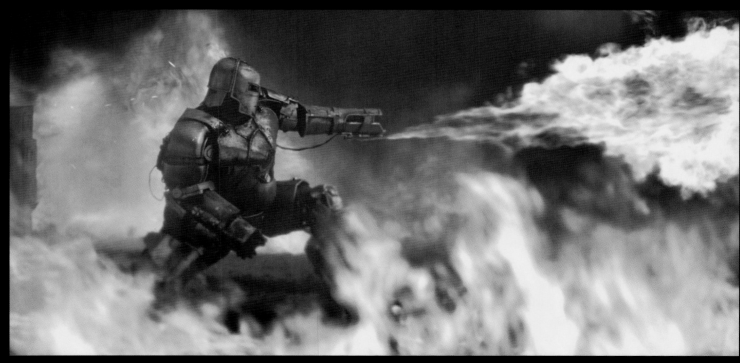

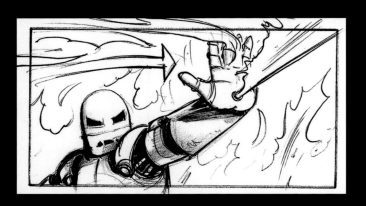

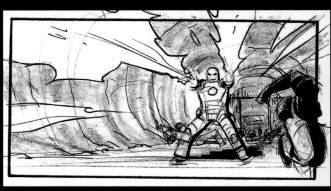

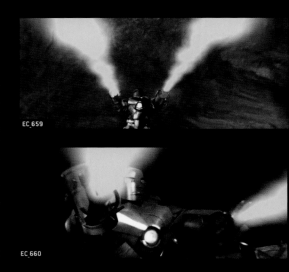

EC_659

EC_660

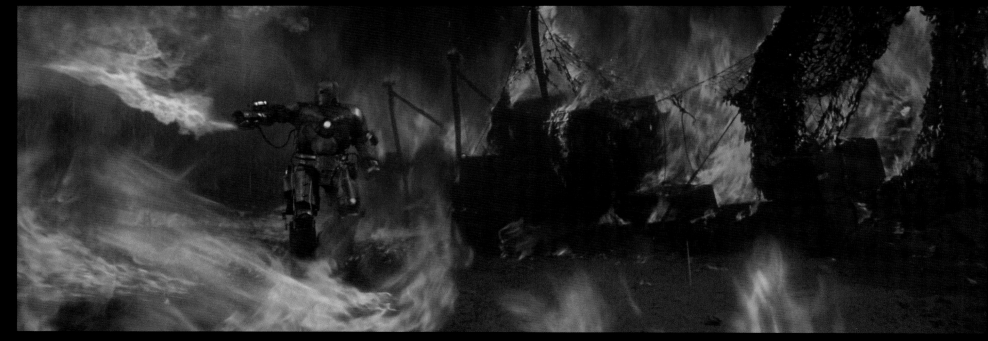

鋼鐵人釋放大火焚毀恐怖分子囤積的軍火（上圖劇照）的場面是在電腦上製作，但動態需符合現實環境。劇組面對的重大挑戰是如何透過 2D 分鏡表達那種動態。為了更順利完成這項工作，分鏡圖會加入箭頭，標明鏡頭及重要物體各自移動的方式。第一格裡的箭頭是在畫格內部，意味著鋼鐵人的臂式噴火槍將掃過整個畫面。

頂端：逃離洞窟的分鏡圖（艾瑞克・藍西）和視效預覽動畫（PLF 工作室）

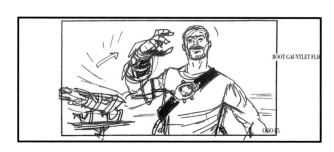
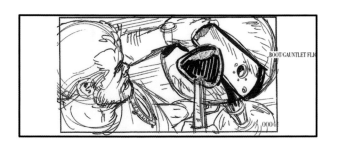
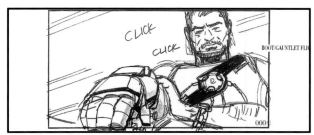
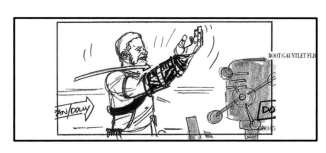
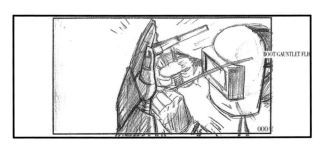
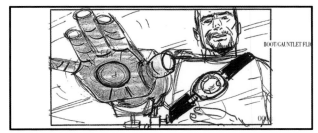

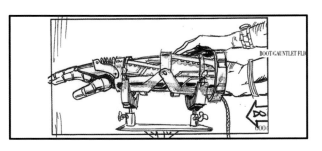

不同於畫格內部的箭頭，置於框架外圍的方向箭是用來表示攝影機的視角移動軌跡。在這一頁最頂端的中間畫格裡，位於框架上的箭頭標明鏡頭往後拉，從腰高位置展示史塔克測試裝甲護手。

第 147 頁：測試靴甲和護手的分鏡圖（菲利・凱勒）

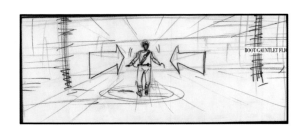

第 148 至 149 頁：測試靴甲和護手的分鏡圖（菲利・凱勒）

分鏡圖用令人眼花撩亂的拉近和拉遠鏡頭來追蹤東尼・史塔克測試機械時，尼爾森著手建立實際拍攝前的視覺規則，而這就得深入研究相關場景的物理層面。

尼爾森：「我們從一開始就自問一個問題：『超人、蜘蛛人和鋼鐵人之間的差別是什麼？』東尼不是外星人，不是被蜘蛛咬過而擁有超能力，他只是個有能力打造一套重達上千磅的飛行裝甲的人。』而身為視效人員，這表示我希望看到他腳下出現上千磅的飛行推力。這部分必須拍得具有說服力，意味著我們必須研究真實物理學，確保推力充足。」

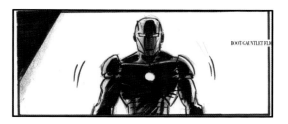

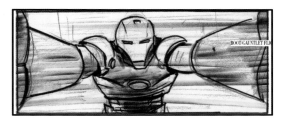

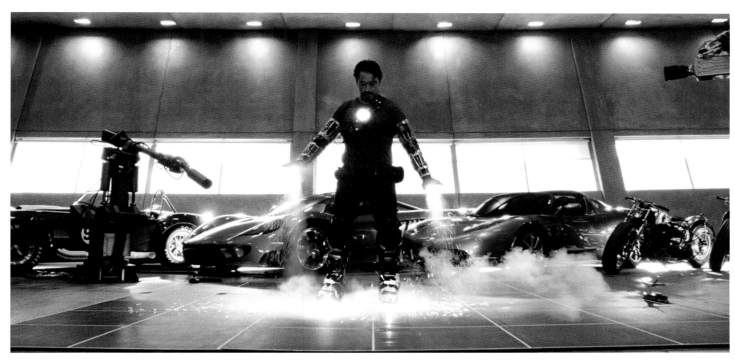

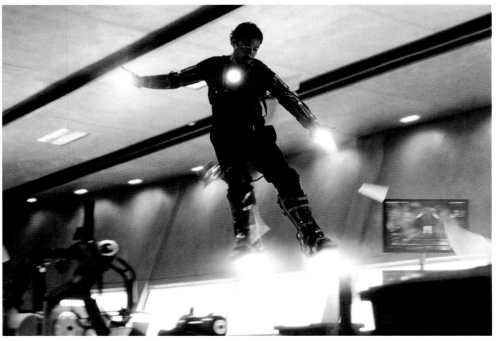

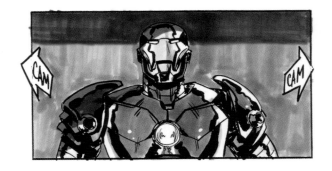

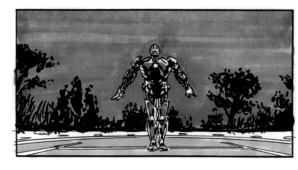

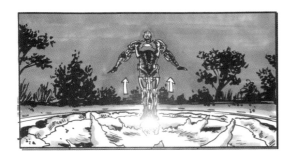

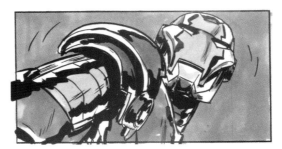

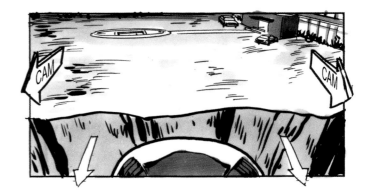

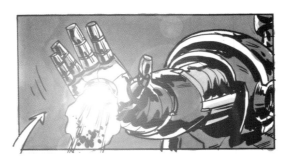

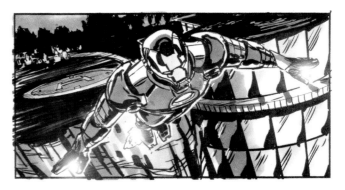

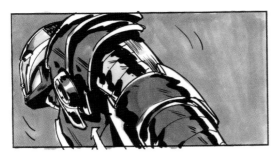

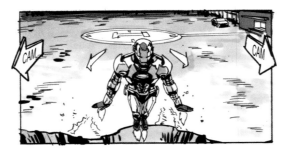

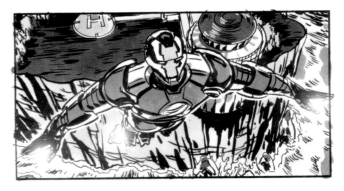

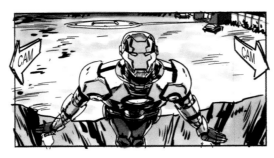

第 150 至 151 頁：首飛場面的分鏡圖（菲利・凱勒）

完成了測試靴甲推力的這一小步後，鋼鐵人準備好邁出「裝甲處女航」的這一大步。
這一連串的分鏡名為「首飛」，閱讀順序是由上往下、再由左往右。

第 152 至 153 頁：首飛場面的分鏡圖（菲利·凱勒）

分鏡師菲利·凱勒利用箭頭清楚表達他希望攝影機在每個畫面上運用哪些角度和移動方式。這些連續鏡頭追蹤鋼鐵人飛過夜空，我們能注意到凱勒在敘事上的巧妙安排。第一格畫面特寫前景一名男子手持釣竿，下一格的鏡頭則是對準鋼鐵人，他飛過這個鏡頭的背景高空，但釣竿仍在畫面中，給予觀眾連貫感。

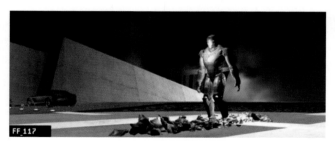

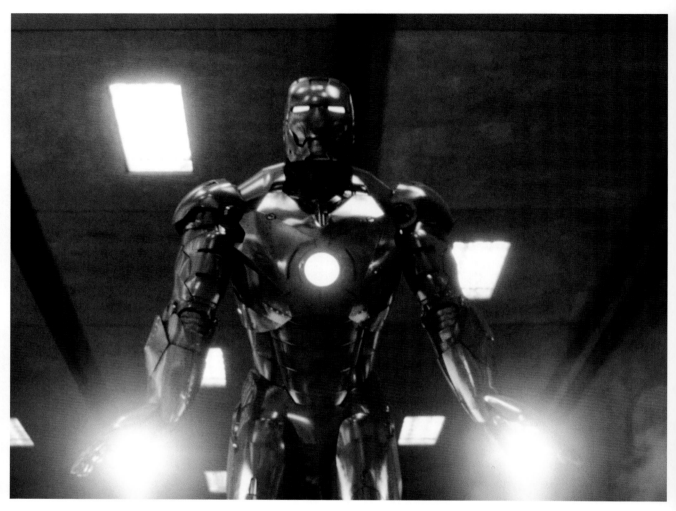

眾分鏡師構思畫面的同時,視效團隊協力讓這些概念成真。視效預覽動畫(左圖)能使工作人員大略明白分鏡畫面將在主體拍攝期間如何轉換成實際影像,不只包括達成特定的視覺特效方式,也得確保不超出預算。

東尼・史塔克穿上馬克二號裝甲翱翔於南加州星空的首飛鏡頭,絕對是戲中最精采的視覺享受之一。畢竟,若東尼・史塔克這種人都對這套裝甲的優異性能讚不絕口,觀眾肯定會大呼過癮!從上面這幅劇照看得出,該場景順利從分鏡畫面轉換成視覺特效。

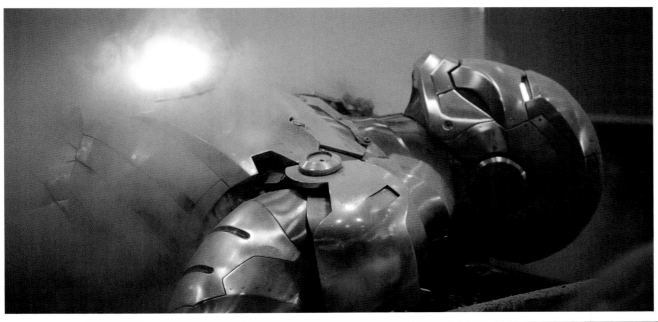

鋼鐵人的壯觀首飛（下圖劇照）以謙卑方式收場；天才發明家砸破住家的三層樓，摔在跑車的引擎蓋上（左圖）。導演鼓勵分鏡師們多多加入這種詼諧場面。

尼爾森：「強納森製作過喜劇，而他的一項拿手絕活就是在所有動作中添加笑料，許多來自強納森，也不少來自勞勃，總之每個壯麗的動作場面幾乎都以喜劇做結。這讓觀眾在笑聲中進入下一個場面。」

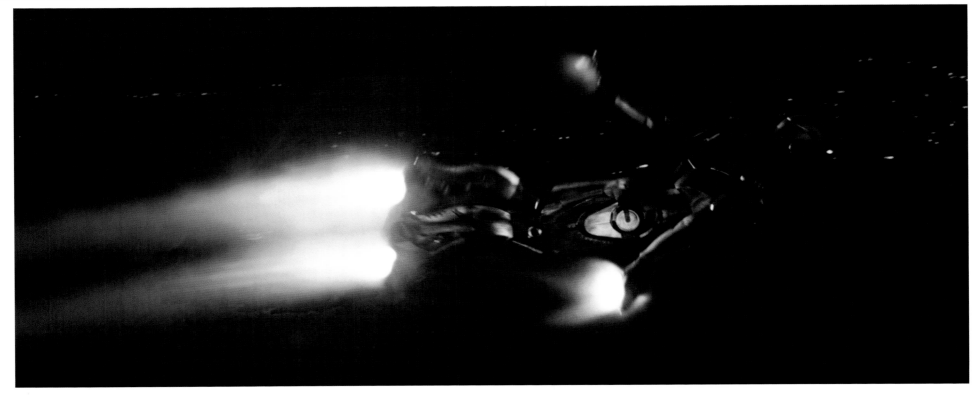

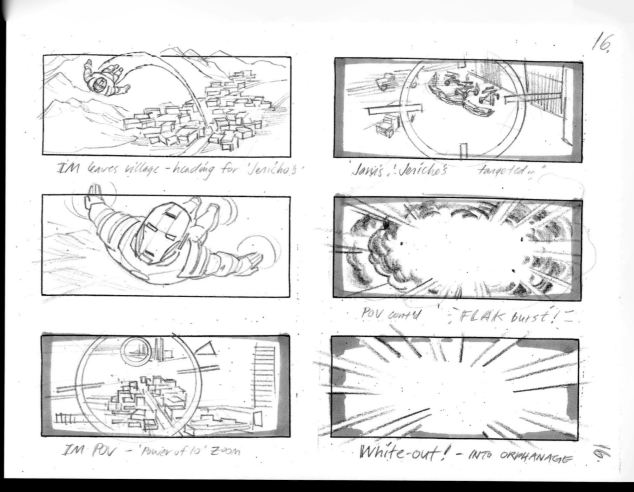

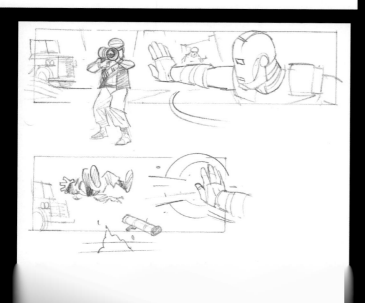

第 156 至 157 頁：古密拉的分鏡圖（大衛・羅利）

慘遭戰火蹂躪的古密拉提供鋼鐵人初試身手的機會，以先進武器對付欠扁的混蛋恐怖分子！羅利在這個場景的分鏡圖底部寫下註解，標明圖中動作。其中一項註解提到負責製作古密拉片段的「孤兒院工作室」。

羅利製作這個場景的分鏡圖時，仰賴的是之前的故事
節奏，進而影響鋼鐵人的口氣與站姿。

羅利：「在新聞上看到自己被盜取的軍火在古密拉形
成人間煉獄後，鋼鐵人前往當地。他去那裡是為了彌
補這個錯誤，所以我們是帶著一種『神槍手發威』的
風格來繪製這些分鏡圖。拍出來的成果確實符合我們
一開始的構想，不過在看過視效預覽後，我們將節奏
安排得更緊湊一點。」

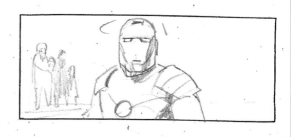

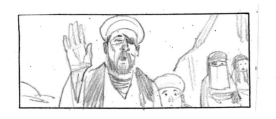
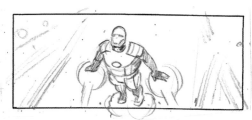
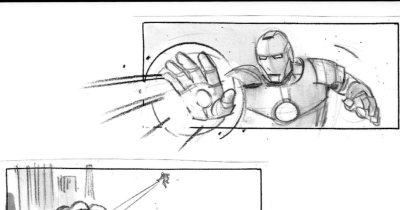

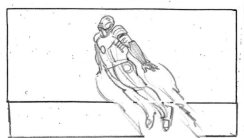

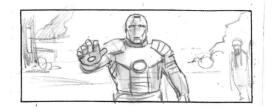
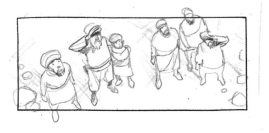

這類場面不可能不依賴電腦繪圖,但是《鋼鐵人》把電腦圖像與真實環境彼此融合的方式是讓它的視效整合師最引以為榮之處。強納森·法夫洛堅持盡可能運用實體道具,尼爾森因而得以透過電腦繪圖來結合真實的布景與人物,讓特效顯得栩栩如生。視效整合師的主要工作之一就是調整實物和電腦繪圖間的比例,以確保觀眾能相信眼前所見。

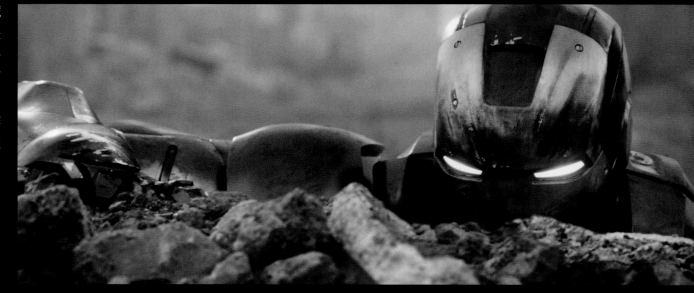

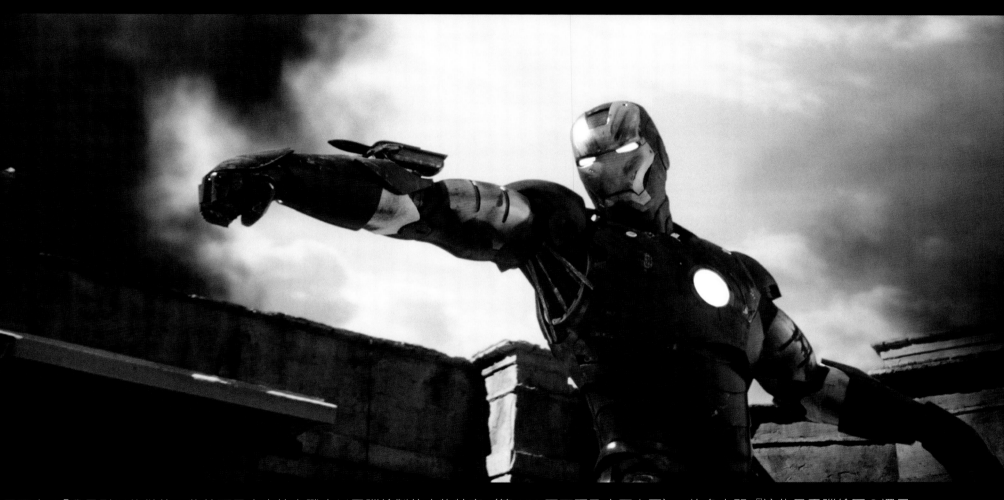

尼爾森：「我最引以為傲的一些鏡頭是古密拉之戰中以電腦繪製的人物特寫（第 158 頁下圖及本頁上圖）。許多人問『這些是電腦繪圖？還是真人？』我們用這些鏡頭取得突破。拍攝這些鏡頭的方式，是讓一名特技演員穿上動捕（動作捕捉）衣，模擬所有相關的肢體動作。他爬出坑洞時，你能看見他手裡撒下砂土。透過電腦繪圖，加入了煙、雪、雲和背景建築，而鋼鐵人本身完全是電腦繪圖。但那一切都是從實拍鏡頭出發，那些畫面讓視覺特效顯得真實，也讓電腦合成圖像更讓人信服。」

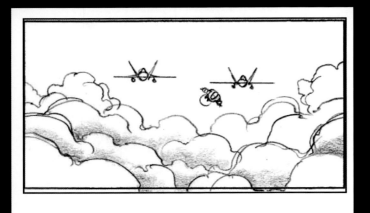

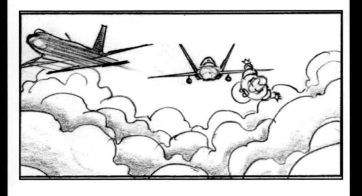

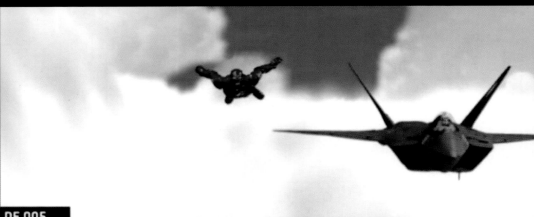

DF_005

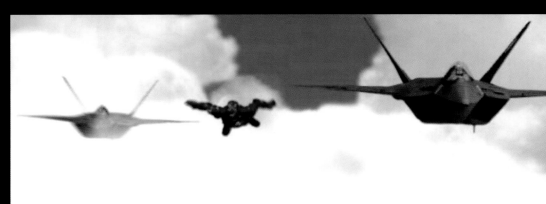

DF_005

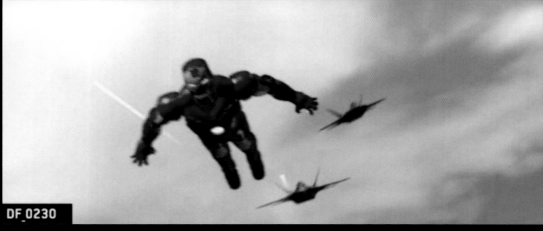

DF_0230

尼爾森在《鋼鐵人》整個攝製過程中持續負責把分鏡畫面轉換成視效預覽。如果把分鏡圖中的鋼鐵人與兩架 F-22 戰機的空戰場面（第 160 與 161 頁側邊欄）和視效預覽畫面（第 160 至 161 頁，中間六幅）做比較，就更能看出轉換過程。

DF_275

DF_275

DF_275

這個空戰場景給《鋼鐵人》帶來一連串刺激特效：突破音障、釋放熱誘彈以擺脫來襲導彈、遭到五〇機槍射擊、撞上一架 F-22 的機翼，以及援救降落傘沒能張開的飛行員。如果你以為鋼鐵人很忙，說真的他還沒約翰·尼爾森那麼忙。

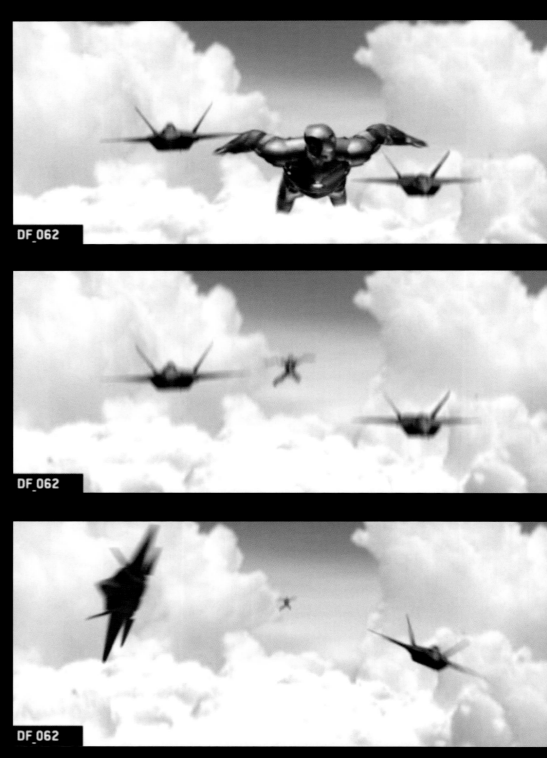

DF_062

DF_062

DF_062

上圖：空戰分鏡圖（麥可‧傑克森）

右方三幅及第 163 至 165 頁：劇照，視效預覽畫面

尼爾森：「這一連串畫面至關重要，我們採用了大量
的視效預覽。有些人喜歡把這種鏡頭全部交給電腦繪
圖，但我們不想這麼做。我們想讓畫面感覺更像完全
用攝影機實拍的《捍衛戰士》。」

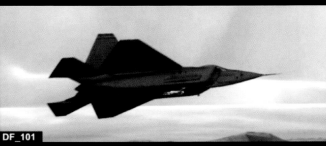

DF_101

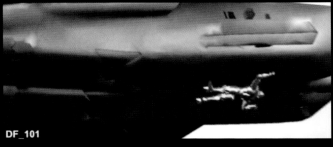

DF_101

DF_102

劇組起初曾和美國國防部討論過租用真正的 F-22，但因為該機種當時已投入正在進行的戰事，國防部擔心珍貴的機體會在飛行時彼此過度接近而造成碰撞，再加上租金極為昂貴，相關商談也因此不了了之。然而足智多謀的尼爾森並未因此放棄用實機進行拍攝。

尼爾森：「我們租用了兩架曾投入韓戰的古董戰機（一架米格和一架 F-85），再聘請兩名能讓兩架飛機飛行時僅相隔十呎的特技飛行員。我們為整個畫面流程製作了視效預覽，然後搭乘一架里爾私人噴射機，盡可能近距離拍攝兩架飛機。之後，我們用電腦把兩架實機換成 F-22，再加入鋼鐵人。」

DF_110

DF_110

DF_106

DF_115

DF_113A

DF_112

DF_113A

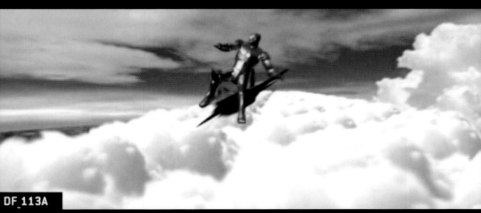

DF_113A

劇組終究達成了想要的《捍衛戰士》效果，拍攝在空中飛行的古董戰機，讓畫面有了尼爾森想要的「真實的不完美」。這就像一位大廚從烤箱裡拿出豪華蛋糕，而電腦繪圖只是補上一層糖霜。

尼爾森：「鏡頭追蹤飛機時所拍到的亂流是真的，金屬機身反映的奪目陽光是真的，鏡頭上的結霜是真的，我們成功製作出一個擁有空間和分量的世界。」

DF_142

DF_143

DF_143

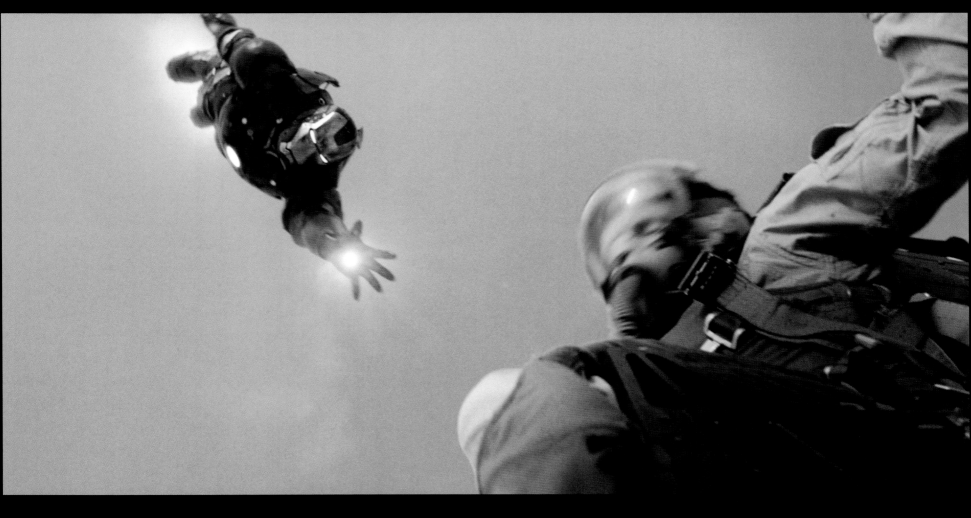

第 166 至 167 頁：大衛・羅利繪製的決戰場面分鏡圖，由詹姆斯・羅斯威轉換成動畫腳本的定格畫面

決戰場面的一開始，是小辣椒波茲在無意間發現奧比戴亞・斯坦的鐵霸王。這個連續鏡頭誕生於大衛・羅利繪製的分鏡圖，由詹姆斯・羅斯威製作成 2D 動畫腳本。這篇動畫腳本加入了配樂、音效和搭配字幕的對白，所營造的電影氣氛令導演強納森・法夫洛讚不絕口。

對負責初始分鏡的羅利來說,接下來的任務是把分鏡圖繪製成動畫腳本。羅利拆解分鏡圖上所有的視覺要素,詳細繪製每個身體部位、物體和背景要素。這給了羅斯威一個機會,能讓他在 2D 化的分鏡動作中加入複雜動作。

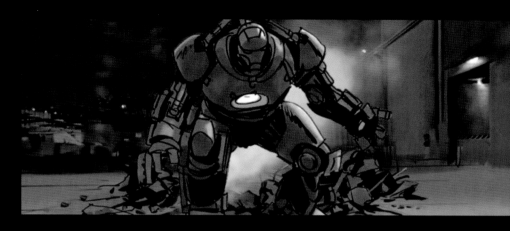

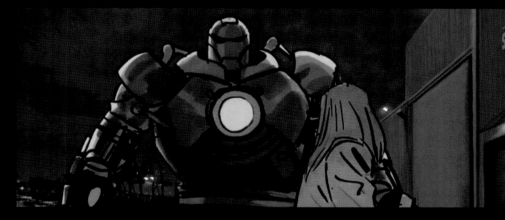

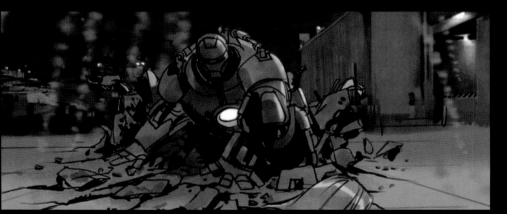

上圖：魯道夫‧達瑪吉歐繪製的決戰場面分鏡圖由詹姆斯‧羅斯威轉換成動畫腳本定格畫面。

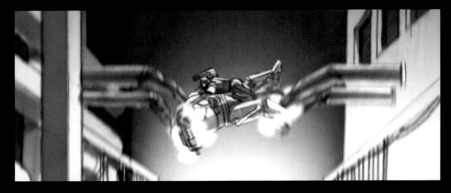

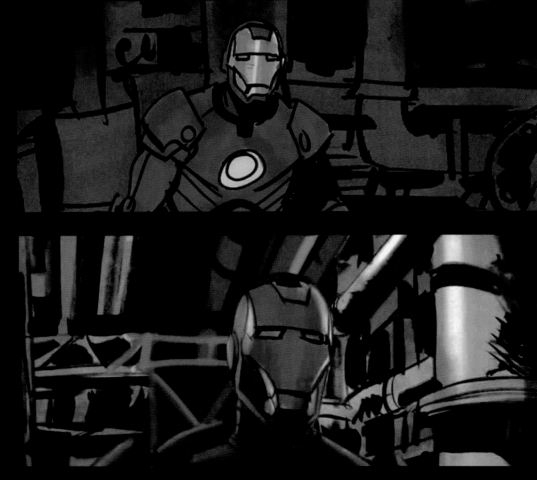

上圖：動畫腳本的定格畫面（詹姆斯·羅斯威）

右圖：決戰場面分鏡圖（魯道夫·達瑪吉歐）

這是鋼鐵人和鐵霸王在史塔克企業園區進行肉搏戰的草圖，但只存在於動畫腳本，沒納入實際拍攝。

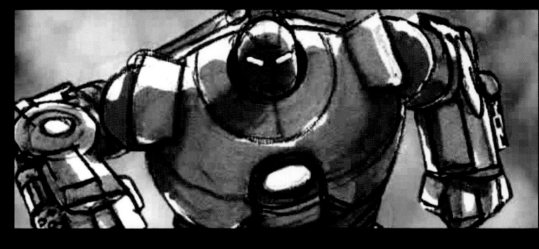

分鏡師製作視覺概念，視效預覽師製作用於分析主體拍攝可行性的畫面，視效整合師則必須提前構思讓一切進入最終剪輯版的相關工作。細看這些劇照，就能看出實物和電腦繪圖彼此搭配使用的程度。

尼爾森：「屋頂鏡頭的背景裡的真實要素是透過電腦繪圖拆開重組。出現在畫面上的兩個角色也是電腦繪圖。光影魔幻工業幫我們處理了很多這類型的重新利用。」

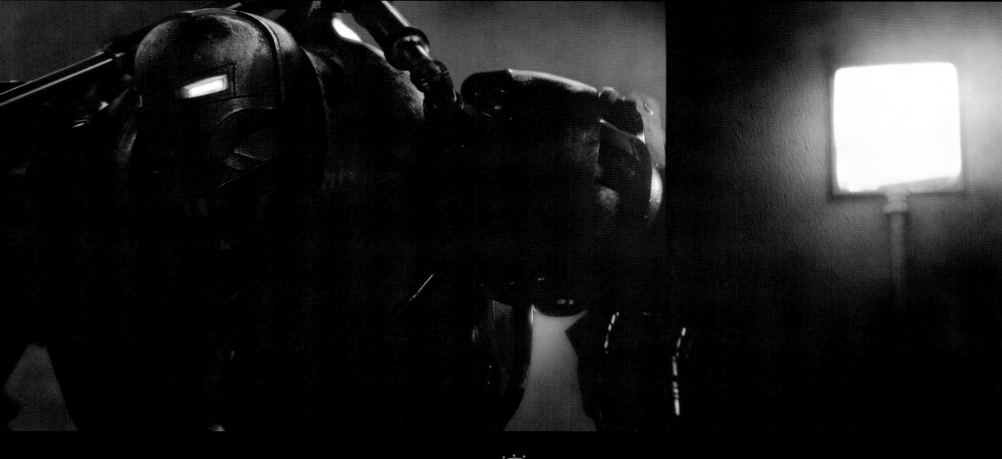

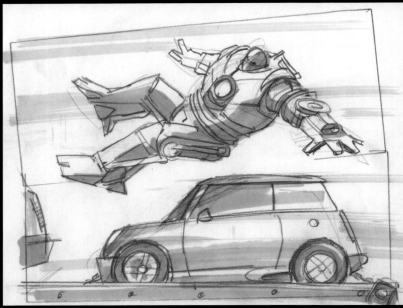

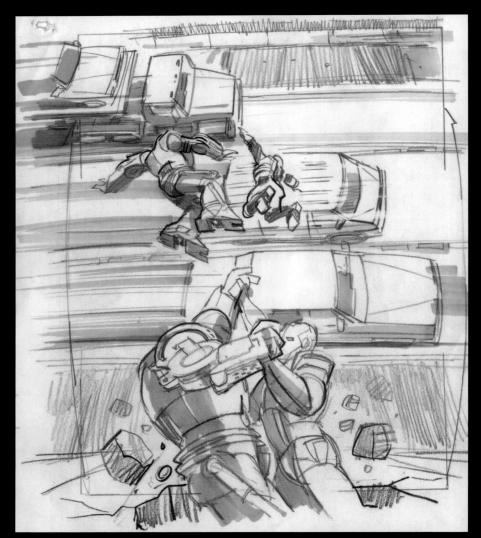

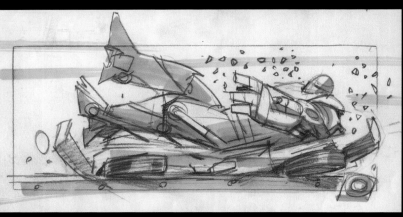

鋼鐵人和鐵霸王在洛杉磯高速公路爆發決鬥時，羅利正日以繼夜地透過分鏡圖構思決戰的動作場面（上圖）。一開始是採取高視角，可惜後來都只停留在分鏡圖上。

羅利：「第一個嘗試是從上方俯瞰高速公路，觀看兩個人物從這個定格的底部破牆而出，但我們後來決定用側視圖來處理這個動作，出來的效果顯然比較清晰。有意思的是，我們拍了五十個鏡頭，結果只選擇最好的三個。你會意識到有多少鏡頭是不需要的。」

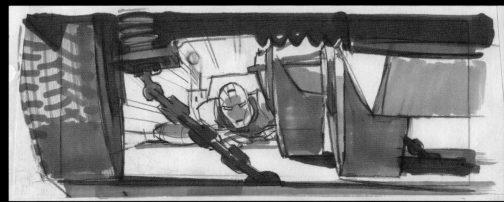

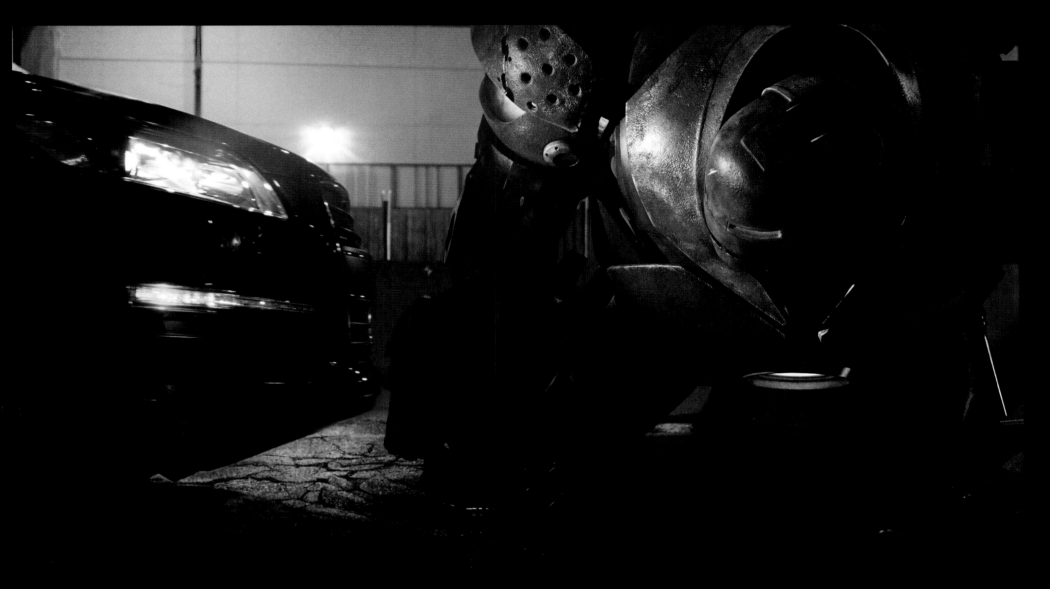

鐵霸王落地、面對一輛緊急煞車的汽車的水箱護罩這一幕，讓羅利回想起最早設計的雙雄決鬥概念。

羅利：「我們剛開始其實打算選用別的反派角色，而決戰地點就是壞蛋在某個遙遠國度的老家。我覺得決戰地點不在美國境內會讓觀眾感受到的驚險程度降低許多，因此想出一些瘋狂點子，想讓決戰從遙遠國度一路打回美國。與約翰·尼爾森和強納森·法夫洛合作的過程非常有趣；我們交換想法，構思一場讓主角和反派打遍洛杉磯街頭的戰鬥戲，許多構想後來沒被採用，但我在分鏡圖上拼湊某個想法：在洛杉磯市中心的決戰。強納森看著遙遠國度決戰分鏡圖，說聲『我們想這樣拍……』，接著看向洛杉磯決戰分鏡圖，說『可是這才是人們想看的電影』，因此決定把決戰地點改成洛杉磯。」

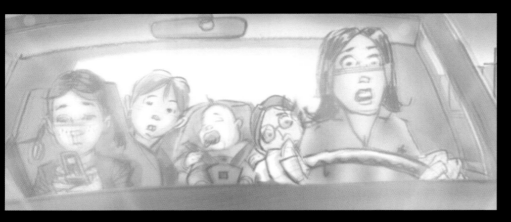
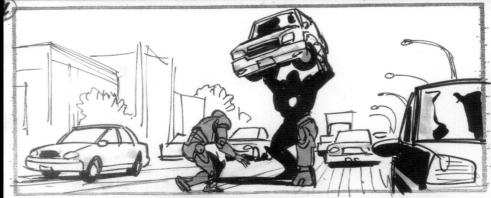

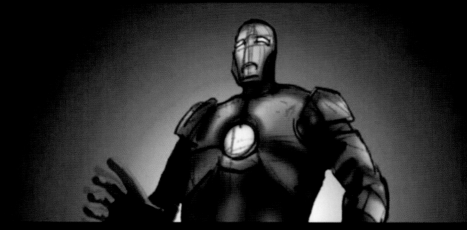

上圖：決戰場面分鏡圖（大衛·羅利和魯道夫·達瑪吉歐）

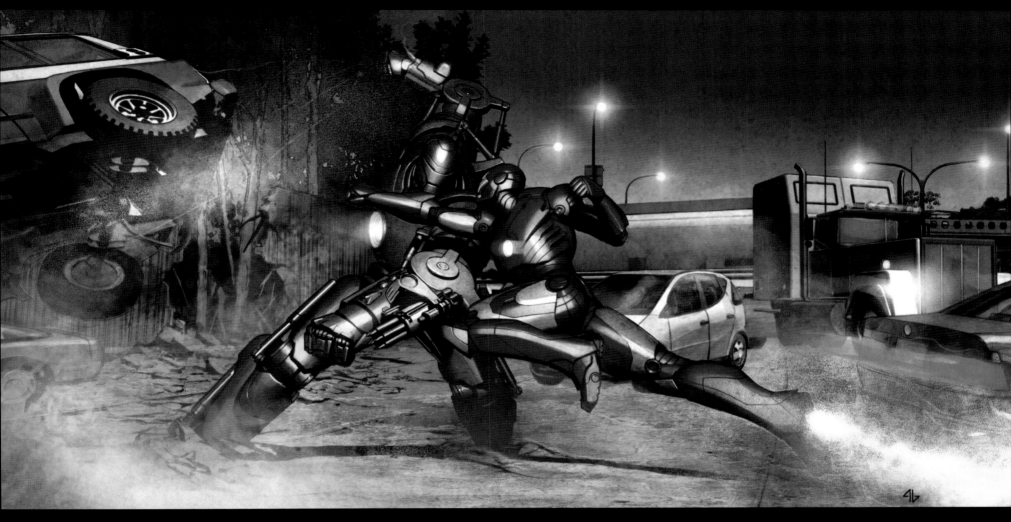

上圖：決戰場面的關鍵影格草圖（阿迪‧格拉諾夫）

鋼鐵人造型的主要靈感萌芽自阿迪‧格拉諾夫為漫威繪製的漫畫，後來則依據他和萊恩‧麥諾汀與菲爾‧桑德斯這兩位概念美術師共同取得的珍貴構想。格拉諾夫先前未曾參與過電影工作，加上來自「漫畫藝術」這個經常被世人小覷的背景，不過他的視覺概念大受《鋼鐵人》的諸多資深電影藝術家的強烈好評。

尼爾森：「阿迪‧格拉諾夫的影響力絕非誇大其辭。我在攝製期間常把《絕境》系列（格拉諾夫繪製的重量級《鋼鐵人》漫畫）當成《鋼鐵人聖經》放在口袋裡，向夥伴展示並對他們說『如果能把電影拍成這種畫面，那就再好不過』。」

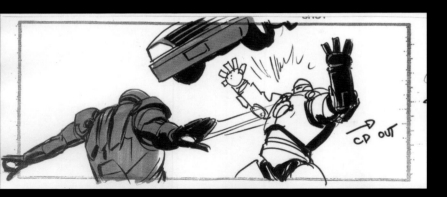

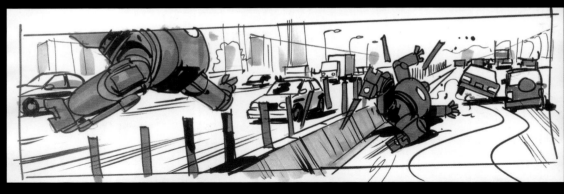

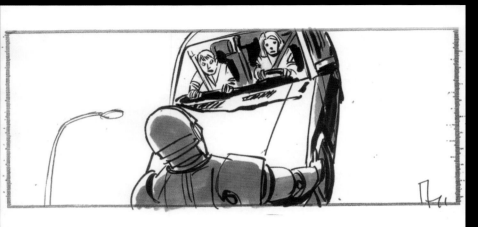

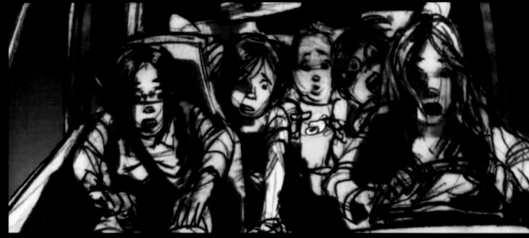

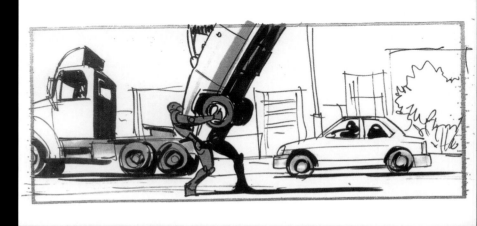

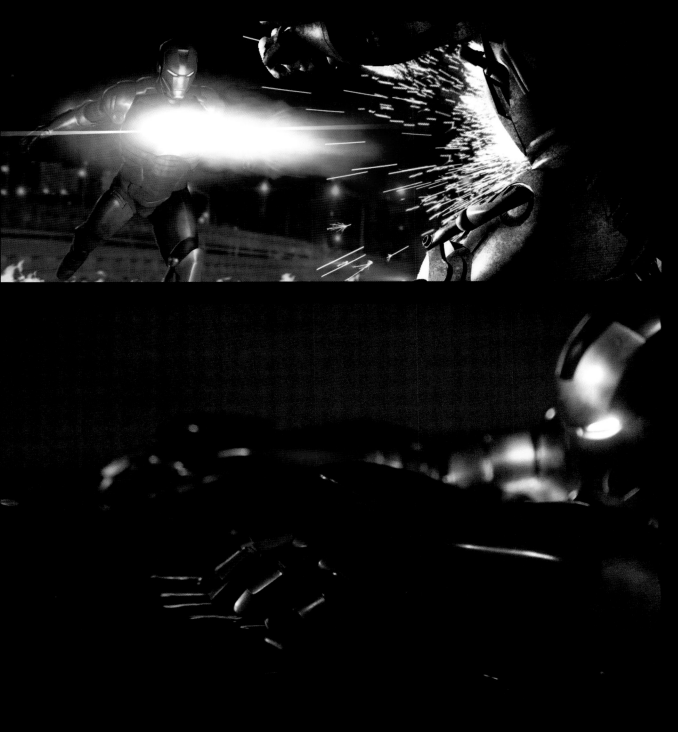

第 176 頁：決戰場面分鏡圖（大衛・羅利和魯道夫・達瑪吉歐）

在拍攝鋼鐵人抬起一輛滿載受驚孩童的休旅車這個場面之前，大衛・羅利透過分鏡圖來表達這既驚險又刺激的連續動作。

羅利：「這一幕戲是我們都很喜歡的法夫洛風格，因為它讓這個場面更貼近一般人的生活：嚇傻的駕車少婦和強大的鋼鐵人形成鮮明對比。這一幕不再只是傳達『發生了什麼事』，而是更具有人性。」

這一幕也為漫畫死忠粉絲最喜歡的一刻鋪路：鋼鐵人首次使用胸口集束砲（左上劇照）。

羅利：「強納森想借用阿迪・格拉諾夫在漫畫的這個設定。《絕境》系列裡的那一幕是東尼抬起一輛保時捷、發射胸口集束砲，而我們借用了這個點子。這真的是令人印象深刻的視覺效果。」

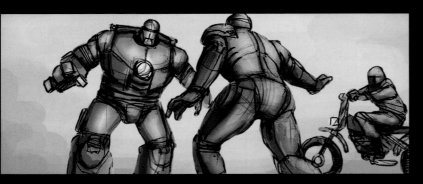

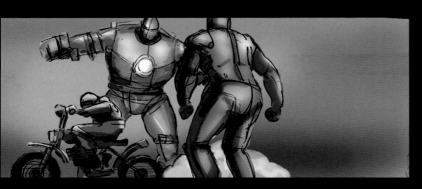

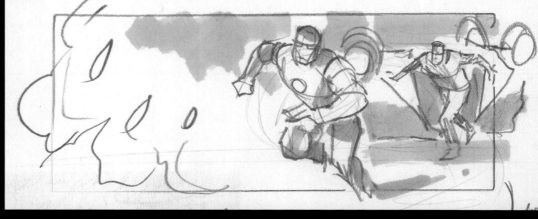

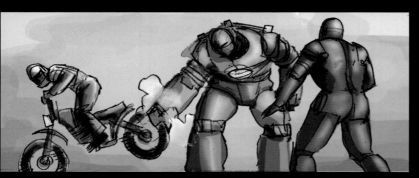

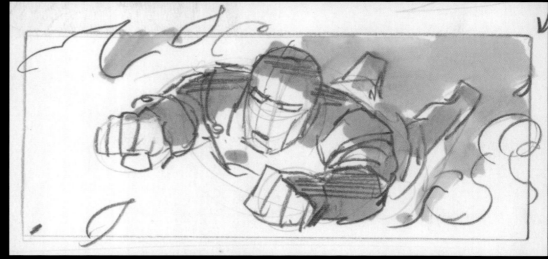

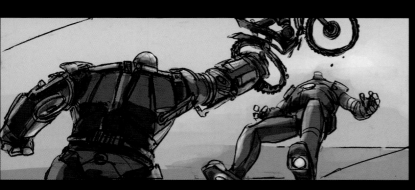

第 178 頁：決戰場面分鏡圖（大衛‧羅利繪製）

左圖和下圖：決戰場面劇照

羅利繪製的分鏡圖提供了更多詼諧要素，像是鐵霸王抓起一輛路過的摩托車、粗魯地把鋼鐵人打趴在地（第 178 頁和左圖）。進行主體拍攝前，我們透過大量視效預覽研究過這些場景，因此劇組人員踏進拍攝現場時立刻知道該從哪個位置、用哪種方式取得想要的鏡頭。

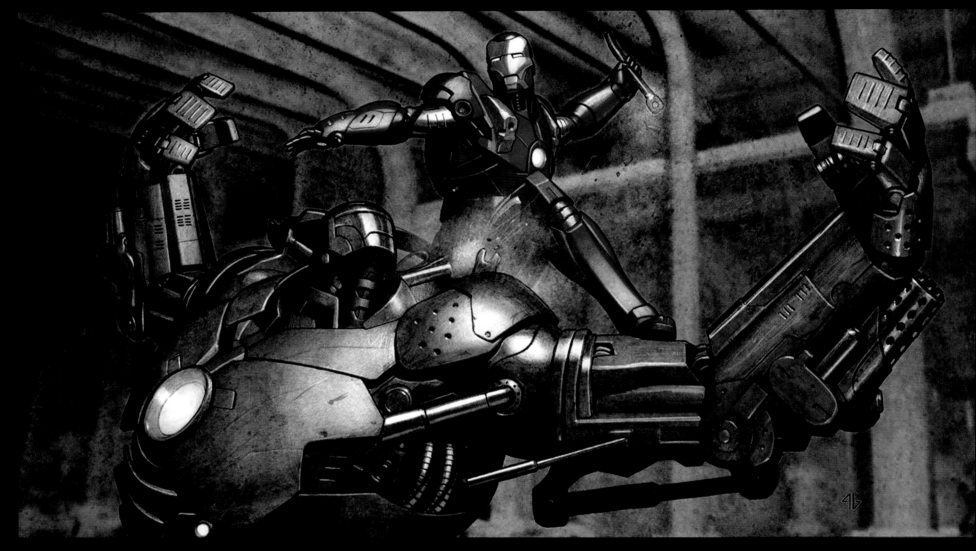

上圖：決戰場面的關鍵影格草圖（阿迪‧格拉諾夫）

阿迪‧格拉諾夫自二〇〇四年起和《鋼鐵人》結下不解之緣，他當時為《鋼鐵人》漫畫月刊繪製一系列氣勢磅礡的封面。雖然鋼鐵人這個角色早已是高科技與前衛思維的象徵，但格拉諾夫繪製的深具未來感的裝甲紋理還是讓粉絲垂涎不已。漫威知道格拉諾夫和鋼鐵人之間有種獨特的增效作用，因此修改了書名，並聘格拉諾夫為專屬繪師。由格拉諾夫作畫、華倫‧艾利斯編寫的六本《絕境》系列表達出東尼的科幻要素，而喜愛科幻的格拉諾夫也深感滿意。他沒料到自己繪製的《絕境》系列將輾轉來到《鋼鐵人》電影製作團隊的手上、為負責繪製相關概念圖和關鍵影格的美術人員提供靈感。

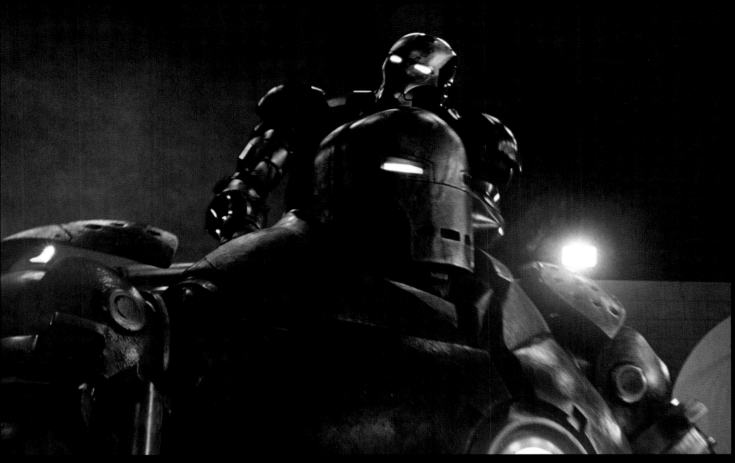

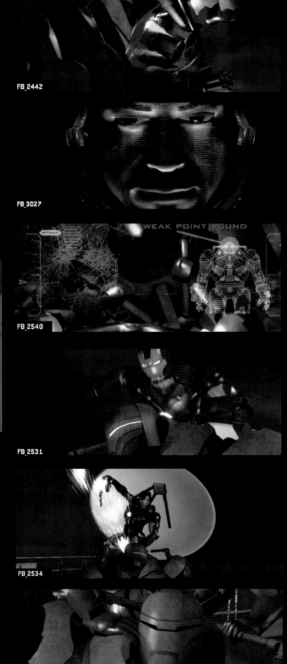

FB_2442

FB_3027

FB_2540

FB_2531

FB_2534

FB_2545

上圖：決戰場面劇照

格拉諾夫繪製的這幅關鍵影格草圖——鋼鐵人迫切試圖癱瘓鐵霸王的裝甲（第 180 頁）——完美拍成實際畫面。這表達出鋼鐵人堅持邪不勝正的英雄氣概。

右側邊欄是介於概念圖和最終畫面之間的視效預覽動畫，展現打鬥場面的每一個鏡頭。這場重頭戲在進行主體拍攝前的視效預覽期間經過許多調整。

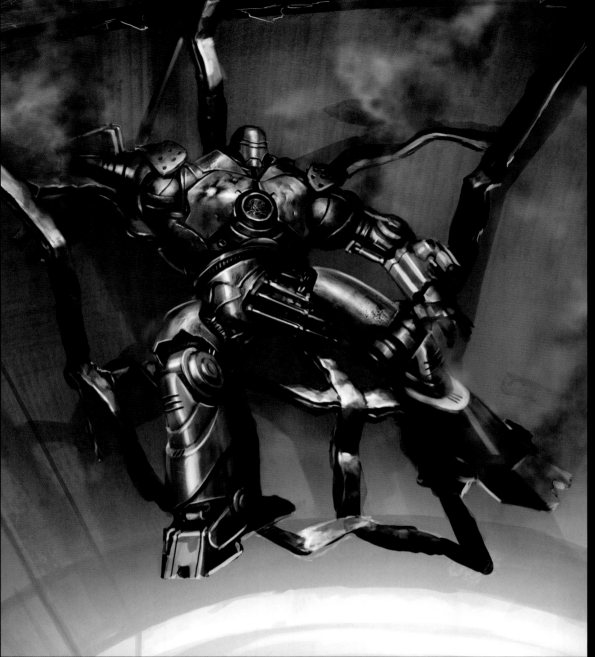

左圖：關鍵影格草圖（阿迪·格拉諾夫）

上圖：視效預覽動畫

第 183 頁上圖：關鍵影格草圖（萊恩·麥諾汀）

第 183 頁下圖：劇照

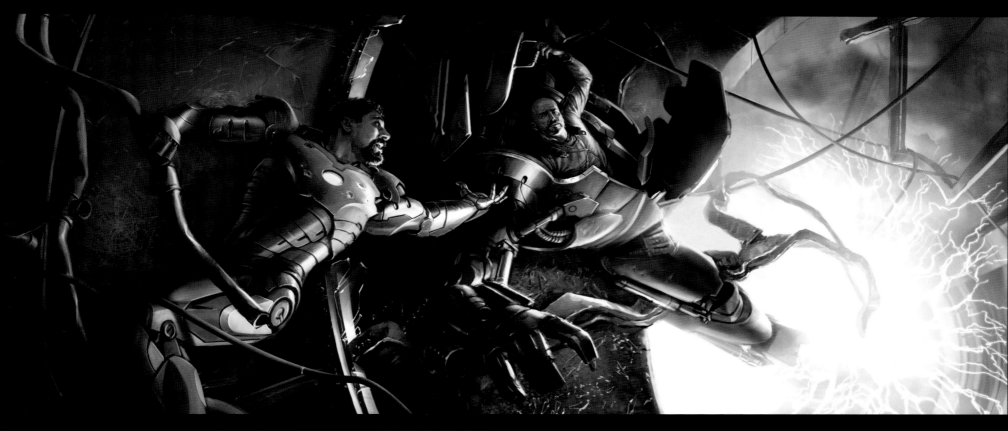

在這些棄用概念圖所表達的另類結局中，英雄和壞蛋在永別前最後一次開誠布公。萊恩‧麥諾汀繪製的這些關鍵影格草圖所表達的結局氣氛與電影裡的結局截然不同。

尼爾森：「我們只是覺得這個另類結局會在錯誤時機拖慢電影的節奏。」

號稱「血邊」的超高水準

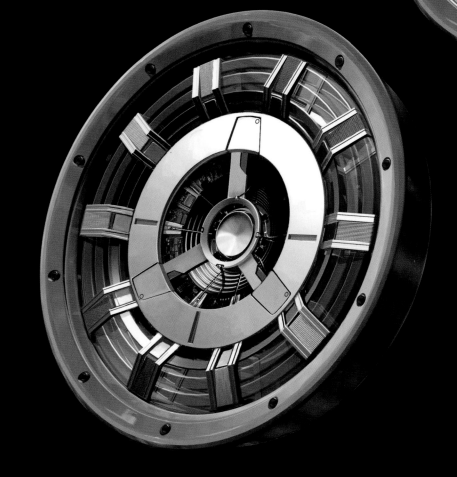

如果《鋼鐵人》讓我們記住什麼，那就是東尼‧史塔克的神奇裝甲將永遠象徵經過歲月考驗的可靠「昔日」科技和看似不可能成真的「未來」科技彼此削磨出來的熾白利刃。而且「需求是改良之母」。研發馬克一號、二號和三號的過程清楚表達東尼對追求優勢科技的孜孜不倦，而且他經常覺得需要適應他面對的挑戰。和一架能以四倍音速飛行的 F-35 互動後，東尼想辦法提升戰衣的飛行速度。在五千呎高空碰上結冰問題後，東尼對裝甲進行相關改良以便飛得更高。領教過被戰車主砲擊中的滋味後，他把裝甲改良得更為強韌。

要求裝甲處於絕佳狀態的這份決心也反映在其他方面，像是武器系統、私人飛機、跑車、玩具和神奇裝置，但更重要的展現在他的英雄氣概。《鋼鐵人》電影的設計師面對的挑戰不只是想像出一個未必能成真的未來，還必須讓那個未來就跟車展裡的新車一樣真實可觸。他們的任務是確保來自史塔克生產線的東西，無論是耶利哥飛彈或者經過充分改裝的悍馬車，都能在外形和功能上反映出超尖端科技。

畢竟這就是他老爸的作風，也是美國的作風，目前為止也讓東尼‧史塔克得心應手。

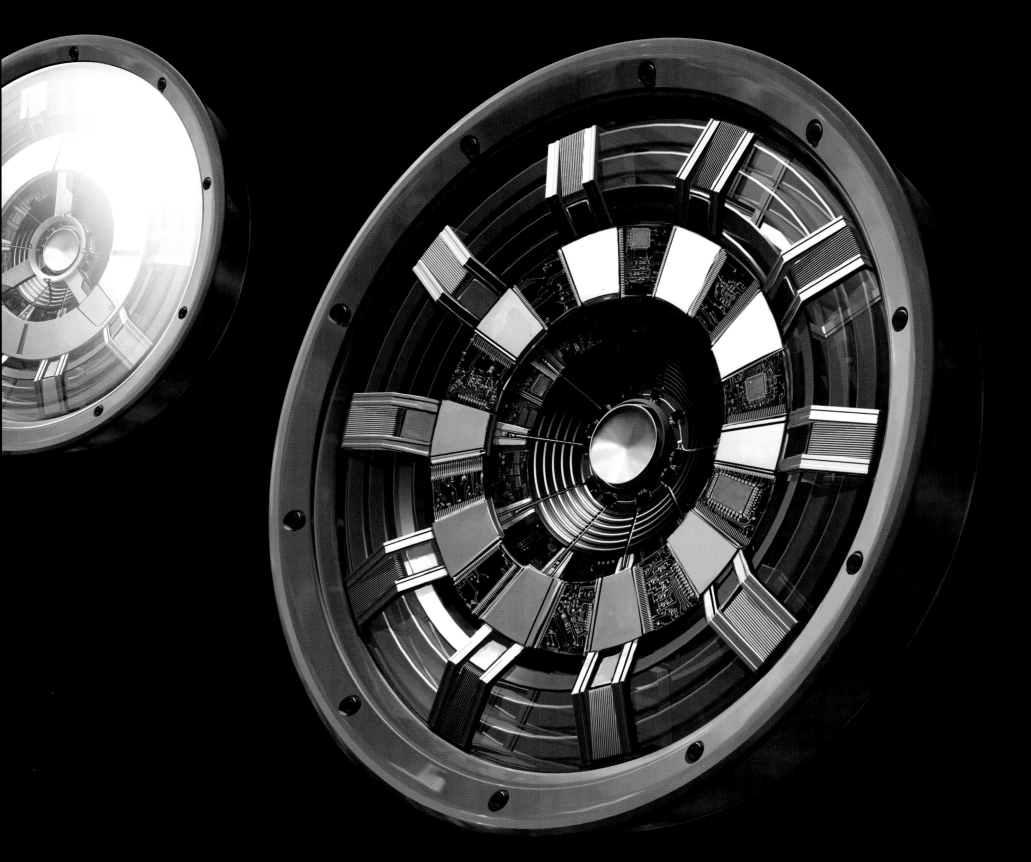

萊恩・麥諾汀繪

片中的第一個衝擊波技術是由東尼・史塔克的獄友伊申教授拿洞窟裡的破銅爛鐵製作的粗劣裝置，而衝擊波轉換器（第 186 至 187 頁）的設計反映出其設計者隨心所欲的風格。道具師羅素・巴比特負責在參考衝擊波轉換器設計的同時從零打造出一個模型，這在許多方面都和伊申的經歷很相似。

巴比特：「我拿到設計圖後開始製作模型，多次修改。我找到一些現有零件，還跑去軍事用品店尋寶，拼湊出一個大略造型。」

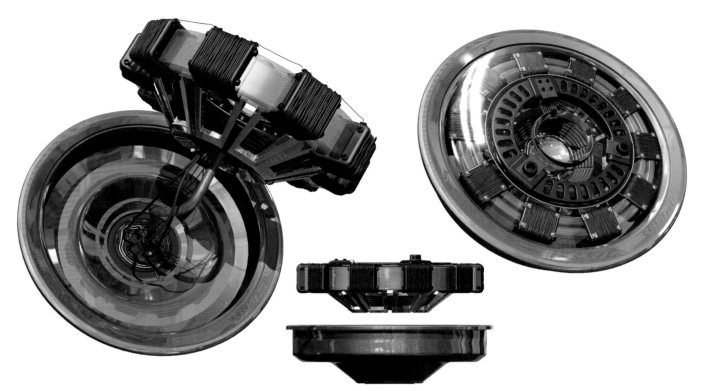

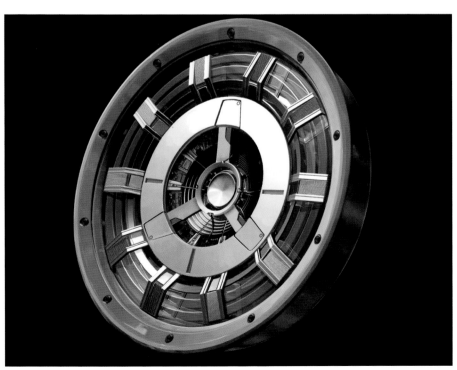

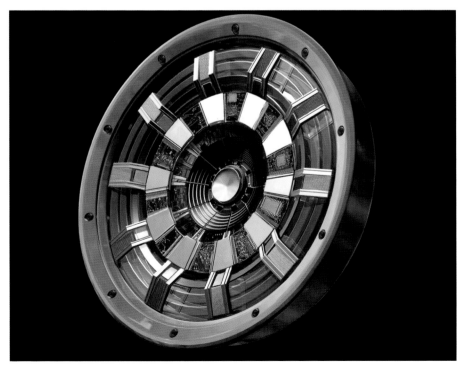

衝擊波轉換器的原意是阻止東尼·史塔克體內的彈片進入心臟而造成致命危害。為達目的，衝擊波轉換器設計為一塊電磁鐵，能排斥彈片。這個原始設計包含一些劣等電子零件和一條接上汽車電池的銅線。這個粗製的衝擊波轉換器固然不夠美觀，仍給予史塔克靈感，讓他日後在家中工作室裡製作出更為先進的版本。

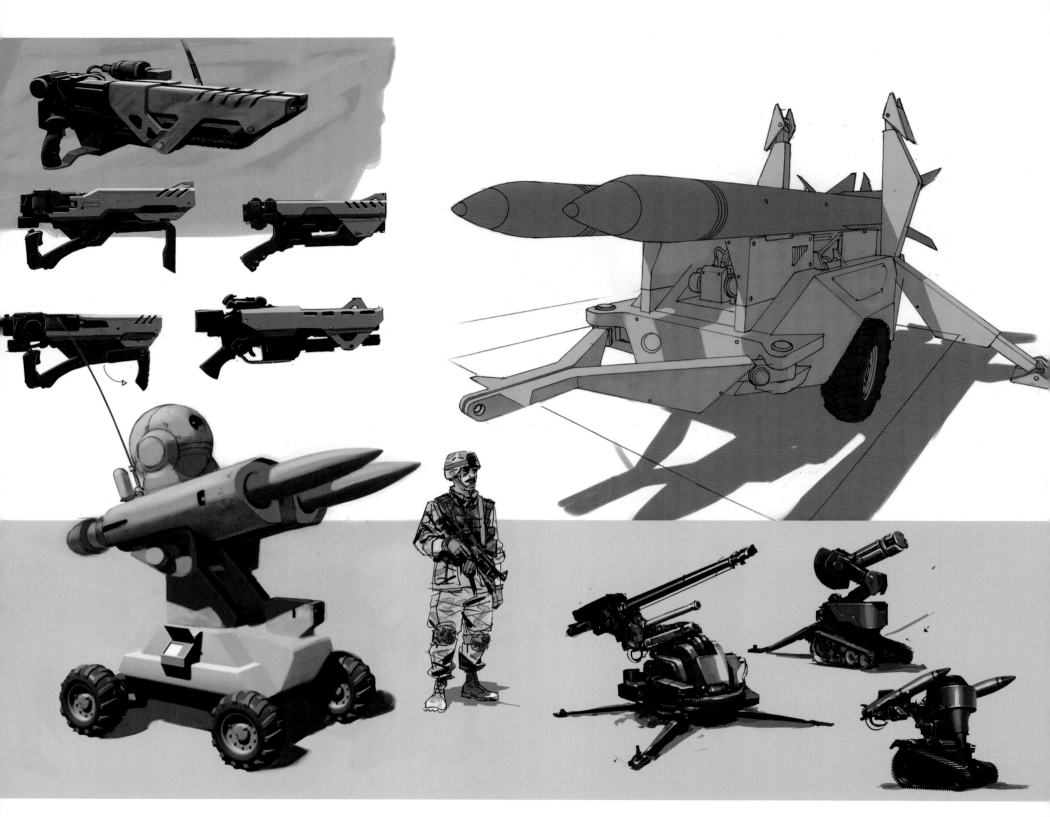

第 188 至 189 頁：棄用的耶利哥武器系統設計
（魯道夫・達瑪吉歐）

史塔克企業所製造的軍火（包括威力十足的耶
利哥飛彈）有個獨特的設計層面，那就是日後
將成為馬克一號裝甲的所需原料。既然史塔克
只能利用挾持者提供的材料（大多是他製作的
軍火）打造出馬克一號，這套裝甲的造型就必
須符合軍火零件的輪廓。

第 190 至 191 頁：史塔克企業製造的炸彈、飛彈和發射器

耶利哥飛彈（下圖）的最終設計，體積小卻威力無窮。正如東尼‧史塔克所說，這是「只需發射一次的武器」。

巴比特：「為了設計出耶利哥飛彈，我深入研究國防世界及許多掌握先進現代武器科技的公司。我和他們取得聯繫，拿到宣傳資料，明白那些武器的原理。」

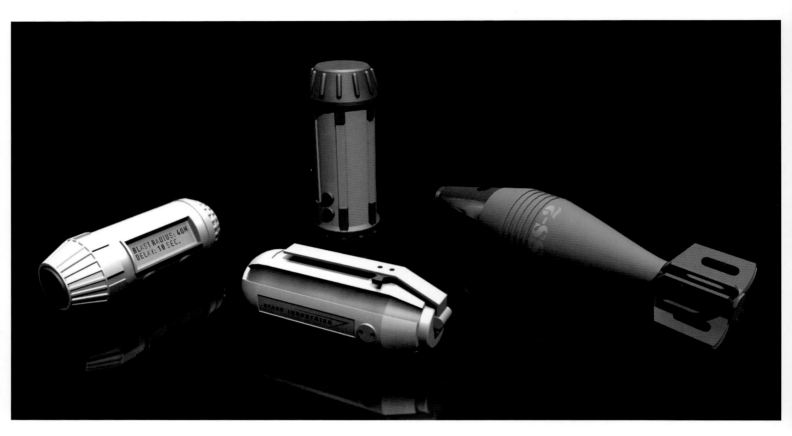

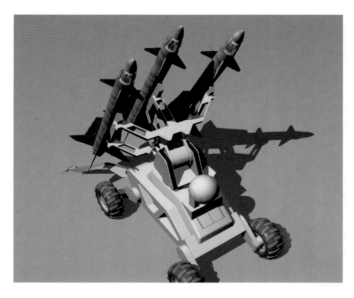

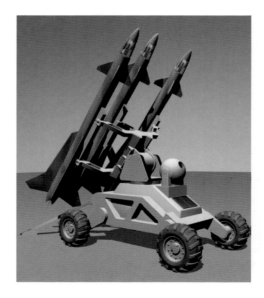

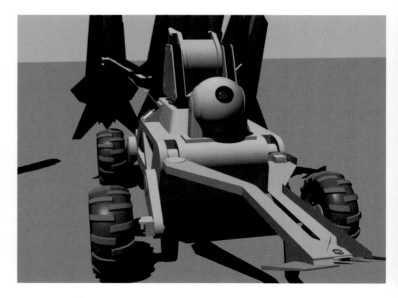

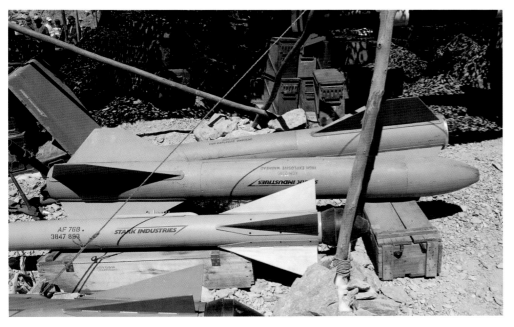

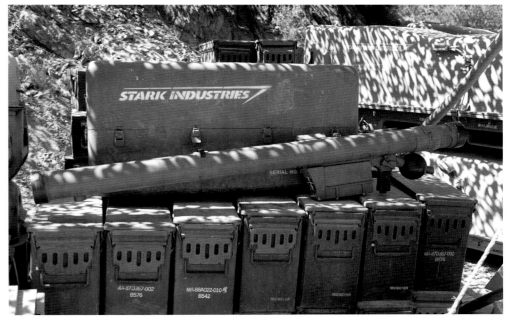

為了打造出威力驚人的史塔克軍火，巴比特要求底下的工匠每天工作十二小時。擴充至一百五十人的團隊連續努力了四個月，就為了讓耶利哥飛彈的設計付諸實現。

巴比特：「一般來說，我們是先依據劇本構想出一個概念，再進行相關設計。但我們想真實反映高科技武器的世界，因此把耶利哥飛彈這個概念放進劇本。」

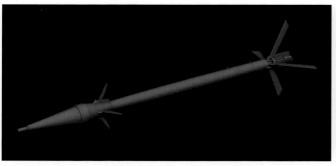

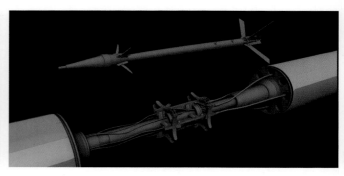

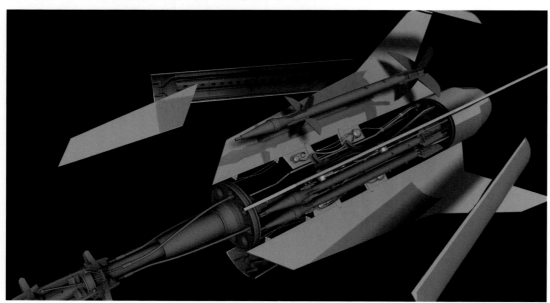

上圖與左圖：耶利哥飛彈的設計圖

耶利哥飛彈的試射場面成了電影開頭最令人難忘的壯觀場景，而飛彈本身的設計也同樣讓人印象深刻。巴比特：「這項設計是依據一款非常類似的武器，由加州瓦倫西亞市的一家公司生產，是透過追蹤紅外線熱源的散射式炸彈。耶利哥飛彈發射後會飛向目標，外殼會打開，一百五十到兩百枚左右的迷你飛彈從中散出，炸平一整個區域。」

下圖：史塔克噴射機的設計圖（菲爾・桑德斯）

大多數的億萬富豪都擁有私人噴射機，但東尼・史塔克可不是一般的億萬富豪。導演強納森・法夫洛知道東尼的空中交通工具必須更高一個檔次。概念美術師菲爾・桑德斯負責把租來的波音 757 改造成史塔克的未來座機。

桑德斯：「為了表達東尼這個角色的作風，我們得修改從五〇年代沿用至今的噴射機設計。我直接在電腦上調整一些參考用的照片，看看能不能在機翼和尾端之間做些不算太誇張的改良，以便傳達出能讓觀眾信服的『史塔克風格』。」

桑德斯最終設計出來的史塔克噴射機（上圖），能看出靈感來自 F-22 及當年用來載運太空梭的波音噴射機。桑德斯：「它含有我們都見過、都跟高科技產物聯想在一起的一些空氣動力學設計，所以它的造型不算太過科幻，但還是很特別，讓我們覺得『哇，這看起來比一般的私人商務噴射機先進太多了！』。」

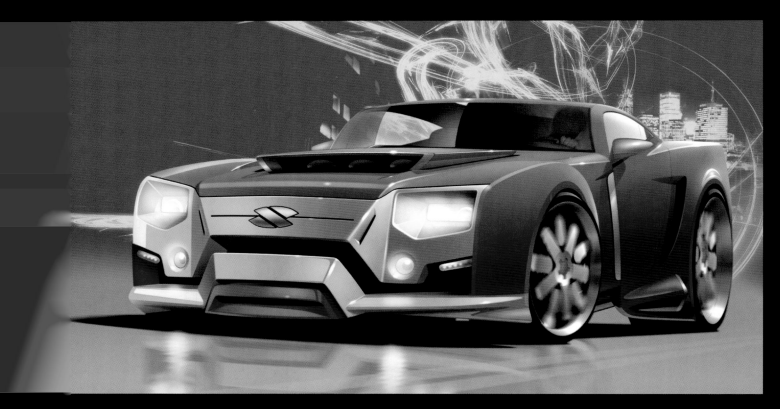

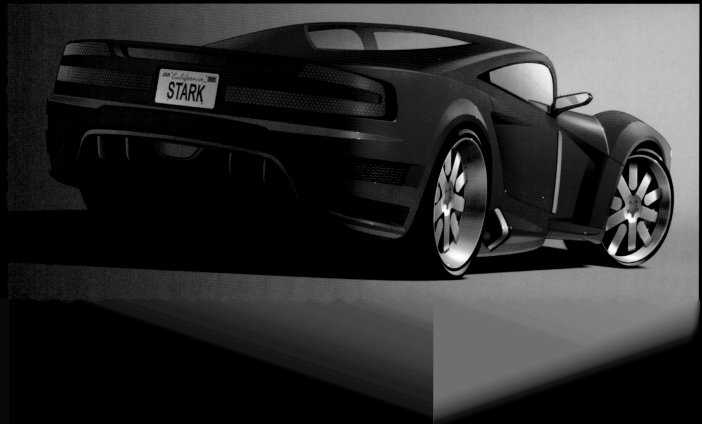

第 194 至 195 頁：史塔克跑車的概念圖（哈羅德‧貝爾克）

東尼‧史塔克不只以私人噴射機（連同日後的神奇裝甲）主宰天空，也以諸多充滿未來感的帥氣昂貴跑車稱霸陸地。對這種不想在過去多停留一秒的人來說，只有駕駛最先進的超級跑車才能滿足他對速度的需求。

話雖如此，史塔克所擁有的諸多車輛也扮演了被鋼鐵人裝甲砸爛的可憐受害者。

巴比特：「這些車輛在劇本的編寫過程中擔任重要角色，因為我們必須判斷能在預算範圍內做出什麼樣的破壞。那間家中工作室裡的車子加起來價值數百萬美金！為了討論哪些車子能讓鋼鐵人砸爛，我們多次開會，最後決定讓他落在一輛車子的空殼上，避免破壞好好的一輛車，這樣就能省下很多錢。」

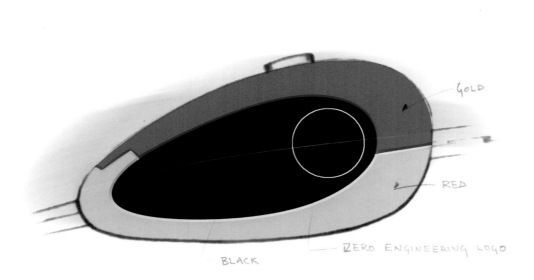

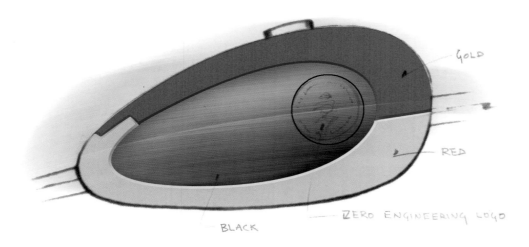

東尼·史塔克收藏的零式機車（右圖）及其設計（左圖）其實是反映強納森·法夫洛對組裝機車及「怪物車庫」的熱愛，並完美襯托出主角喜歡在工作室裡親力親為並指揮一切的態度。零式機車的無輪轂設計雖然尚未在現實生活中成真，但這種先進科技象徵史塔克平時就是喜歡敲敲打打。

CLEAR ACRYLIC

LOTS OF
LIGHTS INSIDE

RODS CAN BE USED TO LOCK THE DISC

INACTIVE

PLUTONIUM RODS
DEPLOYED

CABLE
ATTACHMENTS

萊恩・麥諾汀繪製的馬克三號衝擊波轉換器藍圖（上圖和左圖）交給巴比特製成實體。確認基本造型後，接下來的任務就是製作衝擊波轉換器的燈光。巴比特帶領一群電工和燈光師從零打造出一個萬用的強力照明系統，在全力啟動十分鐘後溫度可達華氏四百度（約攝氏兩百度）。在馬克三號的衝擊波轉換器出現過的場景中，這個道具本身的亮度充足到能讓攝影師順利取得鏡頭，無需電腦後製。

奧比戴亞・斯坦在片中用來癱瘓受害者的音波裝置（右圖）是由概念美術師萊恩・麥諾汀在相對較短的時間裡設計完成。麥諾汀不想做出一個看起來太像「一般消費者」能在電器賣場買到的電子裝置，因此自行構想一個更有高科技科幻感的設計。

麥諾汀：「我最初想把它設計成擁有很多活動零件，但後來覺得機件越簡單越好。我試著做出一個有開孔式揚聲器的東西，讓觀眾一看就覺得它能製造出某種音波效果。我也為它的燈具加入一種波浪效果，讓它看起來像在釋放龐大能量。」

第七章：
行銷《鋼鐵人》

蜘蛛人、超人、蝙蝠俠、金鋼狼和Ｘ戰警，這些都是走在流行文化尖端的漫畫人物。只要提到這些傳奇超級英雄，一般人立刻會想起他們的經典造型。這些人物主宰了漫畫銷售榜、動畫和真人電視劇的收視率長達數十年之久，在改拍成電影前其實早已不再需要向粉絲們證明自己的能耐。高預算的電影自然會引來大排長龍的觀眾，並帶動依然存在的系列作品。

雖然「東西好，人潮自然就來」這句格言算是上述幾部電影的賣座原因之一，但投入龐大資金的製作人可不能完全依賴這點。除了拍出有品質的電影外，製作人最在意的問題就是「我們要如何行銷這個作品？」，而對大眾熟悉多年的超級英雄們來說，其實已經自行獲得解答。不過事實證明，鋼鐵人不是這種角色。

他是個模樣帥氣、擁有強大力量和有趣背景的超級英雄？那當然！但他是眾所皆知的代表性人物？說真的，他雖然在漫畫界享有四十五年的成功，卻不算是眾所皆知的代表性人物。由東尼‧史塔克扮演的這位英雄除了曾短暫出現在六〇年代末期的週六晨報上，對當代流行文化而言幾乎可說是無足輕重。

這時，就需要派拉蒙影業的電影行銷專家登場。在電影製作完成、製作群焦急等著在大銀幕上看到心血的這段期間，輪到行銷部門的行家施展魔法，而他們的成果很可能決定電影的成敗。畢竟，雖然這部電影是關於一位天才億萬富豪在地下室車庫打造出能打遍天下的飛行戰衣，電影行銷人員在宣傳這部電影時依然不能依賴「東西好，人潮自然就來」這種態度。隨著當代電影市場的超級英雄片越來越多，《鋼鐵人》的行銷工作就不能輸給其他前輩。

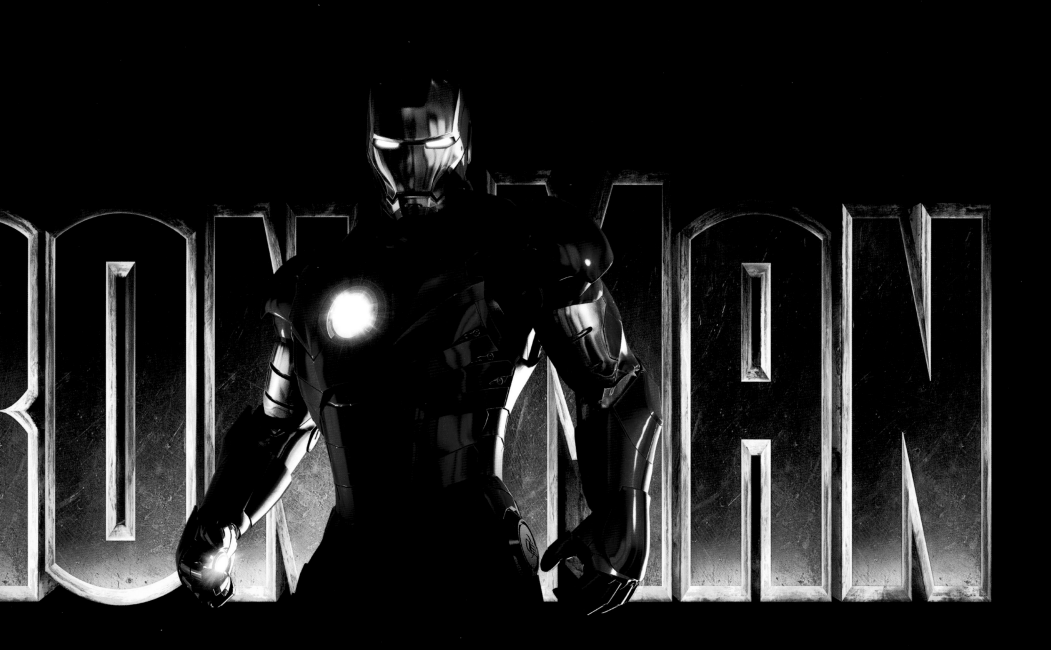

格林斯坦：「我們把強納森・法夫洛和漫威那些人視為夥伴和團隊，在構思宣傳活動時跟他們相處融洽。他們是很棒的合作夥伴，因為說實話，他們最熟悉自己的電影系列。他們比誰都熟悉鋼鐵人和那個世界。」

與漫威及《鋼鐵人》的製作群密切商談後，格林斯坦整理出數百個選項，最後挑出幾個作為依據，設計出由海報、人形立牌、廣告和預告片組成的宣傳活動。

第一張定案的海報是半臉海報（右圖），把鋼鐵人定位成另類的超級英雄。大多數的經典超級英雄都是擁有超能力的超人類，而東尼・史塔克只是個凡人，卻能透過非凡智力創造出非凡裝甲。海報中的經典半臉造型給了他一個俐落、強烈又搶眼的造型，但也暗指這個英雄有讓人意想不到的一面。

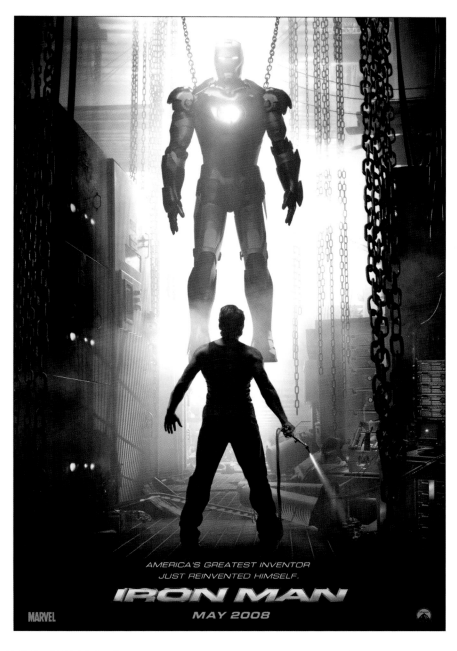

早期最主要的宣傳造型是史塔克在家中工作室（上圖）打造面具。格林斯坦認為這部分的人物敘述——從凡人變成超級英雄的轉變——比較適合透過電視廣告和預告片而非海報的形式呈現，因此決定採用半臉造型的海報，讓民眾對鋼鐵人感到好奇。在十年後的今日看來，當年的介紹手法非常成功——非常、非常成功。

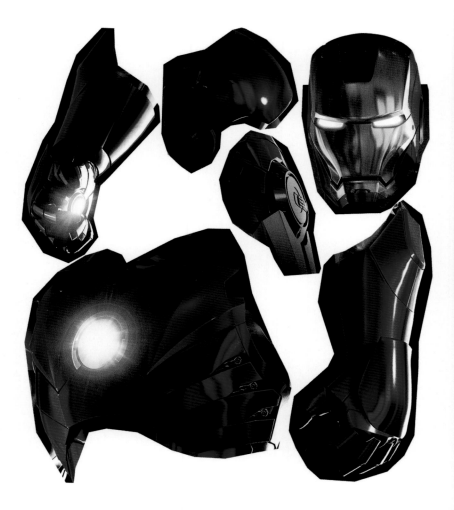

為了讓戲院大廳裡的鋼鐵人展現出立體感，行銷人員製作的人形立牌（右圖）擁有可拆裝的零件（上圖）。

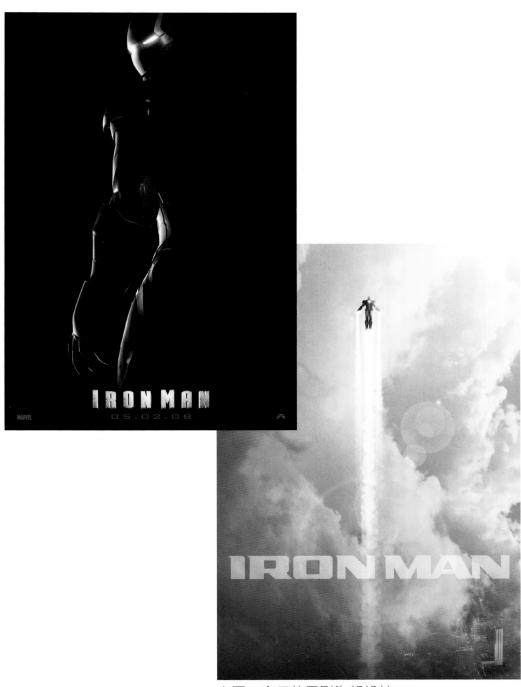

上圖：棄用的電影海報設計

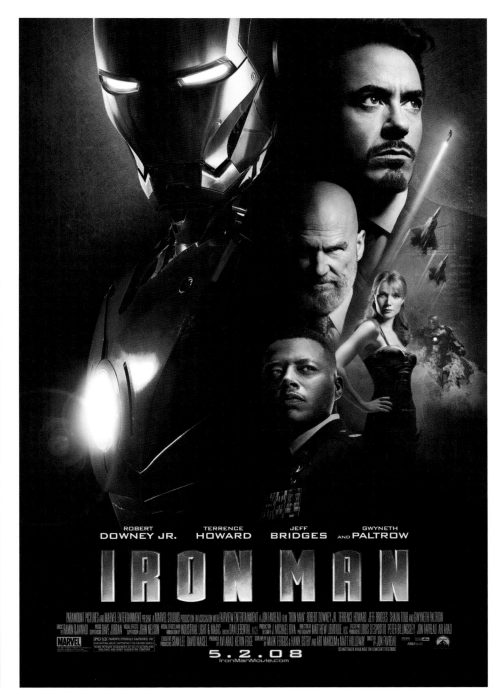

上圖：定案版電影海報設計

團隊成員經歷（二〇一八年）

這十年來，電影製作人暨漫威工作室的董事長**凱文・費奇**扮演了關鍵角色，讓漫威漫畫得以改編成賣座電影。費奇目前的職責是監督所有漫威電影及家庭娛樂活動的創意層面。他正在製作的電影包括《黑豹》、《復仇者聯盟 3：無限之戰》、於二〇一八年上檔的《蟻人與黃蜂女》，以及將於二〇一九年上檔的《驚奇隊長》和第四部《復仇者聯盟》。費奇於二〇一七年製作的《雷神索爾 3：諸神黃昏》在國內和海外的首映週末票房分別是一億兩千一百萬和三億零六百萬美金；《星際異攻隊 2》的首映週末票房是一億四千五百萬美金，日後的全球票房收入超過八億六千三百五十萬美金；《蜘蛛人：返校日》至今的全球收入超過八億七千九百萬美金。費奇於二〇一六年製作的《美國隊長 3：英雄內戰》全球票房收入超過十億美金，是當年度票房最高的電影；《奇異博士》的全球票房收入超過六億美金。他曾參與製作的其他漫威電影包括《鋼鐵人 3》、《復仇者聯盟》、《蟻人》、《復仇者聯盟 2：奧創紀元》、《星際異攻隊》、《美國隊長 2：酷寒戰士》、《雷神索爾 2：黑暗世界》、《雷神索爾》、《美國隊長》、《鋼鐵人 2》及《鋼鐵人》。

執行製作人暨漫威工作室聯席董事長**路易斯・斯波西托**以執行製作人的身分參與的賣座電影包括《鋼鐵人》、《鋼鐵人 2》、《雷神索爾》、《美國隊長》、《復仇者聯盟》、《鋼鐵人 3》、《雷神索爾 2：黑暗世界》、《美國隊長 2：酷寒戰士》以及《星際異攻隊》；較近期的則包括《美國隊長 3：英雄內戰》、《復仇者聯盟 2：奧創紀元》、《蟻人》、《奇異博士》、《星際異攻隊 2》、《蜘蛛人：返校日》、《雷神索爾 3：諸神黃昏》與《黑豹》。他目前參與的項目包括萬眾矚目的《蟻人與黃蜂女》、《驚奇隊長》以及《復仇者聯盟 3：無限之戰》，他也和漫威工作室董事長凱文・費奇一同構思漫威未來的走向。身為聯席董事長和執行製作人的斯波西托不僅負責工作室的營運，也監督每部影片從發展階段到全球行銷的各環節。除了負責漫威的電影執行製作，斯波西托也指導了漫威的短片《四十七號物品》，在二〇一二年的聖地牙哥國際漫畫展首次播放，在同年九月也在洛杉磯國際短片電影節放映；該短片收錄於藍光版《復仇者聯盟》。斯波西托也執導了第二部漫威短片《卡特探員》，由海莉・艾特沃主演，於二〇一三年聖地牙哥國際漫畫展首映，贏得媒體和粉絲的熱烈好評，並收錄於藍光版《鋼鐵人 3》。該短片因超高人氣而被改拍成電視劇《卡特探員》。斯波西托是在二〇〇六年加入漫威工作室；在此之前，斯波西托以執行製作人身分參與過的電影包括二〇〇六年的賣座片《當幸福來敲門》（威爾・史密斯主演）、《野蠻遊戲 2：迷走星球》以及二〇〇三年的賣座片《反恐特警組》（由山繆・傑克森和柯林・法洛主演）。

曼威工作室實體攝製副總**維多利亞・阿隆索**，最近以執行製作人身分參與製作的電影包括強・華茲的《蜘蛛人：返校日》與苔伊加・維迪提的《雷神索爾 3：諸神黃昏》。她負責監督漫威電影的後期製作與視覺特效。她以執行製作人身分參與過的電影包括詹姆斯・岡恩的《星際異攻隊 2》、史考特・德瑞森的《奇異博士》、羅素兄弟的《美國隊長 3：英雄內戰》、派頓・瑞德的《蟻人》、喬斯・溫登的《復仇者聯盟 2：奧創紀元》、詹姆斯・岡恩的《星際異攻隊》、羅素兄弟的《美國隊長 2：酷寒戰士》、亞倫・泰勒的《雷神索爾 2：黑暗世界》、沙恩・布萊克的《鋼鐵人 3》以及喬斯・溫登的《復仇者聯盟》。她協同製作了強納森・法夫洛的《鋼鐵人》和《鋼鐵人 2》，肯尼斯・布萊納的《雷神索爾》和喬・約翰斯頓的《美國隊長》。阿隆索的職業生涯是從視效工業的早期開始，她當時擔任廣告的視效製作，日後曾為雷利・史考特執導的《王者天下》、提姆・波頓的《大智若魚》，以及安德魯・亞當森的《史瑞克》製作視效。她多年來為電影界做出的貢獻與成就早已獲得肯定。一

○一五年，阿隆索獲頒「紐約女性電影與電視工作者繆斯獎」的「傑出眼光與成就獎」。她於二○一七年一月獲頒高級成像學會的哈羅德勞埃德獎。

傑瑞米·拉切姆目前是拉切姆影視公司的負責人，他在這間二十世紀福斯旗下的電影製作公司製作了《壞事大飯店》（由傑夫·布里吉和克里斯·漢斯沃主演）。在成立拉切姆影視公司之前，拉切姆曾擔任漫威工作室的資深製片副總，以執行製作人身分參與了《蜘蛛人：返校日》。在那之前，他以執行製作人的身分與作家兼導演的喬斯·溫登參與了《復仇者聯盟 2：奧創紀元》，也就是二○一五年電影《復仇者聯盟》的續集。拉切姆曾以執行製作人的身分參與《復仇者聯盟》以及賣座的《星際異攻隊》，以協同製作人的身分參與二○○八年的賣座片《鋼鐵人》，也共同製作了二○一○年的續集《鋼鐵人 2》。拉切姆畢業於西北大學，於二○○四年加入漫威工作室，於二○一七年離開並成立了自己的電影製作公司。二○一一年，《綜藝》雜誌把拉切姆列為好萊塢的「新一代領袖」之一。

演員兼導演**強納森·法夫洛**在執導的《鋼鐵人》獲得巨大成功之前已經在好萊塢建立了具備多方面才華的印象。他在較早期的電影《豪情好傢伙》和《PCU》裡扮演的角色表現出他的機智和精湛演技。法夫洛在一九九六年電影《求愛俗辣》中（由他的好友文斯·沃恩主演）首次展現了編劇能力。執導了戲劇《Made》後，法夫洛執導的《精靈總動員》（威爾·法洛主演）獲得巨大成功，讓他成了萬眾矚目的導演。法夫洛曾在漫威的《夜魔俠》電影中飾演弗奇·尼爾森，日後所執導的《鋼鐵人》成了該年度最賣座電影之一。法夫洛在執導《鋼鐵人 2》之前甚至曾為阿迪·格拉諾夫繪製的《鋼鐵人：偉哉拉斯維加斯》撰寫文稿。

執行製作人**彼得·比靈斯利**從小就加入了好萊塢這個圈子，在幕前幕後都贏得成功與讚賞。這位由童星轉職的製作人以協同執行製作人的身分和強納森·法夫洛一同參與二○○五年的《五人晚餐》（獨立電影頻道播放）而獲得艾美獎提名。他曾以執行製作人身分參與賣座夏季電影《同床異夢》，以聯合製作人身分參與亞提森娛樂公司出品的經典電影《Made》（由強納森·法夫洛和文斯·沃恩主演）以及法夫洛執導的《野蠻遊戲 2：迷走星球》。比靈斯利在文斯·沃恩出資成立的「狂野西部電影製作公司」擔任高層幹部。

道具師**羅素·巴比特**的經歷包括漫威的三部《鋼鐵人》電影、《雷神索爾》、《美國隊長 2：酷寒戰士》，以及《奧茲大帝》、《醉後大丈夫》、《醉後大丈夫 2》，還有 J·J·亞伯拉罕的《星際爭霸戰》。巴比特這三十年來為許多知名電影負責場景相關工作，包括設計、製造以及取得道具，並確保場景轉換時的道具一致性。他兩次拿下漢彌頓最佳道具師獎，也曾兩次以導演身分拿下泰利獎。

概念美術師**阿迪·格拉諾夫**是漫威的繪師和設計師。他最知名的作品包括鋼鐵人的《絕境》系列（華倫·艾利斯負責文稿），並擔任鋼鐵人系列與《復仇者聯盟》的概念設計師兼繪師。他負責重要人物設計，並為動作流程繪製關鍵影格草圖。他目前是漫威的專屬人員，過去幾年為許多系列負責封面，也繪製了一些短篇故事。

攝影指導**馬修·里巴提克**一開始是為電子遊戲、短片和音樂影片擔任攝影師。他後來擔任電影的攝影師或攝影指導，早期參與過的電影包括《少年 PI 的奇幻漂流》和《噩夢輓歌》。他在《鋼鐵人》和《鋼鐵人 2》擔任攝影指導，後來在《星際飆

客》和法夫洛再次合作。他還參與過《黑天鵝》、《真愛永恆》和《鬼影人》。里巴提克正在進行《猛毒》的拍攝工作。

大衛‧羅利從一九八七年開始擔任分鏡師，曾以繪師、動畫監督、副導演和分鏡師的身分和許多頂尖導演合作。他參與的電影包括史蒂芬‧史匹柏的《印第安納瓊斯：水晶骷髏王國》、《世界大戰》、《侏羅紀公園》、《勇者無懼》、朗‧霍華的《風雲際會》和《鬼靈精》及山姆‧雷米的《蜘蛛人 3》。羅利在協助《鋼鐵人》成功登上大銀幕後開始進行該電影的續集拍攝工作。

裝甲特效監督**沙恩‧馬漢**和史丹‧溫斯頓合作了二十多年，也因此很自然地在日後成立了自己的特效公司，其搭檔包括林西‧麥高溫、艾倫‧史考特和約翰‧羅森葛蘭特。Legacy Effects 工作室於二○○八年開張後參與了許多大預算電影，包括漫威工作室的初期系列。身為老闆之一兼特效監督的沙恩‧馬漢扮演了重要角色，讓《鋼鐵人》、《鋼鐵人 2》、《雷神索爾》、《復仇者聯盟》、《鋼鐵人 3》以及《環太平洋》這些電影之中的特效栩栩如生。Legacy Effects 工作室也曾參與許多電影的製作過程，包括《阿凡達》、《公主與狩獵者》、《少年 PI 的奇幻漂流》以及《美國隊長 2：酷寒戰士》。

率領視覺發展團隊的**萊恩‧麥諾汀**自二○○五年起以自由概念美術師和繪師的身分投入電影界。他在早期就贏得了只有老手才會獲得的好評，於聖母大學獲得工業設計學位後投入好萊塢，參與二○○八年的《魔獸戰場》。漫威工作室聘他參與《鋼鐵人》的拍攝，他為了幫《變形金剛：復仇之戰》和《守護者》製作概念美術而短暫離開，後來又回鍋成為漫威的正式員工，直至今日。麥諾汀在參與《鋼鐵人 2》的同時也為《無敵鋼鐵人》漫畫系列設計了新的鋼鐵人裝甲。他共同監督了《美國隊長》、《雷神索爾》與《復仇者聯盟》的視覺發展，後來為《鋼鐵人 3》、《美國隊長 2：酷寒戰士》、《復仇者聯盟 2：奧創紀元》、《美國隊長 3：英雄內戰》、《奇異博士》、《黑豹》以及《蜘蛛人：返校日》這些電影負責視覺發展。他正參與《復仇者聯盟 3：無限之戰》的拍攝工作，愉快得欲罷不能。

約翰‧尼爾森投身電影界已逾三十年，為不少經典賣座電影製作視覺效果。《魔鬼終結者 2：審判日》讓他一炮而紅，他後來還曾參與《絕對機密》、《捍衛機密》和《X 情人》。他參與的二○○一年電影《神鬼戰士》讓他贏得奧斯卡最佳視覺效果獎。二○○五年的《機械公敵》讓他獲得奧斯卡提名，之後他帶領的視效團隊讓全球的數百萬粉絲認識了《鋼鐵人》。

製作設計師**麥克‧瑞瓦**是以好萊塢的頂尖製作設計師的身分投入《鋼鐵人》的拍攝工作。他於一九八五年因參與史蒂芬‧史匹柏的《紫色姐妹花》而榮獲奧斯卡最佳藝術指導獎提名，之後參與的知名作品包括《回到過去》、《致命武器》、《軍官與魔鬼》、《霹靂嬌娃》、《蜘蛛人 3》以及《野蠻遊戲》——這是他第一次和《鋼鐵人》的導演強納森‧法夫洛合作。瑞瓦於二○○七年因設計第七十九屆奧斯卡金像獎的頒獎現場而榮獲艾美獎的「綜藝、音樂或寫實節目最佳藝術指導」獎。二○○九年，他所屬的《鋼鐵人》製作團隊獲頒「藝術指導工會」的「最佳奇幻電影製作設計獎」。他於二○一二年逝世。

動畫美術師**詹姆斯‧羅斯威**已投身娛樂產業十八年，曾參與的電影包括《不可能的任務：失控國度》、《怪物遊戲》、《怪獸卡車》、《蟻人》、《美國隊長 2：酷寒戰士》、《星際飄客》、《雷神索爾》、《鋼鐵人》、《鋼鐵人 2》、《蜘蛛人 2》、《猩球崛起》、《無敵浩克》、《夏綠蒂的網》及《魔獸戰場》。詹姆斯把奧森‧威爾斯的《搭便車的人》改拍成的動畫曾於好萊塢電影節以及洛杉磯電影播放，並於美國各地上映，後來在羅德島國際電影節以及第三十四屆美國電影節都有獲獎。

視覺發展繪師**菲爾·桑德斯**從二○○一年開始幾乎為每一個大型工作室設計過電影所需的人物、車輛、環境和道具。他和漫威工作室是從《鋼鐵人》開始合作，之後也幾乎參加了漫威每一部人氣角色的攝製工作。他在投入電影界的前十年曾在普瑞斯托電子遊戲工作室擔任創意指導，在日產國際設計中心擔任汽車設計師，也是互動式娛樂的自由設計師。

肯特·瀨木是電影界的視效預覽大師，他在「像素解放前線工作室」的十一年裡參與過《超人再起》、《野蠻遊戲》、《明日世界》以及《駭客任務完結篇：最後戰役》，在該工作室的紐約辦公室處理各種商業和音樂影片。他於二○○二年搬去該公司的洛杉磯辦公室，擔任創意指導。在參與的《鋼鐵人》獲得成功後，瀨木現在為夢工廠動畫公司效力。

服裝設計師**蘿拉·琴·夏儂**參與過的最知名電影是《鋼鐵人》、《歪小子史考特》以及《刀鋒戰士3》，她是從一九九六年的《Drop Dead Rock》開始投身電影界，在二○○年代初期為《噩夢輓歌》和《Made》之類的電影設計過服裝。夏儂後來在《精靈總動員》、《野蠻遊戲》以及電視劇《以防萬一》再次和強納森·法夫洛合作。為《鋼鐵人》效力後，這位服裝設計師還參與了由法夫洛執導的《五星主廚快餐車》以及《與森林共舞》。她目前正在拍攝《黑袍糾察隊》電視劇。

「致凱洛琳、馬修和伊莎貝拉，我把我對漫畫——尤其是《鋼鐵人》——的熱愛傳承給你們。還有琳達，我的小辣椒波茲，我為妳送上我所有的工作成果、一杯放滿橄欖的馬丁尼，還有這本書。接下來輪到妳出書了。」

——約翰·瑞特·湯瑪斯

作者鳴謝

哈羅德·貝爾克	馬修·里巴提克	麥克·瑞瓦
BLT 工作室	大衛·羅利	賽德·羅森索
羅素·巴比特	沙恩·馬漢	克里斯·羅斯
瑞克·伯恩	萊恩·麥諾汀	詹姆斯·羅斯威
魯道夫·達瑪吉歐	邁克爾·繆勒	菲爾·桑德斯
大使館工作室	約翰·尼爾森	肯特·瀨木
阿迪·格拉諾夫	孤兒院工作室	邁爾士·戴維斯
光影魔幻工業	PLF 工作室	艾迪·楊
麥可·傑克森	PROLOGUE 工作室	
菲利·凱勒	艾瑞克·藍西	